U0092396

旅遊安全學
——旅遊犯罪與被害預防

■邱淑蘋　著

目次

前言

　　當我逛書店的時候，時常留意到旅遊書櫃中總是擺滿了各式各樣，介紹旅遊當地陽光、沙灘、大海、美食、風土民情的活動訊息。於是我開始為這本書的焦點在於「旅遊犯罪被害」而擔心，深怕因此引起旅遊者過度的恐慌與衝突。

　　對於一個為了放鬆、愉悅的旅客來說，「犯罪」的確是負面的、會破壞好心情的字眼，因此，旅遊犯罪被害被認為是相當禁忌的話題，旅遊學界也視犯罪問題為旁枝末節，缺乏研究興趣。事實上，任何人在任何時間與地點，均有淪為犯罪被害的可能，旅行期間即使遭受犯罪的侵害，也常為旅行者有意無意地加以忽視。

　　我是個旅遊愛好者，我學的是犯罪學，足跡遍及三十多個國家的旅遊經驗，讓我萌生從事旅遊犯罪被害研究的強烈動機。從酷愛旅行到潛心研究，希望這本「旅遊安全學：旅遊犯罪與被害預防」有助於社會大眾認識、瞭解與研究旅遊犯罪被害議題。

　　本書內容共分十章：第一章旅遊犯罪現象主要內容在於說明旅遊犯罪問題、旅遊犯罪的損害及代價、全球旅遊安全的演進、研究旅遊犯罪的意義及旅遊犯罪的研究方法。而從事旅遊犯罪研究，最大的障礙就是缺乏一個共通的定義，第二章旅遊犯罪的概念就是討論旅遊犯罪的定義及旅遊犯罪學應該探討的範疇。第三章旅遊犯罪特性包括旅遊犯罪的集中性、規律性、弱勢性、多元性和隱匿性。第四章則以「理性選擇理論」、

「日常活動理論」、「生活型態理論」、「中立化技術理論」及「衝突理論」，來解釋旅遊犯罪與被害現象。第五章旅遊犯罪發生成因則從旅客的特徵與習性、社會環境的變遷，與觀光產業的整體結構問題，說明出外旅行者易於受到犯罪侵害的原因。

　　第六章旅遊犯罪被害的迷思及第七章旅遊者主觀風險認知，則是從旅遊者的觀點，揭示旅遊者對於旅遊犯罪現象的瞭解。此外，很多人在旅行期間都曾有被旅遊騷擾的經驗，旅遊者和當地居民之間的衝突事件無處不在，旅客往往自認倒楣或避免麻煩，而沒有訴諸求償或要求改善，第八章旅遊社會失序現象就是對於旅遊騷擾問題的關切。第九章及第十章則從政府單位、旅遊業、旅遊社區、及旅遊者個人方面，提出旅遊犯罪預防與控制的解決對策。

第一章　旅遊犯罪現象

　　本章主要內容在於說明旅遊犯罪問題、旅遊犯罪的損害及代價、全球旅遊安全的演進、研究旅遊犯罪的意義、旅遊犯罪的研究方法等，分項說明如後。

壹、旅遊犯罪問題

　　研究指出，當旅客選擇旅遊地點時，感覺是最重要的，旅客大多是到感覺不錯的城市旅遊，安全問題當然會影響感覺；之後，才會考慮一些理性因素，例如有哪些景點可去、當地的消費情形如何、是否方便到達等等，最後才會作成決定（Hauber and Zandbergen , 1996）。因此，旅客想要規劃一個完美的行程，安全感自然是非常重要的考慮因素。

　　安全是指平安、無危險、不受威脅。根據馬斯洛層次需求理論，人的需求從最低層的生理需求、安全需求、感情與歸屬需求、受尊重需求，到最高層次的自我實現等五種層次需求，層次越低，越屬於人類基本的需要。安全是人類繼生理需求之外的第二基本需求，需要優先獲得滿足。除了需求層次外，馬斯洛（Abaham Maslow）更進一步指出，人一生當中的需求會隨時隨地改變，許多潛在需求會因應客觀環境的變化，讓個體感覺到該需求的迫切性，因此，當旅遊者到達一個全然陌生的

旅遊社會，原來存在井然有序的生活需求層次也發生了變化，進而形成旅遊生活中另一個新的需求層次（鄭向敏，2003）。

旅遊本質上是流動的、異地性的，且具有暫時性特點，旅遊者在尚未適應當地新環境時，易於產生不安全感，因而升高對安全感的需求；另一方面，旅遊的目的便是為了放鬆、娛悅，致使旅客常疏於安全防範，旅遊期間的旅客，消費能力增加、道德感弱化，與當地文化衝突等問題，易於釀成更多安全問題。

為了安全，旅客會避免到犯罪率高、政治局勢不穩定的國家或地區，旅遊期間會刻意尋找距離較近、熟悉的地方前往。事實上，旅遊安全涵蓋的層面很廣，其中犯罪、疾病（中毒）、交通事故、火災（爆炸）及其他意外事故等，是旅遊期間常見的安全問題。根據鄭向敏、張進福（2002）針對福建省的旅遊安全調查發現，前往目的地可能發生的「恐怖主義或戰爭」、「食物中毒」、「感染或傳染病」、「交通事故」、「暴力或其他形式的犯罪活動」、「遭到意外」等主要旅遊風險因素中，旅客最關注、同時也是最擔心的安全問題，便是犯罪的發生。擔心受到犯罪被害，不僅反應在旅客對旅遊地點的選擇，社會治安感也是評量旅客滿意度最重要的指標，而且，犯罪被害也是發生比例最高的旅遊安全問題。此外，張立生（2004）分析學術期刊「Annals of Tourism Research」自 1995到2004年之旅遊學主題共計382篇，其中12篇有關旅遊安全文獻內容，也以旅遊犯罪最為學者們所關心。因此有必要選擇旅遊犯罪議題深入探討。

犯罪是個古老而嚴重的社會問題，除了造成人命傷亡外，其所引發的財物損失更是難以估計，雖然任何人在任何時間與

地點，均有淪為犯罪被害的可能，如果沒有被害經驗，很多人不願意將旅行的期待與喜悅和犯罪聯想在一起，以免萌生犯罪被害的恐懼感，讓自己的情緒陷於緊繃的狀態。因為，放鬆、休息、體驗、放逐等是很多人旅行的目的，雖然，出外旅行者透過短暫時間離家，前往其它地區或國家停留的理由，不只為了觀光，也有可能是為了拜訪親友或公務出差，但旅客總是缺少警覺、帶著興奮好奇的心情前往他們的旅行城市，觀光景點也常被塑造成歡迎光臨的浪漫天堂，這種幻想常讓旅客低估犯罪被害率。

　　多數研究發現，觀光客的被害經驗多於當地居民，旅客渡假期間比在家期間普遍也有較高的被害風險，觀光產業的發展與當地財產犯罪的增加，具有密不可分的關係，對於部分暴力犯罪的升高亦有影響（邱淑蘋，2008a）。客觀上，旅遊與犯罪間必然有關係，試想，某個地區在一段時間內吸引眾多的旅客前往，這些旅客成為犯罪人下手的最佳獵物，他們不但具有許多犯罪被害的弱點特性，也經常出現在錯誤的時空裡。旅行者出遊期間的生活型態與犯罪被害具有絕對的關聯性。觀光地區犯罪成長率也可能與當地勞工或外來工作者參與犯罪活動有關。乞討、賭博、嫖妓亦是旅遊活動之外容易滋生的社會問題。

　　此外，觀光區是退休老人休閒長住的地方，因此常出現老人犯罪被害問題。旅遊地區商業活動較活絡，信用卡詐欺、買賣欺騙容易滋生。恐怖主義者和其他激進團體特別喜歡鎖定一大群人採取行動，以旅客作為人質，甚至成為他們威脅謀害的對象。有些觀光地區存在很多舊型旅館，那裡的停車場所燈光昏暗、私人警衛或監視器材不足，是犯罪一再發生的地方。

大量興建旅館，等於提供更多侵入性竊盜的機會。觀光地區具有濃厚的匿名性特徵，人口移動頻繁，是犯罪人易於隱藏的處所，特別是當地警察處理日常工作之外，必須疏解觀光客所帶來的交通人潮，很難兼顧好犯罪防衛的任務，基於以上因素，觀光地區的犯罪率自然偏高（邱淑蘋，2008a）。

貳、旅遊犯罪的損害和代價

雖然觀光一向被譽為是乾淨、沒有汙染、對環境沒有負面效益的產業。但過度蓬勃的觀光產業以及當地人口快速成長，使得許多過去被認為是人們夢寐以求的觀光城市，逐漸被烙下不安全旅遊城市的惡名，客觀反映在觀光客人數的下滑，有錢的觀光客日漸減少、頂級的旅館住房率低靡，不僅影響到觀光地區的店家生意，政府經濟收入短少，還關係到外資長期投資的意願，有鑑於觀光業所衍生的犯罪問題與負面情緒，促使當地政府不得不正視並積極研擬此種局勢的施政作為。

1992年7月一名荷蘭旅客在牙買加被殺害事件，事發當時國際媒體大肆報導，荷蘭政府強烈警示到牙買加的旅客，為了安全不要離開自己的旅館，美國和英國政府亦發出類似的旅行警告以提醒其國民（de Albuquerque, 1996）。1995年瓜地馬拉的安提瓜發生一名加拿大女性旅客被殺害，加拿大政府嚴正的警告加拿大人不要前往，這樁殺害案件甚至波及所有加勒比海地區國家，使得加勒比海地區旅遊業衰退長達十年之久（de Albuquerque and McElroy, 2001）。

　　有「全球犯罪之都」的開普敦，根據2002年南非政府的調查，2001年到南非旅遊的人數是五百七十萬人，其中四百二十萬人來自非洲其他國家，一百四十萬人是非洲以外的國際觀光客，比2000年國外觀光客人數下降3.7%，其他非洲國家觀光客下滑2.2%（George, 2003）。荷蘭阿姆斯特丹是非常吸引外國觀光客的旅遊城市，到處湧入的外國旅客成了荷蘭非常重要的經濟來源。然而，自90年代起，隨著旅客受害率逐年升高，這樣的光景有了變化，根據「歐洲最有魅力城市排名榜」，阿姆斯特丹的吸引力已經從第四名降成第七名（Hauber and Zandbergen, 1996）。

　　1994年3月31日台灣旅客在浙江千島湖遊覽途中遭逢海上打劫，歹徒為避免留下證據乃縱火行兇，導致24名台灣旅客、6名船夫和2名導遊全部罹難，這起旅遊犯罪事件引起當時世人極大的震驚，事發後不但引起朝野各界強烈的譴責，也嚴重影響國人赴大陸旅遊的意願，更波及海峽兩岸間的各項交流，明顯暴露出旅遊安全秩序的重要性。

　　旅遊安全是旅遊業發展和進步的前提與指標，犯罪問題當然會影響旅客對旅遊地點的選擇，如果旅遊地點存有許多安全上的顧慮，當然會讓潛在觀光客望之卻步；如果觀光客覺得不安全，他們就不會想參與既定行程以外的活動；觀光客感到自身安全備受威脅，就不太可能再重回舊地，也不會推薦其他人前往一遊。況且，旅客若遭受犯罪的侵害，不僅是人身安全與財物損失的問題，同時也威脅當地社區的治安，破壞旅遊目的地的社會秩序與公共道德，長遠來看，更將影響整體國家經濟收入，甚至造成旅遊目的國和相關國家之間的國際爭端，旅遊犯罪的損害和代價絕對是發展觀光事業的一大阻力。

參、全球旅遊安全之演進

　　根據世界觀光組織分析，2007年全球國際旅遊人數達8.98億人次，在全球各國的外匯收入中，有超過8%是來自觀光收益，總收益超過所有其他國際貿易種類而高居第一，旅遊業已成為世界最大的產業，與全球旅遊業發展不相吻合的是，旅遊安全問題直到七、八〇年代才開始引起人們的關注。

　　1985年9月世界旅遊組織在保加利亞舉行的年會，首次提出旅遊安全議題，會中制定「旅遊權利法案和旅客守則」，提醒各國政府應對旅遊者盡到其人身與財產安全的保護責任。1989年4月，由各國議會聯盟和世界旅遊組織聯合發布了「海牙旅遊宣言」，以旅遊安全為題，宣稱：「應尊重旅客的人格，確保旅遊者的安全和保護，此外，恐怖主義者也應被視為是罪犯，不受任何國家法律的規定與限制，必須立即受到追查和懲罰，且各國均不得為他們提供庇護」。會中進一步討論並提出，加強對於旅遊者、旅遊地區及旅遊設施安全與保護的具體措施，諸如制定和保護旅遊者安全的條例、建立旅客安全問題的處理機構等（鄭向敏，2003）。

　　1994年世界旅遊組織就旅遊政策的制定、對旅遊者的救助手段、旅遊界與執法部門的關係、資訊政策，及旅遊設施安全計劃等五方面，對其成員國展開旅遊安全的專門調查，其結果為（鄭向敏，2003）：

一、旅遊界與其他部門協調方面

　　旅遊界與其他部門協調方面，只有33%國家的旅遊部門保持良好和有效的協調關係。

二、旅遊執法人員方面

旅遊執法人員方面，70%國家旅遊景點設立常規值勤員警；40%國家旅遊員警接受外語培訓，24%國家有培訓員警從事旅遊安全事務計劃。

三、緊急救援方面

緊急救援方面，63%國家配備緊急救援電話系統，其中可供旅遊者使用的有50%，1/3的國家備多種語言電話系統，也就是說，一旦出現問題時，通知旅遊者使用緊急救援系統確有困難。

四、旅遊安全資訊和培訓方面

旅遊安全資訊和培訓方面，50%國家向旅遊者提供安全資訊，尤其在機場、火車站和汽車站，46%國家對其飯店員工進行安全培訓，10%國家對其導遊人員進行安全培訓。

同年（1994年）世界旅遊組織舉辦首屆世界旅遊安全最高會議，會中有來自22個國家60名旅遊安全專家、旅遊局、警察部門及旅遊相關協會等人員參與，對於「旅遊安全是基本人權」已有共識，並通過七項旅遊安全努力目標，包括（鄭向敏，2003）：

（一）蒐集、整理並建立旅遊安全的相關統計與資料。

（二）擬定旅遊安全標準工作計畫。

（三）建立旅遊工作人員的安全培訓計畫。

（四）各部門合作加強旅遊安全意識。

（五）因應旅客需求啟動緊急服務系統。

（六）法院、警察採取更多確保旅遊安全措施。

（七）制定專門保護旅遊者的旅遊安全法規

　　1997年35 個非洲國家的旅遊部長和高級官員聚集在埃塞俄比業首都亞的斯亞貝巴，舉行「提高非洲旅遊業安全質量會議」，會中要求非洲國家的政府主動參與旅遊安全問題，樹立非洲旅遊目的地的安全形象，呼籲各國加強旅遊部門與國家執法機構合作，建立系統評估旅遊者安全風險，制定有效的防制措施，以保護旅客安全（鄭向敏、張進福，2002）。

　　自1985年迄今，由於世界旅遊組織、國際旅遊宣言的督促和號召下，國際間和地區性的政府組織，才陸續制定關於旅遊者安全的不同類別之法律文件、指示和指導性文件，頒佈各種有關旅遊安全與保護規定。

肆、研究旅遊犯罪的意義

　　隨著國民所得提升，近幾年不論是國民旅遊，或是國人出國旅遊的風氣盛行，加上兩岸直航的協議，勢必帶動兩岸觀光旅遊業發展。旅遊業雖然可以活絡當地的經濟，但也會拉大該地區的貧富差距，並因此而產生更多的犯罪問題。媒體對旅客被害的報導，會影響旅遊相關產業，旅客的被害恐懼感也會改變對旅遊地點的選擇，所謂沒有旅遊安全，就沒有旅遊業的發展，為降低旅遊觀光可能衍生的犯罪問題與負面情緒，有必要深層研究旅遊與犯罪間的關係。歸納旅遊犯罪的研究意義主要有五方面：

一、規範旅遊活動

　　犯罪可以說是違反人類最基本的剛直廉潔與同情，是殘暴、攻擊、破壞、不公義，並且是傷害社會秩序的行為。儘管犯罪的行為準則會隨著旅遊地點的空間變換而變動，但這種變動並非毫無限制的，特別是當代民主法治社會的刑事立法，犯罪均有其必要的構成要件。旅遊犯罪研究有助於旅遊法規體系的建立，完善的旅遊規範是旅遊活動制度的保障，也才能維繫旅遊產業得以永續發展。旅遊規範不僅能劃分何者可作，何者不可以作的界限，更重要的是，能夠提供旅遊者、當地居民、旅遊業者等，共同遵循社會規範與約束的準則。

　　此外，藉由旅遊犯罪被害研究，得以釐清旅遊違法現象滋生的緣由，促進修訂老舊、過時、不合乎時宜的旅遊法規制度。例如旅客在旅遊期間經常抱持著高消費享受姿態，另一方面，導遊則是辛苦地提供服務卻只能賺取微薄的收入，這種強烈的反差心理，容易造成許多導遊從業者不顧導遊人員管理條例規範，以不法手段誘騙旅遊者消費以賺取回扣，造成旅客權益受損，傷及旅遊服務品質的現象，值得旅遊業界重新思考、修訂合理的導遊薪酬標準規定（龔勝生、熊琳，2002）。

二、提醒旅客作好防範措施

　　研究指出，對犯罪不同的認知會直接影響日常生活行為，同時也將間接影響個體受到犯罪侵害的機會（Garofalo, 1983）。旅遊安全意識薄弱是導致旅遊期間旅客發生安全問題的重要原因，旅遊者對旅遊安全越關注，越會保持高度的警

覺；覺得旅遊地點不安全，旅遊期間越會積極採取行動去降低
威脅，實際的被害風險就相對降低。

　　旅遊犯罪研究有助於瞭解旅遊犯罪現象的分佈情形，比較
旅客出遊期間犯罪被害發生機率，釐清旅客被害原因，找出影
響旅客被害機會之情境或條件，最重要的是，有效的犯罪預防
必須要有研究調查為依據，旅遊犯罪研究不僅能警示旅遊者提
高安全防範意識，提醒旅客採行具體的防範措施，也能因此降
低受到旅遊犯罪被害的風險。

三、提升相關部門安全管理機制

　　所謂沒有旅遊安全就沒有旅遊業的發展，媒體對旅客被害
的報導，會影響旅遊相關產業，旅客的被害恐懼感也會改變對
旅遊地點的選擇，將直接衝擊旅遊當地的經濟與社會層面。研
究旅遊犯罪的積極任務，是希望達成降低、預防和控制旅遊犯
罪發生之目的。旅遊犯罪的研究成果，有助於提升政府部門與
旅遊企業的安全認知與管理能力，奠定旅遊安全的理論基礎，
提供創造旅遊安全環境的實務指導原則。對於旅遊管理部門、
經營部門和從業人員而言，制度化與政策性的犯罪抗制計劃或
活動，不僅能創造更安全的旅遊環境，吸引更多的旅客前往；
另一方面，可以減少當地因犯罪所帶來的旅遊經濟和治安形象
的負面損失，從而提高旅遊產業的經濟利益和社會效益。

四、有助於旅遊學科體系的完善

　　現代旅遊業肇始於20世紀中葉，旅遊學則是20世紀70年
代以後發展而起的新興學科，迄今為止，旅遊學尚未形成完整

的理論體系，許多分支學科仍處於發展階段，諸多研究尚待填補。旅遊犯罪研究是利用科學的研究，跨越學科的本質，探討旅遊犯罪衍生的問題，包括旅遊犯罪現象、旅遊犯罪的影響、旅遊犯罪的原因、對旅遊犯罪的反應、防範旅遊犯罪的措施等主題，不僅涉及旅遊違法現象的司法問題，在其範圍內尚包括旅遊心理學、旅遊經濟學、旅遊社會學、旅遊管理學等分支學科，成為旅遊學科體系中不可取代的基礎學門。因此，旅遊犯罪學研究不僅有助於旅遊犯罪學分支學科的建立，而且有助於建構完整的旅遊安全學科體系。更何況旅遊業已成為全球最大的產業，旅遊安全更是旅遊業發展和進步的前提與指標，整合旅遊學門與犯罪學科領域，成為旅遊安全一門獨立的學科，乃時勢所趨。

五、維護世界和平的需要

旅遊是邁向和平的通行証，旅遊能夠促進人類的交流、合作，從而創造一種和諧融洽的相處氛圍。1980年馬尼拉世界旅遊宣言指出，跨國旅遊應該在和平與安全的氣氛中發展，跨國旅遊能夠發揮其促進各國平等、合作、相互了解及團結的積極作用。1982年在墨西哥舉行的世界旅遊會議的旅遊宣言中，再次重申馬尼拉世界旅遊宣言，並且確認跨國旅遊是維護世界和平的一股重要力量，提供國際間尋求諒解、相互依賴的基礎（鄭向敏，2003）。跨國旅行有助於建立國際經濟新秩序，消除先進國家與開發中國家的經濟落差。因此，旅遊犯罪研究可督促旅遊安全環境的建構，保障旅遊業得以持續發展，同時，也創造了人們得以和睦相處、世界交流合作的氛圍。

伍、旅遊犯罪學研究方法

一、研究方法方面

　　旅遊犯罪研究涉及的學科領域非常廣泛，可以採用相當多的研究法來進行旅遊犯罪現象之探討，適用的研究方法包括文獻蒐集法、案例研究法、時空比較法、調查研究法、利用現存或官方資料等。

（一）文獻蒐集法

　　旅遊犯罪學雖可以說是旅遊學的一門新興分支學科，但它與經濟學、犯罪學、社會學、心理學、管理學等諸多學科都有密切的關聯性，任何單一的學科無法滿足旅遊犯罪學的研究，必須運用學科整合的方式，廣泛蒐集有關旅遊犯罪之專著與研究文獻，加以分析整理歸納，以便於瞭解旅遊犯罪的實質內涵。

（二）案例分析法

　　案例研究對象常常是個人、機構、團體或社區，是犯罪心理學的主要研究方法之一。旅遊犯罪調查可透過典型、有代表性的案例，進行詳盡而具體的分析，找出旅遊犯罪與被害的原因、特點和規律。但案例研究的缺陷是，樣本太小，推論有限，難以形成通則。

（三）時空比較法

　　旅遊特點就是要離開居住或工作的地點，短暫前往旅行目的地進行活動。旅遊犯罪與其他刑事犯罪、民事糾紛最大不

同，就在於具有明顯的時空差異性，例如旅遊犯罪具有區域性、流動性、季節性、週期性等特徵。因此時間比較方面，研究者可以針對某種旅遊犯罪類型或總體犯罪型態，進行季節、階段、年度等縱向比較，以便於揭示旅遊犯罪時間上的變化規律與趨勢，作為旅遊犯罪發生的預測依據（龔勝生、熊琳，2002）。

空間比較方面，研究者可以針對某種旅遊犯罪類型或總體犯罪型態，進行不同旅遊目的地或旅遊景點的橫向比較，以便於揭示不同類型的旅遊景點、旅遊地區，或旅遊活動中的飲食、住宿、交通、娛樂、遊覽、購物等場所之間，旅遊犯罪空間上的差異（龔勝生、熊琳，2002）。空間比較法還可以運用跨國比較，比較各國旅遊犯罪預防的政策與措施，以為提升旅遊安全的借鏡。

（四）調查研究法

調查研究法是研究社會現象使用最多、最廣的資料收集方法。研究者可利用隨機抽樣法，自母群體中抽出具代表性的樣本加以研究，再依結果推論至廣大群體。目前旅遊犯罪有關研究，絕大多數仍仰賴旅客的被害經驗調查，通用的方法是在旅客離開旅遊地點前，在機場、重要景點和購物中心，以問卷或訪談方式詢問他們的被害經驗與安全感受。調查研究法調查的對象也可以是旅行社、旅行規劃服務業、旅遊相關部門等。

（五）利用現存或官方資料

最常見的犯罪測量方法，是透過警察局、法院和矯治機構所蒐集的官方統計。在我國，官方犯罪統計主要有警政署每年

出版之警政統計年報、刑事警察局每年出版的台閩刑案統計，和法務部每年出版的犯罪狀況及其分析。雖然官方統計的正確性和測量方式常受到批評，但至今為止它仍是長期性全國犯罪統計的一個主要和重要來源。

就旅遊犯罪測量而言，官方資料來源，例如全國犯罪調查，大多無法用以估算某些旅遊地區或旅客是否有更高的被害率，因為許多執法機構並不會刻意區分犯罪被害對象是當地人或觀光客，常使研究人員無從確定犯罪被害人的身分，是旅遊犯罪問題研究最大的障礙，此外，官方資料的黑數問題，常使得旅遊與犯罪間的關係難以釐清（邱淑蘋，2008a）。另一種官方資料來源是利用全國被害經驗調查，藉以瞭解國人的被害現象，此法雖具有客觀性及經濟性，但被害經驗以居家期間為主，即便於調查問項中出現被害發生地點的距離，但仍難據以判定是為旅行目的。

隨著觀光事業的發展，有些國家已開始注意旅遊地區的犯罪記錄，刻意區分旅客與當地居民的被害身份，自1989年以來，巴貝多皇家警察隊配合觀光業者蒐集旅客犯罪被害資料，詳細記錄被害人的年齡、性別、國籍、被害型態、發生地點、發生時間和總人數，以及嫌犯的人數、使用武器、估計損失價值、何種侵入方式等，利用這些數據不但可以分析每月和各年度的旅遊犯罪統計，也可作為犯罪熱點巡邏措施的參考（de Albuquerque and McElroy, 2001），其寶貴的經驗值得我們借鏡。

二、研究設計方面

不當、測量不佳的研究設計，所獲得的研究結果，不但貶低研究價值，更可能扭曲現象的真實性，從事旅遊犯罪的研究

者，必須審慎加以思考。關於旅遊犯罪研究設計方面，有四點可以作為後續研究者的參考。分別是：

（一）概念衡量方面

「旅遊」、「旅行」、「觀光」等在定義上十分接近。雖然多數研究不會區辨其間的差異性，根據筆者查詢英文字彙辭典的結果（教育部國語辭典，2007）：travel係指到國外的長期旅行，journey是有特殊目標或目的長途旅行，專指陸上的長期旅行，trip是短期間來回的商業和觀光旅行，tour指為了觀光或視察而在一處作短暫停留的旅行，excursion指團體的旅行或觀光旅行。從上述的詮釋中，我們仍然可看出其間的些微差距，可以作為後續研究的參考。

旅遊本身可以指的是本國人在自己國家旅行，或到其他國家旅行，也可以是外國人到本國旅行。在Wellford（1997）的調查就明確地將旅遊定義為「前往離家100公里以外地區遊玩」，作為衡量旅遊的概念。

「旅遊犯罪」則可以被簡單定義為：違反旅客來自國家地區、或前往國家地區成文法律規定的行為。同一種行為可能在一個國家地區不違法，但在另一國家地區則屬於犯罪行為，或者該行為固然屬違法或近似違法，但因為是渡假期間，可以被免除刑責（羅結珍，2003）。

（二）取樣方面

為找出一般旅客具有那些易於被害的特徵，可以利用全國性旅行旅客樣本所做的結果，較不會造成推論上的偏差。惟

目前各國從事國內旅行調查並不普遍，美國的國內旅行調查
（National Travel Survey），自1979年開始由美國旅遊資料中心
每月定期以隨機取樣方式，電話訪問全國1500人，接受訪談的
對象年齡必須在18歲以上，詢問內容包括過去一年間的旅遊行
為，以及家庭成員中的旅行人數，此種調查方式對於旅遊犯罪
議題頗具意義。

（三）資料蒐集方面

除了在機場、重要景點和購物中心等場所，直接詢問旅
客的被害經驗是直接而有效的蒐集資料管道。亦可商請旅行社
及旅行規劃服務業幫忙，代為找尋他們知道的旅客作為調查對
象。可惜的是，業者可能擔心會引起旅客對犯罪問題的聯想，
協助意願應該不高。因此研究方法可以作一些改變，如找到非
營利機構，像消費者協會，該協會如有定期寄送刊物給一些常
出國旅遊的人，可徵求該會同意將調查問卷一併附在刊物內寄
發。但刊物寄送對象會以經常旅遊的人為主，這些人通常具有較
高的社會地位，顯然不是一個很能代表一般民眾的樣本，也可能
出現樣本的同質性過高，研究結果在推論上應該格外小心。

（四）分析方法方面

旅客一年旅遊期間可能只有幾天到幾週不等，就犯罪件數
或被害人數來說，旅客的受害率乍看之下相當低。惟因他們平
均只待了幾天，假設平均只有兩週，這些數字必須乘上26，才
能和我們常用的一年當中每壹萬人的被害統計資料進行比較。
經過轉換後，往往發現旅客被害數量明顯高於一般人。

第二章　旅遊犯罪的概念

　　從事旅遊犯罪研究，最大的障礙就是缺乏一個共通的定義。本章將就旅遊犯罪的定義及旅遊犯罪學探討的範疇，分項說明如後。

壹、旅遊犯罪的定義

一、犯罪與犯罪被害的概念

（一）犯罪的概念

　　正義是生活中的公道，是「人人平等」的意思。正義的基礎來自人類的基本自然權利，人應保有自己肉體存在的權利、財產擁有的權利、自由的權利、精神與道德發展的權利，這些人性的基本傾向，成為人與人相互交往的規範，使紛雜的世界能在互動中有一和諧的秩序存在。因此，自古以來，人們皆從道德、法律、社會習俗和生活規則等社會規範中，訂定各種公正審判與權利訴求的行為準則，以體現社會正義原則（邱淑蘋，2006）。

　　犯罪可視為對人類自由、生命、財產等自然權利的不公平對待，實現正義、懲罰犯罪的方式有兩種型態，最原始的是採取「以牙還牙、以眼還眼」的方式，直接向加害人施加報復或

威脅，並請求賠償犯罪被害的物質與精神損失，這種方式雖然能阻止加害人再次犯案的可能，被害者也可能因此而減少害怕與弱勢感，但往往因為手段失控，而造成兩造當事人更大的暴力衝突。為避免私人報復而導致新的侵權，現代法治國家經常是將正義的規範，透過立法形成法律，以實現對錯誤行為的懲罰以及損害賠償的社會正義（邱淑蘋，2006）。

只要是人類社會就有社會秩序的問題存在，犯罪可以說是違反人類最基本的剛直廉潔與同情，是殘暴、攻擊、破壞、不公義、對社會秩序之傷害行為。基於犯罪之範圍欠固定性，且很難在任何時空、政治與社會結構以及倫理道德標準中，定出一個可適用所有犯罪的定義，故有學者認為，犯罪在本質上，就是一個具有複合性與相對性之概念（鄧煌發，1995）。

從社會學的觀點，犯罪被視為是一種社會偏差行為，它是與社會所公認之行為規範相衝突，並且侵害到社會公益，而為社會所否定並加制裁的反社會行為，偏差行為就狹義而言，指的是具法律上意義之犯罪；而就廣義而言，乃指具社會上意義之犯罪，亦即除了犯罪之外，也包括賣淫、酗酒、吸食麻醉藥品、自殺、遊蕩等（蔡德輝、楊士隆，2002）。

從法律的觀點，犯罪乃法律上加以刑罰制裁之不法行為，換言之，犯罪乃責任能力人，於無違法阻卻原因時，基於故意或過失，所為之侵害法益，應受刑罰制裁之不法行為（高仰止，2007）。因此，犯罪必須在罪刑法定原則下，有法律明文規定的依據，否則不能輕言稱之為犯罪。而其所以應處罰，因其有反社會性，其行為足以破壞人類生活之安寧秩序，故不得不藉刑罰之運用，以資防衛（蔡德輝、楊士隆，2002）。

（二）犯罪被害的概念

　　如同犯罪一樣，被害的概念事實上也是很複雜的。基本上，被害帶有負面的意義，不同的被害來源，有不同種類的被害結果，包括：自然被害、自我加害、工業和科技被害、社會結構被害、侵權行為和犯罪被害。其中犯罪被害是由於犯罪行為和法律所懲罰的行為而產生的傷害。雖然犯罪被害只是被害的一種類型，但該類別卻包含了許多不同特性的行為，例如暴力犯罪、財產犯罪、組織犯罪、白領犯罪、公司犯罪、政治犯罪等，其中又以暴力犯罪易於引起強烈的公眾反應和損害（許春金，2007）。

　　犯罪被害乃犯罪行為中「加害」之相對用語。比都（Bedau）認為，犯罪被害是被人以故意或惡意之行為，所造成個人權益受損之行為。根據加洛法羅（Garofalo, J.）判定犯罪被害的標準，在於被害個人是否有傷害或損害之結果發生。費雷絡等人（Ferraro, K. J. and Johnson, J. M.）則將犯罪被害視為是一種過程，由於被害者的故意或過失，而暴露於加害者故意或過失之不法行為之過程，同時亦包含被害者的心理反應及感受（張平吾，1996）。

　　就當代法律的觀點，犯罪被害定義應具備以下三個條件：(1)必須有個人為該侵害行為之客體；(2)此侵害行為必須是社會大眾所棄絕；(3)必須有法律之處罰規定的侵害行為（張平吾，1996）。值得注意的是，如果我們將犯罪被害的定義僅限縮在法律之內加以探討，容易忽略因政治、經濟、文化、社會的影響層面，因此，如何對犯罪被害概念作有效的定義，仍應視研究之內容而定。

　　至於何謂被害者？其原始意義係指在宗教儀式中，為滿足一種超自然能力或神祈欲求之人或動物。李特烈（Littre）認為，被害者乃為他人之利益或感情而被犧牲者。孟橫氏（Mannheim, H）則將被害者分成三種型態：(1)直接被害者：因他人非法行為而直接受害者，所謂直接受害者係指生命、身體、名譽和財產受犯罪之影響者；(2)間接受害者：被害事件發生時或發生後，所有在一個特定團體中受影響者，除直接被害者外，其餘均為間接性之犯罪被害者；(3)潛在性被害者：任何人均是犯罪過程中之潛在被害者，因每個人均會顯露一些足以致使其成為犯罪之潛在目標的特性或行為（張平吾，1996）。

二、旅遊犯罪的構成要件

　　根據我國刑法之規定，犯罪構成有四個要件，即犯罪主體、犯罪客體、犯罪主觀方面，及犯罪客觀方面，這四項要件缺一不可。

（一）犯罪構成要件

1、犯罪主體

　　　犯罪主體是指實施危害社會的行為，依法應當負刑事責任的自然人和單位。

2、犯罪客體

　　　犯罪客體是指行為所侵害或攻擊的具體對象，包括被害人或被害客體，所謂被害人係指直接被侵害者，被害客體指法益之被損害者，法益為法律上保護之利益，包括生命、身體、名譽、貞操、財產、信用、風俗等。

3、犯罪主觀方面

　　犯罪主觀方面是指犯罪主體對自己行為及其危害社會的結果所抱的心理態度。

4、犯罪客觀方面

　　犯罪客觀方面是指造成侵害的客觀外在事實特徵，包括違犯方式、行為手段、行為時間、行為地點、行為的實施方法等（林山田，2008）。

（二）旅遊犯罪構成要件

　　旅遊犯罪主體、旅遊犯罪客體、旅遊犯罪主觀方面、旅遊犯罪客觀方面，分別闡述如下：

1、旅遊犯罪主體

　　旅遊犯罪主體就是旅遊犯罪者。旅遊犯罪主體有三種區分方式（周富廣，2004）：

(1) 旅遊犯罪者可以是旅遊者、旅遊從業人員、當地居民，和整個社會或國際集團。

(2) 旅遊犯罪者可以是旅遊者，也可以是旅遊從業者，還可以是其他蓄意破壞旅遊環境設施者。

(3) 旅遊犯罪者可區分為針對旅遊者進行危害行為者、和旅遊者本人犯罪兩大類。針對旅遊者進行危害行為，除了當地人或到旅遊地點從事犯罪行為者外，亦包括旅遊從業人員和蓄意破壞旅遊環境設施者。其犯罪形態包括非暴力犯罪型態，例如扒竊、詐騙；以及暴力犯罪型態，例如攻擊、性侵害、搶劫等。旅遊者本人的犯罪行為，較之針對旅遊者的犯罪數量減少許多，以性交易、賭

博、盜竊、販毒等犯罪型態為主，也包括盜賣文物和
走私珍貴稀有動植物等新興旅遊犯罪型態。

2、旅遊犯罪客體

　　旅遊犯罪客體就是旅遊犯罪的受害者。旅遊犯罪客
體可以是旅遊者，也可以是旅遊地居民，還可以是旅遊
資源或旅遊環境設施。

3、旅遊犯罪主觀方面

　　旅遊犯罪主觀方面是指旅遊犯罪人故意，且具有非
法佔有的目的。

(1) 旅遊犯罪策劃

　　根據犯罪策劃型態，旅遊犯罪可分為計劃型犯罪
和機會犯罪（龔勝生、熊琳，2002）。

a.計劃性的旅遊犯罪

　　計劃性的旅遊犯罪一般為組織或團體性的犯罪，
是一種經過策劃、預謀的，有組織的犯罪型態，其犯罪
組成人員龐雜，所致的危害也較嚴重，如恐怖主義。

b.機會性的旅遊犯罪

　　在旅遊期間以機會性的犯罪最為常見，一般屬於
個體犯罪，犯罪人個別尋找機會伺機作案，如性侵害
或竊盜犯罪。

(2) 旅遊犯罪動機

　　旅遊犯罪動機主要是經濟的、政治的和個人的
（龔勝生、熊琳，2002）。

a.經濟的犯罪動機

　　經濟型的犯罪動機罪犯可以是旅遊者或是非旅遊
者，針對旅遊者財產上的利益進行侵害掠奪。

　　b.政治的犯罪動機

　　　　罪犯是恐怖分子，為了某種政治利益，蓄意攻擊旅遊者，或破壞整體旅遊環境。

　　c.個人的犯罪動機

　　　　罪犯也可能是旅遊者自身，出外旅行欲尋找在家鄉無法滿足、越軌性的刺激和享樂。

4、旅遊犯罪客觀方面

　　　　旅遊犯罪行為者針對旅客進行生命財產的侵害，危害旅遊經濟秩序，破壞旅遊環境、旅遊資源，降低旅遊設施的價值和品質等各類型態的侵害。

　(1)　財產犯罪

　　　　廣義的財產犯罪指的是獲取金錢或財物利益的違法行為，包括偷竊、強盜、搶奪、擄人勒贖、恐嚇取財、詐欺、侵占、偽造有價證券等；狹義的財產犯罪經常指的是偷竊犯罪，包含侵入竊盜、扒竊及汽車竊盜等（邱淑蘋，2006）。最普遍的旅遊犯罪形式是以針對旅遊者，侵害旅客的財產犯罪為主，旅客以遭受偷竊、詐騙、強盜、搶奪、詐欺、勒索等犯罪案件最為普遍。

　(2)　暴力犯罪

　　　　暴力犯罪行為係指以身體力量的運用，導致個人身體或財產的傷害或損害，包括故意殺人、強盜、搶奪、擄人勒索、傷害、恐嚇取財及強制性交等犯罪行為（許春金，2007）。為了得到金錢或財物，歹徒會以身體的力量要脅旅遊者，甚至強行使用武力脅迫被

害人就範，行使所謂的暴力犯罪。實際上，強暴經常伴隨著搶劫，與搶劫相比，強暴案件被懷疑存有大量的黑數，但對旅客來說，強暴被害機率並不高。至於旅客的被殺害案件相當罕見，只有極少數的旅客受到強制性交和情節嚴重的攻擊，旅客之所以被殺害，經常是由於歹徒進行搶劫或強暴被害人時，兩造激烈衝突的結果。當歹徒發現很難消滅證據或恐懼受害人出面作證，所想出的解決辦法。發生搶劫或強暴，並不一定連帶會引起殺機，很少有歹徒一開始就想殺人（Rail, 2001）。

(3) 危害公共安全

危害公共安全罪，是指故意或者過失地實施危害不特定多人的生命、健康，或者大量公私財產安全的行為。旅行期間犯下危害國家安全與利益的犯罪型態，大多屬於恐怖份子所為的暴力活動，恐怖主義份子透過各種暴力恐怖活動，挑起國際爭端，欲敗壞旅遊地區之國家形象、摧毀國家經濟，以達到顛覆國家政權的為目的，其侵害對象並不一定針對國際旅客，而是以國內旅遊者為主。

(4) 侵犯人身權利

侵犯人身權利係指侵犯公民人身和與人身直接有關的權利。是類犯罪的主體多為旅遊從業者或當地執法人員，利用職權對旅客實施非法搜身、非法拘禁、刑訊逼供、報復陷害等。例如根據近日臺灣旅客赴大陸旅遊，在蘇州時遭地陪恐嚇，要求每人購買一床蠶

絲被，若不從就要囚禁旅遊團，旅客果真被關在遊覽車內長達兩個半小時的案例。此外，根據邱淑蘋（2008c）的旅客被害經驗訪談調查發現，侵犯人身權利之旅遊犯罪案件，多半一開始是由於旅遊者自身的不法行為所引起，之後成為有心人士當成侵害旅客的藉口，其主要發生地點在旅客住宿、交通或娛樂場所。

(5) 破壞旅遊環境與資源

隨著國際上生態旅遊風氣與需求日益提升，各國為了開放生態旅遊與兼顧環境保護，於是開始發展一系列的生態旅遊規範，或依保育對象之不同，發展特定物種或景觀資源的規範。是類犯罪的主體多為旅遊者，當然也可能是旅遊當地居民，如破壞旅遊景區的文物，蓄意破壞旅遊設施，毀損旅遊景觀，非法砍伐森林，獵殺珍貴稀有野生動物等（龔勝生、熊琳，2002）。

三、旅遊犯罪之法律效力

就一國的法律效力，有些地區主張屬人主義，即以國籍為標準而決定適用對象；另有主張以屬地主義，即以地為標準而決定適用對象（李太正等，2006）。

（一）屬人主義

屬人主義者係指只要具有本國國籍之人，即本國國民，不問該人居住國內或國外，均受本國法律之約束。

（二）屬地主義

屬地主義者係指凡居住於本國領土之人，不論該人國籍為何，均受本國法律約束。

現今世界各國因交通便利、跨國旅行活動相當普及，單用屬人主義或屬地主義均會造成法律適用上的困擾。因此一般多採折衷型式，通常是以屬地主義為主，而以屬人主義為輔。就旅遊者而言，離開居住國家前往旅遊目的地活動期間，應受旅遊目的國（接待國）法律之約束，除非該項法律特別訂定關於身份免責之規範，否則旅客一旦觸犯當地法律，即使旅遊客源國無此項規定，旅客仍須接受旅遊當地國的懲處。

四、旅遊犯罪的界定

究竟何謂旅遊犯罪，目前學界尚未形成共識，歸納學界對於旅遊犯罪的界定主要持以下三種觀點（趙勝珍，2006）：

（一）狹義的觀點

持狹義觀點者認為，旅遊犯罪不僅包括針對旅遊者的犯罪，也就是被害人是旅客，也包括少數懷有犯罪動機並實施犯罪行為的旅遊者，以及破壞旅遊資源和旅遊設施的犯罪者。

（二）廣義的觀點

持廣義觀點者認為，旅遊犯罪是指發生在旅遊期間飲食、住宿、交通、遊樂、購物、娛樂的過程中，與旅遊者、旅遊活動，或旅遊環境、旅遊設施有關的所有犯罪現象，並且認

為，只要是屬於任何旅遊犯罪範疇之內，無論受到那個國家的任何法令處罰行為，都應視為旅遊犯罪。至於某些違反傳統倫理道德的行為，也應視為犯罪，如旅遊過程中的性交易及賭博行為。

　　廣義論者的另一說法是，旅遊犯罪是指發生在旅遊過程中飲食、住宿、交通、遊樂、購物、娛樂等環節，造成旅遊者身體財產損失，或破壞旅遊資源、旅遊設施、旅遊秩序的各種犯罪現象的總體。

（三）犯罪被害對象的觀點

　　持犯罪被害對象觀點者認為，旅遊犯罪就是針對旅遊者施行的犯罪行為。

　　筆者認為，上述三種觀點雖有一定道理，但仍有可商榷之處。第一種狹義觀點說，雖然該定義包括了旅遊犯罪發生的主要現象，並指出了犯罪主體和犯罪客體（犯罪對象），但是沒有指出旅遊犯罪存在的特定時間，亦沒有包括破壞旅遊社會秩序的犯罪現象，所包括的旅遊犯罪範圍過於狹隘。

　　第二種廣義觀觀點認為，凡是與旅遊有關的犯罪都屬於旅遊犯罪，特別是將旅遊犯罪發生的時間，加以限定在旅遊過程中，定義十分嚴謹。然而，如果採行廣義的解釋，旅遊犯罪的概念恐過於廣泛，難以收驗證之效。且從我國法律學界通說觀點認為，犯罪的基本特徵有三個，即具有嚴重的社會危害性、刑事違法性以及應受刑罰處罰性（林山田，2008），因此該學說無法從根本上區別旅遊犯罪與其他形式犯罪的界限，從犯罪學的角度，旅遊犯罪並不具備獨特性。

第三種觀點是以旅遊者為犯罪對象的說法，其優點在於以旅遊者作為犯罪的研究對象，因為旅客被害是旅遊犯罪中最常見，也是最典型的犯罪形態。其缺點是過度限縮旅遊犯罪的範圍，缺乏旅遊者自身的犯罪內涵，以及破壞旅遊資源的犯罪和擾亂旅遊市場秩序的犯罪。

綜合以上分析，旅遊犯罪應是發生在旅遊過程中，與旅客、旅遊活動或旅遊環境（包含旅遊設施）有關的所有犯罪現象，包括侵犯旅遊者合法權益、破壞旅遊資源、擾亂旅遊秩序，造成社會嚴重危害等，應受旅遊當地國刑事法所規定制裁的行為。在這些法律規範上，除了侵害國家、社會或個人法益的重大不法行為，而觸犯普通刑法規定者，也包括違反特別刑法、附屬刑法的行為。

五、旅遊犯罪的灰色地帶

旅遊期間有些行為雖然沒有嚴重到違犯刑法的規定，但可能違犯了民法、旅遊法規等其他法律條文，而應受到處罰的行為，但在認定與執法上仍出現相當程度的困難度。另外，某些犯罪行為在法令中雖已有明文規範，卻成為旅遊者或旅遊業者吸引客源的重要活動項目等問題，亦是旅遊犯罪研究有待界定的思考方向（龔勝生、熊琳，2002）。

例如很多人在旅遊期間都曾受到街頭小販、乞丐、皮條客、計程車司機和當地人騷擾的負面經驗，旅遊騷擾問題不僅影響旅客的旅遊品質，同時也威脅到旅遊城市的形象，儘管旅遊騷擾事件無處不在，卻很少有國家或地區願意解決旅遊騷擾問題，其主要原因在於，目前除了極少數國家外，騷擾不被視為是刑事法的犯罪行為，旅遊騷擾的偏差行為大多以違反特別法加以規範。

　　或者有些行為在法律中規定為犯罪，但卻是旅遊業特意推出的旅遊行程，甚至成為旅客主要的旅遊目的，最明顯的要算是色情旅遊和博奕旅遊。在我國，性交易被認為是一種犯罪行為，但是，尋求性刺激卻是很多旅行者旅遊的動機之一，在某些國家和地區，性服務甚至成了主要旅遊活動的吸引要件，據稱到東南亞國家旅遊的日本、美國、澳大利亞和西歐國家的男性旅客中，高達70%～80%的人旅遊目的就是為了性娛樂（周富廣，2004）。賭博和性服務一樣，長期以來一直是觀光區必備的活動項目。如法國的蒙地卡羅、美國的拉斯維加斯更以此著稱，賭博亦屬犯罪行為，但對許多國家或地區而言，賭場是合法經營的，許多時候更是政府因為傳統經濟活動衰退，期望利用賭場觀光振興該國的經濟危機。

　　旅遊犯罪是一種十分普遍而複雜的社會現象，由於研究角度不同，各國國情不一，旅遊犯罪概念和內涵也不盡相同。惟旅遊犯罪學描述與研究的犯罪內涵，不應以刑事法明定處罰的行為為限，即使新興的旅遊犯罪型態，雖然尚未透過刑事立法手段將其犯罪化，亦應屬旅遊犯罪學所要研究的範疇。同理，酗酒、賣淫、賭博、濫用毒品、騷擾等社會偏差行為，由於此等社會偏差行為與刑事法的犯罪行為息息相關，或有部份行為與刑事法規定的罪名界限不明，就旅遊犯罪研究的周延性，仍具旅遊犯罪學研究的價值，旅遊犯罪學自有一併加以描述與研究的必要。

　　是以清礎的界定旅遊犯罪概念，不僅有助於學理上的研究調查，對於旅遊開發與規劃亦具有重要指導意義。本文認為，在旅遊犯罪的範疇上，舉凡受到客源國或旅遊目的國刑事法之規定，或是違反特別刑法、附屬刑法、觀光法等，所處罰的行

為都應視為旅遊犯罪，某些違反傳統倫理道德的行為，例如旅
遊過程中的性交易活動和賭博行為，以及妨礙社會秩序、造成
旅遊者困擾不安的騷擾行為，也應受到旅遊犯罪學者關心探討
的課題。但是有關公務員，特別是政府高官利用職務之便，收
受別人豪華旅遊形式的賄賂現象，並不屬於旅遊犯罪，應歸為
貪污受賄罪。

貳、旅遊犯罪學研究的範疇

一、旅遊犯罪研究內容

旅遊犯罪問題研究始於1970年代，研究內容可區分成兩個
主要方向：一是旅遊與犯罪相關性的研究；二是旅遊地區的犯
罪問題是否影響旅遊需求。

關於旅遊業是否增加當地的犯罪問題，有人認為旅遊發展
必然導致犯罪率上升，理由是許多以前犯罪率很低的地區在旅
遊開發後，犯罪率明顯上升（McPheters and Stronge, 1974；Jud,
1975；George, 2003）。但亦有研究則認為，旅遊發展不一定
導致犯罪率上升，許多旅遊業不發達、甚至根本沒有旅遊業的
地區，犯罪現象同樣猖獗，反倒是旅遊業發達的地區犯罪率並
未增加。類似的看法諸如：對於犯罪率原本就很低的地區，即
使旅遊者增多，也不會升高旅遊者的被害率，但在某些犯罪率
原先就很高的地區，隨著旅遊者數量增加，旅遊者的犯罪被害
率亦顯著提升（Chesney-Lind & Lind, 1986；de Alburquerque &

McElroy, 1999；Schiebler, Crotts, & Hollinger, 1996）。截至目前，旅遊與犯罪相關性研究上，尚未十分肯定旅遊當地的犯罪率與旅遊業的發展存在必然的關係。

　　至於旅遊地區的犯罪問題是否影響旅遊需求。90年代初，出現很多關於旅客的犯罪被害風險與安全感受的研究，以驗證犯罪犯罪問題是否直接影響旅客對旅遊地點的選擇問題。整體而言，多數研究肯定旅遊地區負面的治安形象，必然影響旅遊者到訪的意願，尤其對於必須仰賴旅遊產業為主要經濟來源的地區或城市，旅遊活動的衰退將聯帶影響到整個區域的發展（Fujii and Mak, 1980；Brunt and Hambly, 1999；Milman and Bach, 1999；Sonmez & Graefe, 1998）。

　　自1970 年代起，國外旅遊學界與犯罪學家已經開始對於旅遊犯罪事件中的旅遊被害者，付出相當多的關心。而臺灣地區旅遊安全研究竟像是個被遺忘的角落，旅遊或休閒雜誌、網站上看到有關旅遊地區或旅客遭遇的犯罪被害問題，卻都只是淺談而已，國內仍未出現旅遊犯罪專論與調查研究。為增進國人對旅遊犯罪現象之瞭解，本書旨在歸納相關研究與調查，探討旅遊地區的犯罪現象、旅遊犯罪特性、旅遊犯罪相關理論、旅遊犯罪發生成因、旅遊犯罪被害認知，以及如何預防與控制旅遊犯罪策略等，以彌補臺灣現有資料的不足，提供國人安全防範的資訊，並作為觀光產業整體評估，與旅遊安全管理、規劃之參考。

二、旅遊犯罪學探討的範疇

　　根據以上旅遊犯罪定義，旅遊犯罪學可以說是以旅遊犯罪為研究對象，研究旅遊過程中發生的各種犯罪現象的形成

原因，時空規律與特性，以及如何防範的科學。旅遊犯罪學是整合旅遊學、經濟學、犯罪學、被害者學、社會學、心理學、管理學等，諸多學科領域的新興學科，旅遊犯罪學研究目的在於，揭示旅遊犯罪的形成原因與發生規律，幫助決策部門制訂合理有效的旅遊安全政策與法規，能夠有效預防和控制旅遊犯罪的發生，促進旅遊地區和旅遊業者得以永續發展為目標。

因此，旅遊犯罪被害研究應包含旅遊犯罪現象研究、旅遊安全系統研究、旅遊犯罪被害成因研究、旅遊犯罪被害測量研究、旅遊犯罪被害理論研究、旅遊犯罪型態研究，和旅遊犯罪防範等方面的領域，研究內容分述如下。

（一）旅遊犯罪現象研究

現象研究是任何一個學科的起源研究，旅遊犯罪特性包括集中性、廣泛性、巨大性、隱蔽性、複雜性、規律性、特殊性和突發性等，對旅遊特徵的研究有助於揭示旅遊犯罪的本質。

（二）旅遊安全系統研究

旅遊安全的目是為了保護旅遊活動中所涉及的人、技術及環境，而防範旅遊安全的方法，除了技術的措施外，還需要人的合作與環境的通力配合。因此，人（Men）、環境（Environment）和技術（Technology）是構成旅遊安全系統的三個主要因素。(1)就人本層面的子系統方面：包括旅遊者、旅遊管理者、旅遊從業人員、旅遊地居民等部分，從人本的角度，研究領域應涵蓋旅遊安全認知、旅遊安全行為、旅遊安全教育等基本內容；(2)就旅遊環境層面的子系統方面：包括旅遊

地區的社會治安環境及社會經濟環境等；(3)就技術層面的子系統方面：應包括飲食、住宿、娛樂、遊覽、購物等旅遊活動中六個子系統，所構成的旅遊安全設施、設備與服務管理研究體系內容（鄭向敏，2003）。

（三）旅遊犯罪被害的測量研究

所謂沒有測量就沒有科學。缺乏旅遊被害數量、型態、損害及趨勢等精確的測量，則不僅學術研究的品質受到質疑，公共政策和犯罪預防策略亦失所依據，易流於想像。因此不論是對旅客被害現象的瞭解，或是當地政府必須動用經費與資源來保護旅客的安全政策，均有賴完整的犯罪被害經驗調查統計分析，以便能掌握旅客的犯罪被害狀況，作為旅遊安全管理、規劃之參考依據。

（四）旅遊犯罪被害成因研究

研究旅遊犯罪被害相關因素有助於瞭解與認識旅遊犯罪現象，釐清存在於犯罪者與被害者之情境或條件，形成旅遊犯罪與被害機會，進而擬定旅遊犯罪防治策略。討論旅遊犯罪被害的相關因素，可以從微觀的個人層面，例如旅客的人口特質、旅遊型態等，也可以從巨觀的環境層面加以探討，例如旅遊地區的社會治安問題、媒體報導等。

（五）旅遊犯罪被害理論研究

理論是由一組概念及說明其間關係的敘述所構成。旅遊犯罪被害基礎理論是探討旅遊犯罪的確切原因，有了理論才有

政策，有了政策才有計劃，而計劃就是犯罪防制的實務。換言之，理論雖未言明其犯罪預防政策，卻隱涵政策的方向，也因此能夠解釋個體日常生活被害機會與社會失序現象。

（六）旅遊犯罪形態研究

旅遊犯罪類型論主要是描述和探討各主要旅遊犯罪類型的本質、犯罪特徵及發生規律性等問題。

（七）旅遊犯罪防範研究

旅遊犯罪預防是旅遊犯罪學研究的最終目的。旅遊犯罪預防如同公共衛生醫學，希望能防患未然。旅遊犯罪預防策略有以個人為出發點的防範，也有以旅遊業者層面的犯罪預防，或者以刑事司法層面等犯罪預防策略模式。

第三章　旅遊犯罪特性

　　旅遊犯罪特性包括旅遊犯罪地區的集中性、旅遊犯罪時間的規律性、旅客易於被害的弱勢性、旅遊犯罪型態的多元性、旅遊犯罪經驗的隱匿性等，分項說明如後。

壹、旅遊犯罪地區的集中性

　　環境犯罪學研究一個重要的特點是，想辦法找出犯罪最可能發生的地點，即所謂的犯罪熱門地點。根據旅遊被害場所進行分類，旅客犯罪被害空間主要分佈在飲食、住處、交通、遊覽、購物、娛樂等活動空間，其中除了遊覽的活動空間屬於旅遊景點（tourism destination）外，其他飲食、住處、交通、購物、娛樂等五類活動空間則可歸類為旅遊設施場所（tourism support）。

　　依據旅遊景點的旅遊資源，可區分為自然旅遊資源和人文旅遊資源兩大類。自然旅遊資源以自然形成的天然景觀為主，又可分為水文旅遊資源、氣候旅遊資源、植物旅遊資源、山嶽旅遊資源等。人文旅遊資源則可分為遺址遺跡、居落、陵墓、園林、社會風情等。鄭向敏、張進福（2002）針對福建省旅遊被害場所的調查發現，在自然旅遊資源景點，尤其是山嶽、水文旅遊資源地，發生安全事故的頻率明顯高於其他類型資源

地，而人文旅遊地區則發生旅客與當地人的衝突、詐欺、竊盜等犯罪現象相對較多。

就旅遊設施場所而言，大陸地區昆明市的住宿場所及交通場所，被證實易於發生旅客遭受盜竊、詐騙和搶劫的案件（龔勝生、熊琳，2002）。澳洲昆士蘭州多處海濱旅遊地區的調查發現，汽車旅館和娛樂場所是小偷最常光顧的地方（Walmsley, 1983）。亦有研究指出，屬於交通樞紐的旅遊城市，易於發生的旅遊犯罪類型是盜竊案件，而交通和通訊不發達的旅遊城市，則以搶劫和身體傷害為主（鄭向敏，2003）。O'Donnell and Lydgate（1980）分析75個夏威夷警察單位的犯罪記錄，發現暴力和財產犯罪易於發生在旅館、飯店、酒吧、夜店、零售商店等旅客常去的地方，其中又以和性有關的場所，像是專賣色情商品的店舖、脫衣秀場、按摩室、上空酒廊等，犯罪發生率最高。一份針對大西洋城的調查發現，該地區偷竊、汽車竊盜、搶奪等暴力犯罪的增加，與當地賭場設立有直接的關係，犯罪發生地點以賭場及賭場附近的飯店和商場為主（Brunt and Hambly, 1999）。

貳、旅遊犯罪時間的規律性

一、季節規律性

旅客出遊時間呈現一定程度的集中分佈，因此旅遊景點易於區分出淡季與旺季的規律性，旅客人數高峰期間，短期內大量旅遊者集結在狹小的旅遊空間裏，客觀上必然給予犯罪分子帶來可乘之機，旅遊安全防範的管理成本和難度也相對較高。

觀光地區本來就具有濃厚的匿名性特徵，人口移動頻繁，是犯罪人易於隱藏的處所，特別是在旅遊旺季，當地警察處理日常警務工作之外，仍必須疏解觀光客所帶來的交通人潮，很難兼顧好犯罪防衛的任務，觀光地區在旅遊旺季的犯罪率自然偏高。相反地，旅遊淡季期間，旅遊人數少，旅游業者易於留意旅客的安全，安全防範措施也容易落實，旅遊安全問題相對較少。

　　早期McPheters and Stronge（1974）的調查報告就發現：在旅遊旺季的時候，邁阿密地區的財產犯罪顯著增加。Jud（1975）針對墨西哥的調查也呈現類似的結果。Walmsley等人（1983）比較澳洲三個渡假島嶼，亦發現犯罪發生率的低與高，明顯與該地區旅遊活動的冷與熱相關。黃建軍（2000）的研究亦發現，發生在火車的犯罪案件數量與旅遊淡、旺季有密切的關係。因此，旅遊犯罪具有明顯的季節性和周期性。旅遊犯罪事件在旅遊旺季發生數量較多，旅遊淡季則相對減少。

二、旅遊發展階段規律性

　　旅遊犯罪事件與旅遊地區的旅遊發展階段有關，隨著旅遊地點之旅遊發展時期，表現出不同的犯罪型態與規律性。鄭向敏、張進福（2002）的調查指出，旅遊發展初期，通常是探險型的旅遊者到訪，旅客的安全問題主要是由於旅遊設施、設備不盡完善，發生當地人與旅遊者間的互動或衝突問題較少。在旅遊發展未臻穩定階段，犯罪率和主、客衝突明顯上升，到了旅遊發展成熟期，犯罪問題趨向穩定甚至降低。

　　旅遊地區的發展程度亦可依照旅客人數及旅客來源，區分為地方旅遊（Local tourism）、地區旅遊（Regional tourism）、

國家旅遊（National tourism）及大規模旅遊（Mass tourism），處於不同階段的旅遊發展，當地將呈現不同的犯罪型態與數量趨勢。第一階段是地方旅遊，當地不論各種型式的犯罪率都遠低於全國平均值；第二階段為地區旅遊，屬於遊樂型的旅遊地點，財產犯罪和毒品犯罪逐漸升高，與全國犯罪率幾乎相同，屬於休閒型的旅遊地點，各式型態的犯罪率有所上升，但仍遠低於全國平均值；第三階段為國家旅遊，屬於遊樂型的旅遊地點，各種型態的犯罪率均超過全國平均值，屬於休閒型的旅遊地點，各種犯罪型態的犯罪率仍低於全國平均值；第四階段為大規模旅遊，屬於遊樂型的旅遊地點，其各類犯罪型態均顯著超過全國平均值，屬於休閒型的旅遊地點，毒品和盜竊犯罪率持續升高，且極其接近全國平均值（龔勝生、熊琳，2002）。

三、晝夜規律性

　　若將一天二十四小時區分為八個時段：即凌晨、清晨、上午、中午、下午、黃昏、晚上、深夜。根據鄭向敏、張進福（2002）的福建省旅遊調查分析，晚上19：00--23：00和深夜23：00--03：00，發生的旅遊安全問題總數分別佔全天的33.3%和21.8%，亦即夜間是旅遊犯罪問題的高峰時段，占全天發生量的55.1%。相反地，清晨則是一天中最為安全的時段，所發生的旅遊犯罪問題僅占當天總量的2.3%。其他時段則沒有較特別的異常。

　　旅遊犯罪時間分佈的規律性，與旅遊者旅遊期間的作息特點有密切的關係。旅遊期間旅客求異、求新、求奇的心理，加上道德感弱化，容易產生「夜晚情結」，旅遊者偏向夜間出

門，並陶醉於異地美景和新奇感中而夜不歸營。殊不知，夜幕與對異地的陌生感均有助於升高旅遊被害風險，對歹徒而言，在光天化日、大庭廣眾之下進行犯罪活動的成功機率畢竟不高，遲歸的旅客在清晨時段大多尚在酣夢中，旅遊安全問題數量也跟著減少。

參、旅客易於被害的弱勢性

不論就一般人的經驗或學術調查，出外旅行者總被認為容易受到犯罪的侵害。旅客是否易於受到犯罪的侵害可以從兩方面證實：一是就一個地區，比較當地居民和旅客是否具有同等的受害機會；二是比較外出旅行是否比待在家裡有更高的受害機率。

一、旅客的被害率普遍高於當地人

Chesney-Lind and Lind（1986）針對夏威夷的一份調查，就證實旅客比當地人容易被搶、被偷、被強暴。Brunt and Hambly（1999）等人就英國旅客被害經驗與安全感調查結果則發現：觀光客的警覺性低，觀光客比當地居民更易受害。美國佛羅里達州的調查亦顯示，旅客普遍容易受到傳統性犯罪的傷害。《European Travel Monitor》雜誌針對38萬旅客的大型調查發現：在國外旅行期間，約有3 % 的旅客遭受犯罪被害，被害事件大多與車輛、偷竊及詐騙有關（Mawby, Brunt and Hambly, 1996）。Eijken（1992）分析荷蘭阿姆斯特丹警方的報案紀錄，

發現81%的街頭搶案被害人是外國人、特別是日本和英國的觀
光客。同年Oomens and Van Wijngaarden（1992）的另項調查發
現，觀光客停留阿姆斯特丹的時間平均不到二天，有9%的人曾
經被害，足見旅客比當地人更容易被害。Hauber and Zandbergen
（1996）則是調查1989、1990及1993年，離境旅客停留阿姆斯
特丹期間的受害情形，發現外國旅客被害風險還是高於本地
人，一般外國旅客平均只待了八天，但被害率卻是荷蘭人的8到
10倍。

比較特殊的是Schiebler等人（1996）對佛羅里達州旅客的
調查並不支持這樣的結果，有些研究也認為，當地居民和旅客
的受害機會應該一樣，旅遊被害風險高純粹是本身非理性的被
害恐懼感使然（George, 2003）。整體而言，多數研究結果偏向
觀光客的被害經驗多於當地居民。

二、渡假期間具有較高的被害風險

媒體總是聳動地報導一些旅遊犯罪被害案件，旅遊者似乎
會比未旅遊者易於遭受犯罪被害。為證實旅客出遊期間遠比在
家期間有更高的被害率，Mawby, Brunt and Hambly（1996）就
英國514名經常旅遊的人與一般人之被害統計資料進行比較。在
汽車被偷及車上財物被偷的數量方面，發生率分別是每萬人中
有204人、204人，英國全國被害調查則僅10人、48人而已；又
如，居住場所被侵入竊盜的數量，發生率是每萬人中有467人，
同樣高於英國全國被害調查的32人。再如，旅客被施以暴力的
數量，發生率是每萬人中有214人，同樣高於英國全國被害調查
的34人。復如，隨身財物被扒竊的數量，以及發現有人企圖扒

竊隨身財物的數量，分別是每萬人有331人、350人。雖然英國全國被害調查並無相對資料可供比較，一般也認為應該算是相當高。

　　總言之，旅客出遊期間遠比他們在家期間，有更高的被害率。

肆、旅遊犯罪型態的多元性

一、暴力犯罪易於成為媒體報導的焦點

　　旅客受到暴力犯罪被害的報導可溯及早期發生於1982年美屬維京群島（United States Virgin Island）的聖克羅伊島（St. Croix），兩對從美國來渡假的夫婦和12名白人和黑人服務人員，被6名蒙面槍匪突然闖入高爾夫球場俱樂部，搶走旅客身上的現金後，開始用槍掃射四名渡假旅客和四名服務員致死，另外四名服務人員則受到重傷（de Albuquerque, 1984）。1992年一名荷蘭旅客在牙買加被殺害，事發當時國際媒體大肆報導，荷蘭政府強烈警示到牙買加的旅客，為了安全不要離開自己的旅館。美國和英國政府亦發出類似的旅行警告以提醒其國民（de Albuquerque, 1996）。1996年一年當中總共有三名旅客在聖托馬斯遭殺害。原本犯罪率就很低的巴布達島（Barbuda），1994年發生四名美國旅客在遊艇上受到當地人的凌辱並殺害，屍體被飄流到加勒比海泳攤，引起國際旅客的震驚與恐慌；隔年，瓜地馬拉的安提瓜發生一名加拿大女性旅客，在光天化日之下被開槍打死，事發當時，她只是安靜的在泳灘上野餐，歹徒企圖搶走她的手提袋不成，即以手槍掃射她的胸部致死（de

Albuquerque, 1999）。2004年臺灣一名女大學生赴日旅遊，遭當地兇手持刀挾持姦殺遇害。

觀光地區容易助長暴力副文化，加勒比海地區常見黑幫及惡霸，高失業率、低教育水平，再加上當地無法提供他們就業機會，因而對旅客和當地居民進行掠奪性犯罪時有所聞。因此，媒體經常報導旅客被搶劫、強暴，甚至殺害的負面新聞，旅客似乎更易於成為暴力犯罪被害者。

二、旅客易於受到財產犯罪被害

大眾對於旅客被害的焦點，總是放在他們遭受謀殺和強制性交方面，很少會關切竊盜和強盜等經常發生、且情節沒有那麼戲劇性的案件上。事實上，國際間的調查研究一致顯示，隨著旅客人數的增加，當地財產犯罪與被害率也跟著增加，特別是旅客的竊盜與暴力型的財產被害經驗多於當地居民（邱淑蘋，2008a）。

根據犯罪被害型態與旅客被害率的關係研究結果，Jud（1975）分析美國32州的旅遊景點和鄰近墨西哥地區，發現旅客遭受詐騙、偷竊、搶奪等被害的機會很高，至於攻擊、殺害、性侵害、綁架等人身犯罪，則並未特別顯著。McElroy和de Albuquerque（1982）分析美屬維爾京群島旅客人數與犯罪率的關係，亦發現繁忙的旅遊季節，增加了財產有關的犯罪，其中當然包括搶劫。根據一份針對巴貝多的統計調查，旅客更易於成為財產犯罪和強盜搶奪的受害者，而當地人則較有可能遭受殺害和人身攻擊（de Albuquerque and McElroy, 2001）。分析夏威夷檀香山和考艾島兩地區當地人與觀光客的警方犯罪被害記錄，結果亦有

如是典型的發現，即旅客的被害率普遍高於當地居民，特別是竊盜與暴力型的財產被害（Chesney-Lind and Lind, 1986）。

　　例如竊賊喜歡流連在旅客聚集的公共場所，以無故推擠、或者假裝問路，使用各種方法讓旅客分心，趁機竊取旅客的隨身旅行袋或皮包；偷走旅客停靠在風景區的租車或車內財物，拿走放在沙灘或座椅上的物品；誘騙旅客購買高價不實商品；車匪路霸埋伏在鐵路、公路上公然搶劫，等等案情都是相當常見的旅遊財產被害案件。

三、犯罪型態的多樣性

　　在旅遊業發展中，為了適應旅遊者新的需要，旅遊內容、旅遊方式等都在不斷地推陳出新，同樣地，旅遊業發展中出現的犯罪手法亦變化多端，據聞俄羅斯犯罪集團採取種種手段，騙取中國公民的護照複印文件，並以少量報酬為誘餌，讓中國公民在空白支取單上簽字，然後犯罪分子在領款單上任意填上金額，利用中國公民的真實身份從銀行提取現金的案例；又如一些詐騙集團利用色情專門選擇外來的觀光客，以「仙人跳」方式騙取錢財，他們經常安排有姿色的女子勾引外來旅客，等待性交易進行時，守候在外的同夥衝入房間內拍照，然後向不知所措的旅客勒索巨款。事實上，根據近年來的媒體報導與研究調查均呈現出，現在的歹徒比以前更大膽、手段更兇殘、旅客在旅遊期間受到犯罪被害的風險升高、受傷程度益趨嚴重。

　　除了受到一般偷竊、掠奪性犯罪型態外，觀光區是退休老人休閒長住的地方，因此常出現老人犯罪被害問題。旅遊地區商業活動較活絡，信用卡詐欺、以高價推銷低劣的飾品或假古

董等，買賣欺騙容易滋生。恐怖主義者和其他激進團體特別喜歡鎖定一大群人採取行動，以旅客作為人質，甚至成為他們威脅謀害的對象。有些觀光地區存在很多舊型旅館，那裡的停車場所燈光昏暗、私人警衛或監視器材不足，是犯罪一再發生的地方。大量興建旅館，等於提供更多侵入性竊盜的機會。性與賭博長期以來一直是觀光區必備的活動項目。賭博、色情潛在許多組織犯罪與暴力犯罪問題，使得消費性商品走私，製造、走私、販賣、運輸毒品，人口販運，嫖妓，或強迫未成年少女賣淫等非法性活動走高。

四、犯罪手法流動性

變動是旅遊行為的基本特徵，旅行活動帶動了人口、空間、財物、資金、資訊、文化等方面的變動，旅遊犯罪方式也往往伴隨著這種流動性在旅遊過程中發生，以火車旅遊犯罪為例，犯罪分子往往利用列車的流動性，尋機作案，然後迅速下車逃離，旅遊犯罪的流動性也增加了旅遊犯罪偵防的難度（龔勝生、熊琳，2002）。其中又以1991年發生在中國重慶開往武昌的火車上，一百多名歹徒輪番上車暴力搜身列車乘客，總計303名旅客遭受財物洗劫（法務部調查局，1995）。

出國旅客也有可能面臨外幣兌換的問題，私自進行匯兌，除了有可能觸犯當地法令外，黑市交易過程中也不時發生旅客被黑市販子詐騙、強奪的情況。例如有些歹徒以高價引誘旅客換外幣，在交易進行中，詐騙集團刻意營造緊張氣氛，趁著夜色昏暗，換完外幣拔腿就跑，等旅客到了安全明亮的地方拿出

來一看，才發現一疊鈔票中除上下是真鈔外，其餘的竟都是一堆白紙（法務部調查局，1995）。

伍、旅遊犯罪經驗的隱匿性

雖然旅遊活動中的犯罪被害問題為數不少，但由於犯罪問題本身的敏感性和所帶來的負面影響，往往易於被經營者和管理者所掩蓋，當各旅遊企業面對媒體或廣大旅客對其犯罪問題的詢問時，常常避而不談或草草帶過。

幾乎所有的研究都證實，絕大多數人歷經犯罪被害的痛苦經驗，很少求助於正式的專業性機構協助，特別是求助警察機關的協助，不報案被害人主要認為（邱淑蘋，2003b）：

一、犯罪事件並非嚴重到引起警察的重視並偵查。

二、破案率低，報案並沒有實質的利益。

三、報案時受到警察冷漠與敵視。

四、報案引起二次傷害。

五、報案甚至可能引來嫌犯後續的報復。

六、報案無助於紓解沮喪、無助、創傷的情緒與壓力。

而犯罪者通常會以快速、技巧的方式逃避司法體系的偵察，更不可能想告知他人自己的犯罪經驗，如此一來犯罪的真相將被掩蓋。尤其是旅客被害後，常因為不熟悉當地司法體系，再加上種族差異，語言不通，不太能夠確定嫌犯，也擔心被當地警察利用或再次傷害等因素而不願報案，因此，旅遊犯罪應該會比一般居家被害的黑數高出許多。

由於報案投訴程序繁複、冗長，除了重大的安全事故會向當地警察報案外，一些輕微的財物損失被害，旅遊者並不會向警察報案，所以無法提供警察太多的犯罪資訊，致使歹徒根本沒有刑事追訴處分之風險，便肆無忌憚地對被害者施以犯罪行為。這也是旅客被害後，犯罪嫌疑人被追訴定罪的比率顯著較低的原因。正如同1981年Richard Haitch分析強制性交的紀錄發現：被害人是旅客，嫌犯被逮捕的機率是62.5%，遠高於當地的被害人的30.6%；然而，對旅客犯罪而被逮捕的嫌疑人，因為不被起訴而被釋放的機率達57.9%，遠高於當地的被害人的17.4%（Chesney -Lind and Lind, 1986）。原因之一在於旅客、特別是短期旅客配合司法程序的意願都不高。他們被害後通常只想急著回家，儘速逃離這個傷心地，再也不想涉入不愉快的場面。另一個原因是當被害人返家後，大多沒有時間、精力與經費，應被害地區司法機關的要求，重返傷心地進行後續的指認、出庭與作證。為此，美國夏威夷和佛羅里達州政府正研擬法律支付旅客費用，鼓勵他們重返被害地點配合司法調查與審判。

另外，經常發生在台灣觀光區誘騙旅客購買高價產品的「鏢客」，一般受騙旅客覺得是小錢，為避免招惹麻煩，不願報警處理。有的報警處理之後，通常都是以私下和解方式，認為只要取回受騙的金錢就算了，不願提出告訴，使得這些歹徒逍遙法外。其實這些鏢客行為已經觸犯刑法的詐欺罪，縱令旅客不願提出告訴，警察機關仍能將鏢客移送法辦，只是受騙旅客不出面指認，還是不能對他們妄下罪名。

第四章　旅遊犯罪被害相關理論

　　旅遊犯罪適於以機會理論的「理性選擇理論」、「日常活動理論」、「生活型態理論」，「中立化技術理論」及「衝突理論」等來解釋旅客的犯罪被害現象，本章將依序分項說明如後。

壹、機會理論與旅遊犯罪被害

　　犯罪被害機會理論是從犯罪加害者的機會和犯罪意圖的角度，去了解被害事件時間性和空間性上的分布，機會理論主張：被害者提供犯罪人犯罪機會的行為，是犯罪被害過程中不可或缺的部份。「機會」可以是出現在一種偶然的客觀條件下，而有利於犯罪被害的發生，如在暗巷內獨行、缺乏監控的皮包。「機會」也可以指的是個體本身主觀認為出現足供其犯罪的機會，使得其成為一個潛在的犯罪者。機會理論中適於以「理性選擇理論」、「日常生活理論」，與「生活型態理論」來解釋旅遊犯罪被害現象。

一、理性選擇理論與旅遊犯罪被害

（一）理性選擇理論（rational choice theory）

　　古典犯罪學派的基本假設是：如果不受懲罰之恐懼制衡，人（無論男女）都有犯的可能性和潛能。人既均具犯罪的可能性和潛能，則犯罪的動機便無須解釋，犯罪事件對當事人而

言，是最迅速、最有效的理性選擇。簡言之，古典犯罪學派對犯罪的基本看法是：「人是具有自由意志的動物，且是經由理性抉擇的決策過程而決定犯罪」。其中對於犯罪的理性說明影響最為深遠的應屬義大利社會學家貝加利亞（Cesare Beccaria）與英國哲學家邊沁（Jeremy Bentham）。貝加利亞認為人類是理性選擇的動物，一切行為的目的是要獲得快樂和避免痛苦；犯罪的目的就是提供犯罪人快樂。因此要嚇阻犯罪必須使懲罰與犯罪成正比，使懲罰的痛苦超越犯罪所得之快樂，使犯罪人接收到犯罪是不值得的訊息。邊沁亦提出類似之觀點，認為人類行為之基本目的是要產生利益、快樂和幸福，避免痛苦、不幸、邪惡與不快樂。在此情況下人類對於各項特定行為（含犯罪）均加以仔細的計算，以比較未來可能產生之痛苦與快樂。因此，懲罰必須要對等於所犯之罪，以降低違法之動機，避免犯罪（許春金，2007）。

雖然，犯罪人和普通人一樣，會計算行為的得失，也懂得怎樣去保護自已，因此當然也會選擇犯罪情境，以獲得犯罪的成功和避開法律的追究。然而，理性選擇理論學者也認為，犯罪加害者的「理性」，時常被某些內、外在條件所限制，例如知識的缺乏，必須在很短的時間內迅速做決定，或犯罪人的判斷，是在吸毒或酒醉的情形下所做出的決定等。因此，學者認為與其稱犯罪人的選擇為「純」理性，倒不如說是「有限制」的理性選擇較為適當（許春金，2007）。

（二）理性選擇理論對旅遊犯罪者的解釋

如同一般人的行事決策一樣，旅遊犯罪者進行犯罪活動之前，總是想盡辦法去衡量犯罪的風險，如果獲利或報酬夠

高，損失或危險較小，他就可能採取行動。獲利就像一般人想要的現金，或可以很容易變換成現金的財物。危險則包括犯罪進行期間，可能造成歹徒身體傷害，或被逮捕與監禁的機會大小。雖然旅遊犯罪者的想法不可能像這裡列舉的那麼制式化，而不論如何，歹徒判斷成功與否絕對是以最大報酬、最少危險為考慮。

對歹徒來說，旅客成了歹徒高獲利低風險的最佳獵物，原因是（邱淑蘋，2008c）：

1、　旅客擁有現金，有時候身上就有大筆現鈔。

2、　旅客攜帶有價值財物，例如信用卡、手錶、珠寶、手提電腦等，很容易拿得到，也很容易被變賣成現金。

除了鎖定旅客可以增加他的獲利外，旅客也可以幫忙歹徒將危險減到最低，理由是：

1、　旅客不可能攜帶武器，特別是槍枝。對歹徒而言，沒有防衛武器的目標就等於降低了自己受害的風險。

2、　旅客與罪犯互動過程中，常因為旅客事後覺得平安無事，或只受到一點輕傷而不願報案，致使歹徒認為被害者不會報案，這對歹徒簡直是個好機會，即使報案，司法程序也不可能立即完成。

3、　即使報了案，旅客也不太可能為了一個搶案或輕微的攻擊事件，花費自己寶貴的時間去配合當地的司法程序，旅客一般會照著既定的行程活動，或者繼續趕路。以上情況，都能降低旅遊犯罪者犯案的風險。

二、日常活動理論與旅遊犯罪被害

（一）日常活動理論（routine activities theory）

日常活動理論係由美國犯罪學家孔恩（Lawrence Cohen）和費爾森（Marcus Felson）首先提出。該論點認為：犯罪動機和犯罪人可說是一個常數，亦即社會中總有一定程度的人們會因特殊理由而去犯罪，而犯罪的總數與分佈則和犯罪人及被害人的日常生活與生活形態有關。孔恩和費爾森主張在解釋犯罪現象時，有必要去強調社會變遷對犯罪的影響，而犯罪學家也有必要注意因社會的變遷而使得犯罪機會增加的因素。日常活動理論將研究對象界定在直接接觸掠奪犯行者身上，亦即犯罪加害者與犯罪被害者或犯罪被害物有直接的接觸，此類犯罪行為包括：各種暴力性和財產性的犯罪案件（許春金，2007）。

同時，孔恩和費爾森指出，犯罪發生時，在空間與時間上必須有三個基本要素結合在一起，犯罪才會發生。這三個要素是：「有動機的犯罪者」、「合適的標的物」和「有能力的監控者不在場」。日常活動理論模式如圖一。三個基本要素說明如下：

1、有動機的犯罪者

　　犯罪的發生必有一個加害者，想犯罪而且有能力去犯罪。雖然許多理論企圖藉著觀察犯罪加害者以解釋犯罪現象。孔恩和費爾森卻指出，犯罪加害者只是犯罪的一個要素，僅解釋有動機的犯罪者，並不能解釋所有的犯罪現象。

2、適合的標的物

　　犯罪的發生，必有一件犯罪加害者意圖獲取並因而付諸行動的對象。Felson and Clarke（1998）進一步以"VIVA"來簡稱說明何謂合適的標的物：

(1) V（Value）價值

　　對可能的加害者而言，是指標的物的價值。

(2) I（Inertia）慣性

　　對可能的加害者而言，是指標的物的可移動性。

(3) V（Visibility）視線

　　對可能的加害者而言，是指標的物的可見性。

(4) A（Access）可及性

　　對可能的加害者而言，是指標的物的可接近性及是否易於逃跑。

3、有能力的監控者不在場

　　監控者係指任何可以預防犯罪發生的人或事，因為監控者具有嚇阻犯罪加害人的功能，故可以保護個人生命與財產的安全。

　　孔恩和費爾森對日常活動的定義是，不斷出現且普及的活動，日常活動發生地點包括家庭、離家的公共場所、離開家的其他活動，如休閒場所、商業購物場所等。日常活動理論的重點不在於犯罪三要素的單獨呈現，而是當該三要素一旦聚合在一起時，產生有利於犯罪加害者從事犯罪的機會。因此，日常活動理論認為，當一個個體呈現有利於被害的條件下，且在同一時空中也存在有動機與能力之潛在犯罪者，當時的情境又無法有效展現強而有力的監控性時，犯罪很容易因而發生（許春金，2007）。

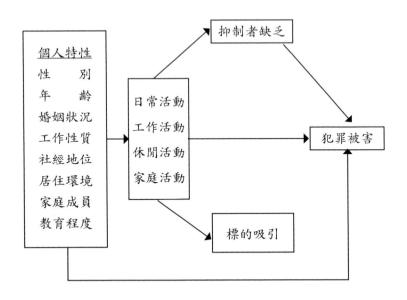

圖一　日常活動理論三要素示意圖

（二）日常活動理論對旅遊犯罪被害的解釋

　　日常活動理論的前提是，潛在受害者的受害機率在於其所處的工作、休閒等日常活動環境所隱含的危險因素。絕大多數的旅遊者被認為他們在旅行期間破壞生活型態，乍看之下，日常活動理論似乎有違旅遊犯罪現象的解釋，但就旅遊生活起居、活動方式與休閒類型等方面來看，旅客的日常生活型態卻是非常具有規律性，且大多數旅遊者的行為也很容易歸納（Cohen, 2007）。

　　根據日常活動理論的內涵，旅客在旅行期間心情較為放鬆，也較熱衷參與平日不敢嘗試的冒險活動；旅客的裝扮和舉止通常非常顯眼，即便在人群中也會輕易被認出；絕大多數的

旅遊者是根據設計好的線路活動，且多屬人多擁擠的地區，歹徒非常容易接近旅客且犯案之後也易於逃脫；旅客隨身攜帶的財物均屬輕薄可移動的物品；旅客亦隨身攜帶有現金、外匯、旅行支票、珠寶或其他貴重物品；旅客經常於觀光地區單獨活動，當地可以維護安全的警察或巡守人員不在場等，以上因素，使得旅客成了旅遊犯罪者非常合適的標的物。

　　日常活動理論假定，人或物的保護可以降低犯罪侵害行為發生的效果，旅遊目的地的犯罪活動對於當地旅遊業的發展極具負面的影響，因此，旅遊接待國總會想盡辦法採取各種保護措施，以降低旅遊者在當地受到潛在侵害的可能性，樹立其安全、安定的形象。典型的保護措施包括：提醒和建議旅客當地存在的危險和預防資訊；設置安全設施或設備，以減少潛在違法者得以接近旅遊者的機會；成立專門的法規、機構及各類人員以保護旅客。

　　儘管如此，絕大多數旅遊接待國的法規和執法機構仍以整體社會為主，執法人員保護和幫忙的對象是其轄區範圍內的所有居民，並非專為旅客而設立，執法機關也較可能覺得沒有義務認真公平對待旅客，可見當地警方對旅遊者的保護還是非常有限（Cohen, 2007）。特別是在一些第三世界國家，屢見執法人員利用職權敲詐旅遊者，或與違法者合謀欺騙或搶劫旅遊者的事件，因此，相對於當地的被害者，旅客較不願意將受害事件報告當地警方，除了旅客停留時間短暫、不瞭解當地法律外，也擔心被當地員警再次傷害。

　　監控者通常並非全指的是警察或安全人員，也包括在現場或附近能遏止犯罪事件之人，如路人、鄰居、守衛等。出門在

外的單身旅客，頓時抽離了過去的家人、同事、鄰居等社會關係，旅遊環境圍繞著許多陌生人，不但會加劇旅客的疏離感，也相對降低旅遊社會的集體情感與支持力量。根據筆者近日赴中國大陸旅行，詢問當地人如何看待犯罪事件的結果也發現，中國大陸受制於傳統保守文化所灌輸的「自掃門前雪」觀念，對公共事務往往表現出事不關己。目睹火車、公車上扒手當前，車上的人冷眼旁觀，已是司空見慣的文化，即使想制止，也害怕事後恐遭歹徒的報復而作罷。文化可以規範與約束人們情緒、意願、態度以及行為的反應與表達方式，前往旅遊地區的文化如果傾向於社會集體冷漠，在公共場所目睹他人受到犯罪侵害也無人願意上前制止，那麼就更別期待旁觀者會主動去保護一個外來的旅客。

三、生活型態理論與旅遊犯罪被害

（一）生活型態理論（lifestyle theory）

最早提出生活型態理論論點的是辛德朗、高佛森及蓋洛法羅（Hindelang, Gottfredson and Garofalo, 1978），他們根據全美八個城市的調查，發現一個人會成為犯罪被害者，是因為他的生活型態增加了與犯罪人互動的機會。男性、年紀輕、社經地位低者，會比其他團體遭遇更高的被害風險，由於他們在家庭中生活的時間比較少，較常於深夜出入不良場所有關。

辛德朗等人也認為一個人若要在社會順利生存，就必須適應角色期待，年齡、性別、婚姻等身份不同，社會所期待的行為也有差異。例如已婚者應多花時間在家庭裡。另外，經濟、

家庭、教育、法律等社會結構，對個體行為的選擇也會有所約
束。例如經濟會影響個人對居住環境、休閒活動方式、教育機
會、交通工具的選擇。個人或團體需要去適應角色期待和社會
結構的約束，產生了特有的態度和價值觀，而影響其生活和
日常活動，使得暴露在犯罪被害的情境機會也不同（許春金，
2007）。生活型態理論的理論模式如圖二。

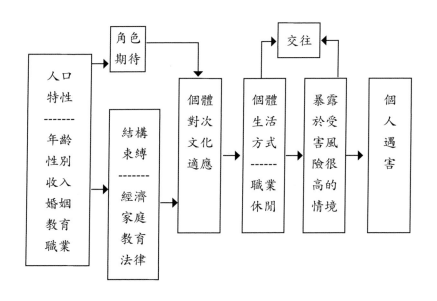

圖二　生活型態理論的理論模式

　　生活型態理論指出，不同的生活型態蘊含著不同的被害危
險性，與具有犯罪特性者接觸交往，則易於直接暴露在高度被
害之危險情境，辛德朗等人就八個論點說明暴露被害與特殊生
活型態間的關係（鄧煌發，1995）。

1、 個人被害之可能性與一個人暴露在公共場所之時間多寡直
接相關。例如公共場所較其他處所更易發生個人被害。

2、 一個人在公共場所中出現的可能性（尤其是夜晚），乃
隨生活型態之不同而改變。例如男性與單身較女性與已
婚者在戶外的時間多。

3、 大部份的社交接觸與互動發生於具有相同生活型態的人
群中。犯罪人幾乎都和具有犯罪特性、相同年齡、相同
社經地位的人在一起，所謂「物以類聚」。

4、 一個人遭逢被害的機會，端視該人與加害人之人口變
項相似程度而定。犯罪人侵害對象的選擇，概以與之
具有相同特性者為主，尤以種族、性別、年齡等因素影
響最大。

5、 個人與家人以外之成員交往接觸時間的相對比例，隨其
生活型態之不同而改變。例如兒童時期到成年時期，與
家人相處時間隨年齡之增長而逐漸減少，但與家庭成員
以外的人接觸時間逐漸增加。

6、 個人被害機會視個人與家人以外之人交往的時間多寡而
定。與家人以外的人相處時間越多，也代表著留在家庭
的時間越少，個人被害大多發生在家以外的地區。

7、 生活型態的差異與個人阻絕和具有犯罪特性的人接觸能
力差異有關。收入多寡影響個人的生活型態與方式，收
入越差，其生活型式的選擇自然受到極大的限制。

8、 生活型態的差異與一個人之方便性、引發邪念，及易於
侵害性，而成為個人被害的標的有關。例如犯罪較易於
發生在單獨無援、冷清黑暗的公共場所。

　　1983年Garofalo認為生活型態理論應該增加三個因素，才能更加周全的解釋犯罪被害的暴露機會（黃佩玲，1990），其新增理論修正如圖三，新增部份說明如下：

1、加入對犯罪的態度因素

　　　　個人對犯罪不同的認知，會影響日常活動的行為，如避免晚上單獨外出，家中防盜設備增加等不同的犯罪反應。

2、加入標的吸引的因素

　　　　標的吸引指該人或物對加害者所象徵的價值。標的物吸引力愈大，被害危險性應愈高。

3、加入個人特質因素

　　　　並非所有的被害危險均由社會層面因素來說明，應該還包括個人生理的、心理的相關因素，如心理特質傾向、生理缺陷等等。

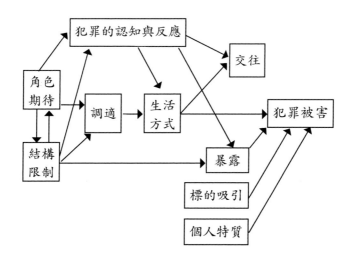

圖三　Garofalo生活型態理論修正圖

由生活型態理論所提出之理論架構來看，無論是原始的或修正後的型態，都強調個人生活方式的形成因素。該理論認為個人的行為期待是依據不同的社會角色而來，而行為亦受經濟狀況、教育、家庭、性別等個人特性所影響，個人次文化會調適其角色及結構加諸的限制，而表現於其生活方式上。

（二）生活型態理論對旅遊犯罪被害的解釋

根據辛德朗、高佛森和加洛法羅的生活型態理論，人們生活方式的不同，使得遭遇犯罪風險的機率將有所不同。為驗證這個理論，Mawby, Brunt and Hambly（1996）的研究確實發現，旅客生活型態與被害之間的相關性，例如58%的旅客表示白天平均至少有六小時在外，33%表示白天平均有二到六小時在外，相對於居家期間，旅客白天不在住處的時間越長，犯罪被害風險越高。Ryan（1993）的調查也發現，旅客所以引來更多的被害風險，是因為他們喜歡到邁阿密最貧困、失序的危險地區。因此，旅客被害機會之所以比較高，係因他們與潛在的犯罪者有較多的互動機會所致。

生活型態理論模式中，生活方式與個人被害之間有一個中介變數，就是暴露，生活方式可以反應暴露程度，因而影響被害的危險。旅遊行為破壞了傳統社區的型態與功能，旅客的生活型態亦因此而改變，公共場所反成為生活活動的核心，居家初級成員共居的比例降低，非家庭成員相處時間增加，消費能力增加、休閒活動增加，皆促使被害標的物吸引力增加，犯罪抑制者減少，使人暴露於危險之中，因而影響犯罪被害可能發生的機會。

　　日常活動理論與生活型態理論都有一共同的基本原理，即犯罪的發生需有動機的加害者、適當的標的物、具抑制犯罪能力者之不在場等三要素的聚合，且此二理論均是探討被害標的物及犯罪抑制者，而非犯罪者，並試圖去解釋在什麼情況下，讓加害者把犯罪動機轉換成行動，此即「機會」成因的探尋。日常活動理論雖未特別提出暴露因素，但其所提出之「日常活動」概念，應是較廣泛的生活型態，日常生活型態可直影響暴露程度，如此看來不論是「日常活動理論」或「生活型態理論」，皆強調一個人的生活方式對被害機會的解釋。

貳、中立化技術理論與旅遊犯罪被害

　　根據瑪札（David Matza）和西克斯（Graham Sykes)的中立化技術理論，犯罪者認為自己是社會環境的犧牲者，其行為完全係因外在不良社會環境之影響所致；他們不認為自己的行為所造成的損害是損害，而是因為遵守次文化規範的報復行為。犯罪者對犯行不自我檢討，反而責備懲罰他的人。旅遊犯罪行為適於以犯罪中立化技術理論來解釋旅客的被害現象。

一、中立化技術理論（techniques of neutralization）

　　瑪札和西克斯於1970年提出犯罪者的中立化技術理論，主要用在解釋年輕人如何學習到合理化犯罪的技術。當青少年違反社會規範時，他們往往發展出一套合理化說法，這些合理化技術使他們能夠暫時離開社會規範，而參與犯罪行為。根據瑪札和西克斯對青少年的觀察發現（許春金，2007）：

（一）青少年犯罪者有時對自己的非法行為有罪惡感。

（二）青少年犯罪者仍經常尊敬，甚至崇拜誠實和守法勤奮的人。

（三）青少年犯罪者對於何人可以加害，何人不可以加害，分辨得很清楚。

（四）大部份青少年犯罪者在大部分的時間內仍從事合法的行為，如學校、家庭活動等。

因此，瑪札和西克斯認為，青少年犯罪者大部份的時間仍固守傳統的規範，但卻學習到一些技巧，使自己暫時能從這些道德規範中解放，實行違法行為。中立化理論定義其合理化技巧包括（許春金，2007）：

（一）責任的否定

青少年犯罪者有時宣稱他們的非法行為並非他們的過錯。犯罪行為導因於他們無法控制的力量或事件。

（二）損害的否定

否定行為的錯誤，犯罪者就可以合理化非法的行為。例如偷竊被看成借用，破壞只被看作是一種無法控制的惡作劇。

（三）被害者的否定

青少年有時認為是犯罪被害者使犯罪發生，而合理化其犯罪行為。因此他們會對令他們憎惡的鄰居或老師實施犯罪行為，或者他們會對一個同性戀者毆打，因為同性戀行為令人憎惡。

（四）責備責備者

青少年犯罪者經常認為這個世界是一個狗咬狗的腐化地方。因為有些警察與司法單位並不公正，教師亦有偏見，而父

母親亦常將他們的挫折發洩在孩子身上，所以苛責青少年的不法行為是諷刺和不公正的。

（五）訴諸於較高權威人士

犯罪者經常會爭辯他們處於一種對同輩忠貞和遵守法律規範左右為難的困境裡。

中立化理論認為，青少年常利用下列的口號來合理化非法的行為和態度，以便他們能漂浮在偏差行為之中，他們會說：「我並無意冒犯」、「我並沒有傷害任何人」、「是他們（被害者）製造出來的」、「每個人都針對著我」、「我並不是為我自己而做的」。

中立化技術不只限於對青少年及中、下階層的解釋，這套技術也適於應用以解釋上階層或成年人違法的心態與行為。根據心理分析論的觀點，中立化技術是自我防禦機制的一種，可以紓減加害者的焦慮，不再責備自己，為使自己的心理好過些，他們只好編織一套對自己有利的說詞，反覆回味與強化這些語言，最後形成一套合理化應變。故中立化技術並非一朝一夕形成，有一段蘊釀的過程，是個人認知與情緒的產物。

二、中立化技術理論對旅遊犯罪被害的解釋

（一）沒有必要為旅客負責

旅遊情境中，蜂擁而至的觀光客常使得當地居民有強烈的疏離感與被壓迫感，尤其是觀光客大多以組團方式旅遊，當地人很難有機會去接觸和認識旅客本人，便容易引起許多誤解，

團體活動增加他們的匿名性和統一性，旅客被統稱為「外來客」，他們失去自己的個性和人格特徵（Cohen, 2007）。對違法者來說，如果受害人是他所不瞭解，屬於抽象籠統的概念時，受害者的形象就相對弱化。中立化罪犯並不一定是個毫無道德的人，如果受害人不具有個人化特徵時，道德規範的約束也相對降低。於是當地居民大膽的向旅客收取額外費用，或者誘拐、詐騙、騷擾旅客，甚至對旅客進行偷竊、搶劫，也不太會受到良心的譴責，是為對旅客責任的否定。

（二）不會造成旅客嚴重的損害

導致當地居民易於侵害、剝削、騷擾旅客而自認為不須負責的另一項理由是，有錢的觀光客跑到貧窮的地區旅遊或參觀，特別容易吸引當地人的注意，Mawby, Brunt and Hambly（1996）的調查便證實：到奢侈品並不普及的中歐、東歐，以及貧困的非洲國家的旅客，相對有更高的被害風險。加害人在挑選可下手的對象時，就認為旅客是相當有價值的肥羊，他們最常以扒竊和欺騙方式侵害旅客。富有、吝嗇且會剝削別人是當地居民對旅客的刻板印象，因此，當地居民認為，欺騙、騷擾或搶劫旅客並不致會導致旅客們太過嚴重的傷害，即便傷害了他們，也自詡是為劫富濟貧，進行所謂正義的報復，而非錯誤的行為，是為造成旅客損害的否定。

（三）旅客行為不當而遭害

對當地人來說，旅遊者是個陌生人，陌生與否關鍵在於距離的「遠」和「近」。旅遊者來自遠方，傳統的社會觀念裡，

會對遠到的客人特別的歡迎和禮遇。但實際上，旅客只是短暫停留，與旅遊社會互動不多，在當地享受片面的商業化服務，只能稱得上是個不帶個人色彩的付費客人，因此，當地居民待客之道時常出現模棱兩可的態度和行為，其中參雜著友好與敵對、好奇與懷疑、慷慨與貪婪等複雜的情緒（Cohen, 2007）。

　　旅遊者究竟會受到當地居民或執法者特別的保護還是傷害，在旅遊社會中經常出現兩極化的矛盾現象，從極端的熱情保護，到可能的惡意傷害，其中取決於很多因素，諸如當地旅遊業的發展階段與當地居民的素質。根Doxey（1976）的論點，當地人隨著觀光產業的發展，可能產生不同階段的不安指數，從早期的興奮、冷淡、討厭，最後變成敵意，敵對態度易於衍生犯罪問題。此外、旅客的類型以及旅客本身的行為等，也會影響當地居民與旅客的衝突情緒。旅遊者暫時掙脫原有的生活規範，來到全然一個沒人認識他們的異地旅行，其行為與心態上將更傾向離經叛道、沉溺色情，甚至對自己的行為完全失去社會責任感。Brunt and Hambly（1999）認為，旅客不單是犯罪被害人，他們挑惹加害者而終致遭到被害，旅客買賣或走私非法毒品、恐怖份子可能偽裝成觀光客等，觀光客也可能成為犯罪人。

（四）執法機構不公正

　　根據de Albuquerque and McElroy（2001）的論點，觀光產業的發展亦助長了暴力副文化，使得原本高失業率和低教育程度的牙買加、千里達（Trinidad）、多巴哥（Tobago）、安提瓜、聖基斯（St. Kitt）、聖馬丁、聖盧西亞、波多黎各（Puerto Rico）和美屬維爾京群島等加勒比海地區，出現許多犯罪副文

化幫派及惡霸,他們就業困難,富裕的觀光人潮讓他們感覺自己對生長的環境失去控制,常以犯罪或自力救濟的方式,表達他們的不滿、憤恨、生氣或挫折感,如將對旅客的犯罪合理化為半合法的行為,從旅客租車上偷走相機和皮包,拿走放在沙灘上的毛巾,或對旅客進行攻擊和騷擾行為。

有鑑於觀光業所衍生的犯罪與騷擾問題,促使國際間許多當地政府不得不正視、並積極研擬此種局勢的施政作為。例如巴貝多的執法機關對於騷擾旅客處以加倍罰金或監禁,當地居民卻認為這是一個政權腐化的社會,政府是屈從少數旅遊業主的壓力,警察與司法單位執法不公正,使守法公民淪為罪犯。又如中國觀光客來臺旅遊,將吸煙習慣帶來台灣,完全不管台灣新上路的菸害防制法,就有國人抱怨,政府只知約束國人,卻對中國觀光客的抽煙行為採取放任態度,使得原先的立法美意大打折扣。

(五)訴諸自己的次文化

特別是在一些傳統的社會環境中,只有社區成員之間才有義務承擔彼此間的道德責任,攻擊外來的旅客被當作是場公平的遊戲(Cohen, 2007)。尤其是當旅客的行為不符合當地行為準則時,更應該受到譴責,旅客的穿著、打扮、行為、談吐等等,往往和當地的常規產生很大的差異,因而升高旅客和當地人的衝突情結,導致當地人覺得旅客冷漠、具有攻擊性與侵略性。

來到陌生的環境,旅客便失去家庭和朋友等社會性網絡的支持與保護,不但增加被害機會,即使真的被害,也不會引起當地人、特別是與加害人具有血緣關係的人,強烈的憐憫與同

情。一名為被強制性交觀光客辯護的律師說：「一個年輕的女性芬蘭旅客被強制性交，當地人不會認為她是誰的女友，當然就不會提供資源給她去對抗犯罪侵害（Trumbull, 1980）。因此，當地犯罪分子可能會發現，相對於本地人，傷害旅遊者不僅容易、安全、有利可圖，而且更少受到譴責。是為訴諸自己的次文化規範。

參、衝突理論與旅遊犯罪被害

一、衝突理論

達倫道夫（Dahrendolf, Ralf）的衝突理論觀點認為，社會價值一致觀是一種烏托邦式的理想，現實生活中不可能存在，相反地，他認為社會是一種「強迫性之協調結合」。強迫性之協調結合主要由，權利擁有者和服從權力者兩種關係所構成。但是，由於擁有社會之一部份權力者（如工業權力）並不意味能擁有另一部份之權力（政府權力），因此社會由各種利益相衝突的團體所構成，彼此間被強迫地結合在一起。在任何一個社會，權力必呈現差異性的分配，權力擁有者能支配未擁有權力者，因此團體間的衝突在所難免，衝突並非完全的破壞，衝突亦有其特殊功能，從衝突中可能產生更有效率更公正的社會秩序（許春金，2007）。

特克（Turk, Austin）的衝突理論則以「犯罪與法秩序」為其問題的核心，他認為人類的關係基本上是動態的，且不斷變化的，因此社會隨時充滿了衝突，每個人對社會現象之瞭解與概念均不相同，不同之意見使人彼此互相衝突。而每個團體或

個人均盡力提升自己的思考或行為方式，希冀為社會所接受，具有瞭解和信仰的人共同組成一個團體，在團體內成員的信仰和瞭解則互相強化，衝突團體即逐漸成為社會結構的一部份，其中權力是決定在社會結構中之地位的重要因素（許春金，2007）。

整體而言，衝突理論認為，犯罪之發生並非可歸責於個人或環境因素，實係團體或社會階級與其他不同利益團體發生衝突之產物，除此之外，衝突理論亦認為，衝突的現象是普遍存在的，因為社會上某些階層控制較大的經濟和政治勢力，故容易形成彼此間利益與意見的衝突。戴能振（2007）認為衝突可分為「外顯衝突」及「內隱衝突」兩種型態，心生冷漠、憎恨、與敵對等負面態度，可視為一種潛在的衝突，剝削、欺騙和攻擊等行為，則可視為兩者間之外顯衝突。

二、衝突理論對旅遊犯罪被害的解釋

觀光地區原本是當地居民生活之所在，由於觀光客的到來，干擾了居民正常的生活起居，並且由於空間利用上彼此競爭，因為行為舉止的差異，進行商業活動時，也可能會因雙方對商品、服務等認知的差異，造成居民與觀光客在態度、情感、期望上，存在矛盾與對立的情形。居民與觀光客間常見的衝突因素包括（戴能振，2007）：

（一）生活空間的干擾

1、交通擁擠

「交通擁擠」是許多觀光地區最先、也最常遇到的問題，觀光客的到來產生了「塞車」情形，也干擾了居

民的日常生活，影響了居民對日常生活的期望和目標，而使居民感到不悅與抱怨。

2、停車

　　社區停車的空間通常有限，因此大部分的觀光地區，每逢觀光客湧至。即產生觀光客與居民「競爭」停車空間的問題，而造成居民生活上的困擾與不滿。

3、擁擠

　　當觀光人潮湧入觀光地區，則會造成居民行動不便，耗費時間，同時會造成生活上的壓力。有時當地居民為了趕時間，會有繞遠路、捨近求遠的現象。

4、噪音

　　觀光客與居民的互動中，居民受到噪音干擾的情形時有所聞。例如：Murphy（1981）提及有些觀光地居的居民，非常討厭觀光客在夜晚的吵鬧聲及吵鬧的行為。

5、亂丟垃圾

　　觀光客給觀光地區所帶來的垃圾問題，中外皆然，對居民產生了干擾與不相容的情形。

6、破壞

　　觀光客不經意的或惡意的破壞當地居民的財物，大致上可分為兩類，一是破壞觀光地區的設施或景物；另外則是觀光客直接破壞了居民的財物，如所種植的花草、盆景等。

7、購物

　　根據Kim and Littrell（1999）研究指出，購物的花費約佔觀光客旅遊經費的三分之一，由此可見，購物是觀

光客旅遊時，非常普遍的活動項目之一。許多商店經營
型態產生很大的改變，由原本以居民為銷售對象，轉變
為以滿足觀光客為主，因而使當地居民厭棄商家，且厭
惡觀光客的情形出現。

8、資源分享的衝突

　　從觀光地區資源的角度，居民認為他們的社區是被
觀光客侵犯了或改變了，例如從事捕魚維生的居民，經
常和參與海濱遊憩的觀光客產生衝突。此外，每逢觀光
旺季，許多劇院、電影院、音樂會、以及運動賽事等，
經常一票難求，造成許多居民相當困擾，因此資源競爭
是造成居民與觀光客之間衝突的原因之一。

（二）心理層面的干擾

1、不友善

　　觀光客與居民的互動中，居民可能因為不認同觀光
客的行為舉止，而觀光客可能基於過去的旅遊經驗等，累
積了許多不良的印象，而對當地居民產生不友善的態度。

2、不尊重

　　觀光客的行為也時常並未顧慮到他人的感受，例如
不尊重當地的傳統、宗教和文化等，因而有憎惡觀光客
的情形。

3、侵犯隱私

　　觀光客經常在有意無意間，已經侵犯了當地居民的隱
私權。有些地區的居民，常常因為觀光客的好奇心，頗有
讓當地人覺得盡失隱私的感覺，所以很討厭觀光客。

4、傲慢的態度

　　觀光客來到觀光地區，尤其是落後的地區，經常覺得很多東西都非常便宜，因而出手大方，居民覺得嫉妒，也認為觀光客財大氣粗產生反感。

5、誤解

　　觀光客因為不了解居民的法律，和當地人的生活方式不同，或與當地人溝通不良等因素，而與當地人產生很大的衝突，尤其是當居民與觀光客雙方的背景相差越大，則誤解情形越容易產生。

6、畏懼、懷疑或不信任

　　觀光客的活動時間是短期的，和任何人的接觸也屬於短暫的、生疏的，難以營造彼此的互信關係，尤其是來自不同背景的人，更容易產生害怕、懷疑或不相信的情形。

（三）商業交易不實的干擾

　　觀光客購物時易於和當地居民產生認知上或利益上的不一致，一份針對希臘、夏威夷及加勒比海等著名的觀光地區調查指出，觀光客普遍覺得在旅遊期間消費時受到當地居民的欺騙與剝削（Pearce, 1982）。

　　隨著兩岸三通及開放大陸觀光客來台政策，中國大陸來台的旅客倍增，也陸續出現臺灣居民與大陸旅客的衝突事件。例如國人時有反應，中國大陸旅客不但隨地吐痰，而且還邊走邊抽煙，完全不顧新上路的菸害防制法規定；另外，又傳出大陸旅客用餐時喜歡高聲喧嘩，沒有排隊習慣等，受到國人勸阻

卻不理會，因而引起雙方的口角與肢體衝突。雖然截至目前為止，居民將抱怨直接反應到觀光客身上並不普遍，但難保未來不會有此情形發生，例如前日發生到台灣參加學術活動的大陸海協會副會長張銘清，在台南孔廟遭到當地人士追打的暴力事件，事發後警方投入大批人力保護他，付出很大社會成本。即是典型的反旅客情結。

打人是不對的、不文明的，也是違法行為。「陸客到他鄉被打」事件不只是政治議題，它是一個開端，不久的將來，會有越來越多的大陸旅客來台旅遊，如果居民與旅客彼此間的社會風俗習慣、觀念認知，及文化背景差異很大，會造成居民對旅客的冷漠、不友善、憤怒和敵意，居民極有可能會以積極的行動來表達心中的不滿，旅客則很容易成為罪犯的犧牲品（邱淑蘋，2008b）。

第五章　旅遊犯罪發生成因

探討旅遊犯罪發生的原因，在於提升我們對旅遊犯罪現象的瞭解與認識，以便對於預防和控制旅遊犯罪有所助益。旅遊犯罪的形成原因是多方面的，以下將從旅客的特徵與習性、社會環境的變遷，與觀光產業的整體結構問題，解釋出外旅行者易於受到犯罪侵害的原因，分項說明如後。

壹、旅客的特徵與習性

一、旅客的無知與疏忽

相對於旅遊目的地居民來說，旅客是一個脆弱的群體，由於遠離自己熟悉的出發地來到完全陌生的環境，旅遊者對目的地的情況或可能發生的危險區域不了解，因此，自我防範、抵禦外來攻擊的能力較弱，加上旅遊者往往看起來比較富裕，他們常常是嫌犯首選的目標，從而升高其旅遊犯罪被害危機。Ryan（1993）便證實：失去警覺性的旅客特別容易被害，被害的旅客因為具有無知、愚蠢、魯莽或疏忽的行為舉止，而使得自己陷入被害的危險情境。Chesney -Lind and Lind（1986）亦指出，旅客具有短暫停留的特性，當然不熟悉當地的環境，沒有足夠的經驗與資訊判斷場域的安全性，加害人往往看上他們的無知，就像一位嫌犯所形容的：「旅客總是睜大雙眼漫無目的的亂逛」。儘管媒體總會報導一些旅遊犯罪被害案件，但經常

還是會聽到旅行者堅稱，那絕對不會發生在我身上。旅客總是帶著過度放鬆、浪漫的心情蒞臨，以致於連最基本、例行的防範裝備或作為都沒有，而莫名其妙地被害。

Mawby, Brunt and Hambly（1999）調查514名英國經常出國的旅客問卷結果發現，旅客認為他們本身必須為受到醉漢騷擾、或其他人的不當對待負責；而當地人卻必須為他們遭受（一）隨身財物被扒竊或居住場所被侵入竊盜；（二）遭受暴力或威脅負責。儘管很多人都認為，旅客必須為在旅遊地點的犯罪被害負起責任，旅客卻認為：旅遊碰到不當、不文明的對待，他們固然有責任，惟當地人卻必須為旅客遭受財產及暴力犯罪負責，這種看法暴露出旅客心態上傾向於疏忽。

二、旅客身份易於識別

歹徒的犯罪歷程中，為能成功地完成犯罪行動，第一步就是能夠快速容易地尋找攻擊目標，對歹徒來說，旅客就是屬於這一部分的人口群。

就旅客的外形而言，非常容易從群體中被分辨出來。旅遊者的種族、膚色、語言、口音和行為明顯與本地人不同，他們也經常拿著地圖問路、身上的背包、胸掛照相機、特殊的穿著打扮，由於外型顯眼，即便在人群中也很容易辨識。再加上有些旅遊者喜歡炫耀自己的財富，穿金戴銀、出手大方，明顯表現出與旅遊當地居民外觀的差異，從而成為犯罪分子選定的對象。

三、旅客具有犯罪吸引力

依據犯罪學與被害者學的理論，可以清楚地看出旅客具有許多犯罪被害的弱點，使他們易於成為犯罪對象。Riley

（2001）的研究指出，歹徒會尋找身體上比他們瘦弱的對象下手，常被認為生理上弱勢的人包括：女性、老年人、生理殘障、生病、矮小、懷孕、身體不舒服、疲倦、神智不清者。除了具有以上身體上弱點的旅客容易成為嫌犯鎖定的目標外，旅客身懷大量現鈔，也常隨身攜帶相機和珠寶等易於被偷或被搶的貴重物品，把租車停靠在人潮聚集的海邊，並將皮包、相機放在車內、或把這些東西放在沙灘上或沙灘的椅子、旅館的游泳池畔等等，都是最常發生的旅客被害案件。

　　旅遊是一種高層次的生活享受，有些旅遊者不僅只是有足夠的金錢來享受旅遊的快樂和刺激，有時甚至是揮金如土、一擲千金的地步，這樣的旅遊消費行為容易刺激當地人（包括其他旅遊者）的物質享受和非法佔有慾望，甚而鋌而走險。　外地來的旅客常被認為有很多錢可花用，比起當地居民，旅客似乎具有更高的消費能力，特別是旅客隨身可能攜帶大量現金，身處不熟悉的目的地情境下，特別容易誘發當地犯罪人的注意，Mawby, Brunt and Hambly（1996）的調查便證實，到奢侈品並不普及的中、東歐，以及貧困的非洲國家的旅客，相對有更高的被害風險，加害人在挑選可下手的對象時，就認為旅客是相當有價值的肥羊，他們最常以扒竊和欺騙方式犯罪。

四、與加害人過度接近

　　當旅客到一個陌生的地方旅遊時，往往是抱著相當興奮和嘗新的心情，即使身陷被害風險很高的地區，可能也完全不自覺，且旅客具有短暫停留的特性，當然不熟悉當地的環境，沒有足夠的經驗與資訊判斷場域的安全性，他們也喜歡去容易

產生偏差或犯罪行為的地點、場所。Ryan（1993）的調查就發現，旅客所以引來更多的被害風險，是因為他們喜歡到邁阿密最貧困、失序的危險地區。因此，旅客被害機會之所以比較高，係因他們與潛在的犯罪者有較多的互動機會所致。此外，旅客也比當地人更容易接近，絕大多數的旅遊者都是根據設計好的路線造訪著名的觀光景點，那些地區通常也是人潮擁擠、警務人員缺乏，犯罪易於滋生地區或可以說是犯罪熱點。

五、旅客特殊的生活作息

犯罪學家慣以平日的生活作息解釋犯罪被害風險，因此旅行者出遊期間的生活型態與犯罪被害應具有絕對的關聯性。根據辛德朗、高佛森和加洛法羅的生活型態理論，人們生活方式的不同，也會使得人們在遭遇犯罪風險的機率上有所不同。為驗證這個理論，Mawby, Brunt and Hambly（1996）的研究確實發現，旅客生活型態與被害之間的相關性，例如58%的旅客表示白天平均至少有六小時在外，33%表示白天平均有二到六小時在外，相對於居家期間，旅客白天不在住處的時間越長，犯罪被害風險越高。而且，旅客出門在外心情總是較放鬆、缺少警覺性、喜歡冒險、充滿好奇，甚至夜晚還在特定地點閒逛或留連，被害機會當然比較高。

六、旅途中道德感弱化

旅遊是以放鬆休閒、陶冶情操、獲取知識為主的高尚活動，一般而言，旅遊者外出旅遊之前很少存有預謀犯罪的動機，但隨著旅行過程的展開，由於環境的變化，受到異地不

同風俗、文化和道德準則所影響，對於意志力薄弱或自我控制力較差的旅客，在情緒和行為上易於發生變化，因而喪失原有道德和法律的約束，形成旅客偶發性的犯罪行為。特別是對單獨旅行的異鄉旅客來說，往往容易擺脫日常生活的規律及道德的約束，尋找在家鄉無法滿足的刺激和享樂活動，從事吸毒、性交易、賭博等反社會行為。旅遊者也易於心存僥倖，認為異鄉不容易遇見熟人，被發現的機率不大，另一方面，就算案情被揭發，也不致影響聲譽，因而以身試法（Cohen, 2007）。

觀光客渡假時通常比平時敢於嘗試更冒險的活動，如上夜店、酒吧、舞廳，看色情表演、嘗試毒品、找陌生人搭訕、買春等等，無形中也促成他們的被害風險。畢竟，這些行為會增加觀光客被強制性交的機會。Fujii and Mak（1979）研究發現：相較於當地的被害人，被強制性交的觀光客通常年紀較輕、還沒結婚、大多在酒吧或舞廳認識加害對象、較容易與剛認識的人建立危險關係。此外，賣春者也可能在事後順手拿走旅客的東西。有些賣春集團則沿街拉客，等客人進房間後將他們身上的財物洗劫一空。

Brunt and Hambly（1999）認為旅客不單是犯罪被害人，他們還挑惹加害者而終致遭到被害，或有少數旅遊者在旅遊前就有計劃、有預謀地，買賣或走私非法毒品，以賭博之名進行洗錢，恐怖份子可能佯裝成觀光客，進行顛覆當地治安的恐怖活動。例如近日發生合法申請商務來台灣考察的二名中國旅客，隔天即搭乘高鐵到高雄某大百貨公司竊得價值近三百萬元的珠寶案例。因此，觀光客也可能成為犯罪人。

七、不熟悉當地法令

　　對外來的旅客來說，也可能因為不熟悉當地法律和行政命令的狀況下，受到當地法令的懲罰而淪為犯罪人。例如有些國家或地區禁止私自買賣外匯，黑市交易被認為是擾亂金融，政府當局可以沒收所得或者罰款，情節嚴重者，則移送司法機關依法處理。再者，旅遊活動中旅客也經常會採購一些土產或紀念品以便返國後饋贈親友，但在選購紀念品時，無法確認該類文物是否在禁止出口之列，中國大陸很多省份即有相關法令規定，任何人在民間收購、拍賣文物、走私文物者都必須受到法律的制裁，旅客往往在不知情的狀況下觸法（法務部調查局，1995）。此外，旅遊或出差時可能涉及色情交易，如遇當地政府強力取締買賣性行為，也有可能對買春者施以嚴厲懲罰。例如大陸廣東省深圳市公安部門就曾把賣淫婦女和嫖客公開亮相後再處以勞動服務、拘留和罰款（法務部調查局，1995）。諸如此類案情，均屬旅遊地區的法規出現許多灰色地帶，讓外來旅客身陷犯罪險境。

貳、社會環境的變遷

一、當地的反旅客情緒

　　當觀光客到達觀光地區時，或多或少與當地居民產生接觸與互動，居民對觀光客的態度會隨著不同的觀光發展階段而產生不同的態度。居民對觀光客的態度會從原本的歡迎與陶醉，轉變成惱怒和敵對，而對觀光客產生冷漠、不友善、反感、憤

怒甚至攻擊的行為。當觀光客增加到一定數量時，衝突必然會出現，在某些情況下，反感會演變成排外主義，抵制旅遊業，甚而以犯罪或自力救濟的方式，表達他們的不滿。當地人之所以會和旅客發生衝突，主要原因如下：

（一）觀光人潮用盡當地的資源，讓他們感覺自己對生長的環境失去控制。

（二）觀光地區有些設備是專為觀光客設立的，當地的居民並不能使用，使得居民產生不平等的心態，更會造成居民對觀光客的憤怒和敵意（戴能振，2007）。

（三）當地政府的觀光政策偏向觀光客，而產生居民極度討厭觀光發展，並對觀光客產生憤怒的情緒（戴能振，2007）。

（四）觀光客的人數與組成方式，也會導致犯罪被害。一般來說，觀光客大多以組團方式旅遊，團體活動增加他們的匿名性和孤立性，當地人很難有機會去接觸和認識旅客本人，便容易引起許多誤解（邱淑蘋，2008a）。

（五）部份旅遊者不尊重或不了解當地的文化傳統、生活習慣和道德規範，引起旅遊當地民眾的不滿，造成與當地人之間的衝突。

（六）旅遊地區之社會文化發展水準也對旅遊安全有重要的影響作用，旅遊發展階段較成熟的地區，社區居民較能主動接受或參與旅遊事務，當地旅遊產業較易獲得社區居民的支持，安全問題也相對較少；而文化內涵豐富、社會發展落後的旅遊地區，容易因文化差異及居民的被動與反對，而造成主、客衝突，從而帶來旅遊安全上的問題（張世鈞，2006）。

反旅客情結可能引發旅遊犯罪問題，研究指出，當地居民對觀光客活動態度行為回應模式中，有一類居民會以積極的行動來表達心中的不滿，他們對觀光客的不滿會透過肢體或言語直接表達，觀光客不清楚危險地區或當地的狀況，因此他們很難防範暴力犯罪（邱淑蘋，2008b）。

二、貧富懸殊利益分配不均

觀光業發展的確帶給當地相當大的經濟利益，但過度蓬勃的觀光產業，將使得當地原先的社會秩序與行為準則難以招架，此乃當地的社會規範不足以約束大量湧入的觀光客所產生的無規範現象。特別是過去處於貧窮封閉的旅遊社區，人們的價值觀念一下子受到外來文化的衝擊，加上社會財富快速的增加，受到金錢和物慾的誘發，混淆原先的規範、道德和行為準則，而產生繁榮的亂迷。此外，觀光地區犯罪成長率也可能與當地勞工或外來工作者參與犯罪活動有關。

從犯罪心理學的角度，從事財產犯罪行為者主要動機是由於心理上有著強烈的相對剝奪感，和不切實際的金錢物質慾望，外地來的旅客常被認為有很多錢可花用，容易導致經濟底層的本地人心生憤怒和嫉忌（張世鈞，2006）。特別是對於極度依賴旅遊為生的開發中國家，出現許多犯罪副幫派及惡霸，他們就業困難，光靠合法手段卻永遠無法達到像觀光客所享受的財富，他們往往會為了幾塊錢而攻擊旅客，甚至採取暴力行為搶奪、強暴、甚至殺害旅客。此乃社會分配不均，人民貧富過於懸殊使然。

三、缺乏社會性網絡的支持與保護

　　來到陌生的環境，旅客便失去家庭和朋友等非正式社會性網絡的支持與保護，不但增加被害機會，即使真的被害，也不會引起當地人、特別是與加害人具有血緣關係的人，產生強烈的憐憫與同情。一名為被強制性交觀光客辯護的律師說：「一個年輕的女性芬蘭旅客被強制性交，當地人不會認為她是誰的女友，當然就不會提供資源給她去對抗犯罪侵害（Trumbull, 1980）。

　　理論上說，警察機關的角色就是為保護人民避免受到犯罪的侵害，因此，旅遊期間對於犯罪被害者的協助，執法人員被賦予相當重要的角色。有些時候，旅遊者會因不熟悉當地事物的情況下觸法，只要情節不嚴重，很容易取得當地司法的原諒；如果旅遊者的違法行為比較嚴重，執法機構則偏向採以輕判、不起訴或驅逐出境方式處理（Cohen, 2007）。有些國家也會制定政策，給予旅遊者特殊的保護和特權，例如當旅遊者參與賭博等非法行為得予免除刑責，或者設立專門的「觀光警察」組織，援助外來旅遊者提供即時的保護。和當地一般員警相比，觀光警察精通多種語言及特殊訓練，更易於和旅遊者溝通，也更知道如何幫助旅遊者解決其特殊問題。

　　儘管如此，有研究指出，執法機關較可能覺得沒有義務認真公平對待旅客，當面臨外來旅客與本地居民發生衝突的情況下，執法人員不會公平執法，傾向於支持本地居民，甚至還會利用旅客不熟悉的法律和規則，濫用職權謀取私人利益，以貪污、敲詐、受賄等非正式方式，來解決旅客的犯罪與被害問題，導致旅遊者非但不能成為執法機構的保護對象，還可能成為執法機構侵害的對象（Cohen, 2007）。

參、觀光產業的整體結構

一、觀光業的行銷手法

　　觀光業的發展主要靠行銷，也就是向觀光客推銷景點，吸引他們去旅遊。行銷策略的運用也可能促進犯罪，觀光景點常被塑造成歡迎光臨的浪漫天堂，這種幻想讓旅客低估犯罪被害率。浪漫和色情是旅遊業者廣告時訴求的主題，這些印象當然會引發可能的犯罪聯想，不論是飛機、旅館、旅行社，以及和旅行業有關的地方，都會出現這種明示或暗示的性聯想。Uzzell（1984）歸納促銷旅遊的目錄，發現無一不是在販售陽光、沙灘、大海，以及性活動，這種宣傳內容，不但鼓勵旅客去尋求浪漫或與性有關的活動，抑且間接造成旅客對當地居民產生曖昧的性聯想。前者就是Waikiki地區嫖妓問題非常嚴重的原因。後者可以解釋何以很多在酒吧、旅館、海灘、飯店工作的服務人員會反應他們經常受到旅客性騷擾（Chesney-Lind and Lind, 1986）。

　　大部分男性旅客在外面旅行時，似乎對女人特別感興趣，程度至少高過在家時。休閒地區為了迎合旅客口味，當然會想盡辦法提供各種管道去滿足觀光客，自然會帶動當地性交易問題。兼差或全職的伴遊工作以各種風貌存在觀光區，最大客源便是外國觀光客。阿姆斯特丹的紅燈區、倫敦的蘇活區都是旅客常去的色情秀場。曼谷市、馬尼拉市也有世界色情之都的污名，就泰國而言，觀光業的主要市場來自性服務，性服務主要客源是外國旅客，根據泰國警方統計，全國大約有80萬人從事

應召行業，其中10%是男性（Brunt and Hambly, 1999）。

　　賭博和性服務一樣，被認為有助於疏解旅客的心情，賭博長期以來一直是觀光區必備的活動項目。如法國的蒙地卡羅、美國的拉斯維加斯更以此著稱。美國的大西洋城賭場是合法經營的，塔斯馬尼亞政府因為傳統經濟活動衰退，利用賭場觀光振興該國的經濟危機。賭博、色情潛在許多組織犯罪與暴力犯罪問題。一份針對大西洋城的調查發現，該地區偷竊、汽車竊盜、搶奪等暴力犯罪的增加，與當地賭場設立有直接的關係（邱淑蘋，2008a）。

二、觀光業疏於安全防範

　　旅遊安全是旅遊活動中最基本的需求，也是評量旅遊服務品質的最佳指標，旅遊安全管理是保障旅遊安全最為直接而有效的途逕。飯店、旅行社、旅遊公司、店家等旅遊企業雖然是營利機構，賺取利潤無可厚非，但有些旅遊業只是片面追求降低經營成本，缺乏旅遊安全管理知識，疏於為旅遊者負起安全的責任。

　　例如旅遊業者為旅客安排旅遊景點及旅遊行程之前，並未實地了解並考察旅遊當地的犯罪狀況，以致讓旅客暴露於不安全的旅遊地區；不講究住宿旅館、餐廳、購物等旅遊設施與場所之安全管理是否完備；許多導遊不顧管理規範，以不法手段誘騙旅遊者消費以賺取回扣；加上有些從業人員缺乏旅遊安全意識，在旅遊解說中不重視旅遊安全知識的警示，甚至當旅客要求提供附近的安全資訊時，也不據實以報。

第六章　旅遊犯罪被害的迷思

　　為增進國人對於旅遊犯罪現象的瞭解，本章選取三名旅客進行半結構性訪談，了解旅客對旅遊犯罪被害存有的想法，並驗證被害人在整個被害事件中所扮演的角色，藉以歸納旅遊犯罪容易產生的誤解。以下內容將分項說明迷思的概念與形成、旅遊犯罪被害的想法，以及旅遊犯罪被害的迷思與澄清。

壹、迷思的概念與形成

　　「迷思」是從英文的Myth來的，源起希臘人的許多神話，是虛構的人或事物。迷思概念在字典中有各種不同的解釋，例如「發生在一個人、一種現象、組織周遭，未經證實，或錯誤的一種信念」，或「神話、幻想，泛指人類無法以科學方法驗證的領域或現象，強調其非科學、屬幻想的，無法結合現實的主觀價值」。也有人認為「迷思」就是一些「人人都這麼說，或這麼想的事」，「大家都知道好像應該是這樣，卻沒有人真正知道是不是這樣、或為什麼是這樣的事」。綜合上述，迷思可以說是：人們的刻板印象，以訛傳訛，久而久之沒有人去追究它的是非、真假，沒有事實根據的觀點或論點（邱淑蘋，2008c）。

　　人的思考不可能完全客觀、沒有謬誤，尤其是對犯罪的看法，往往會因主觀作祟，不知不覺地陷入迷失當中。受到學科知識背景不足、日常生活的影響、個人的知識觀念、文化規

範、大眾媒體，特別是犯罪對我們的傷害，使得我們無法客觀思考，不知不覺地漠視旅遊期間可能衍生的犯罪問題與負面情緒，甚至對於旅行安全的觀念與現象可能存有錯誤的假象。

貳、旅遊犯罪被害的想法

本節乃根據三名旅客進行半結構性訪談的結果，三名受訪者在近十年來皆具有豐富的出國旅遊經驗，其中編號一之個案目前從事導遊工作，編號三之個案則為女性。根據訪談資料結果，依旅遊被害發生的機會、旅客被害的原因與責任歸屬、被害者特性、對犯罪人的印象，以及如何降低旅遊被害風險等概念，加以分析與討論如下。

一、旅遊被害發生的機會

（一）旅遊犯罪很少發生

關於旅遊地區的犯罪數量，三名個案一致的反應是，旅遊犯罪並不普遍，旅客在旅遊期間很少淪為犯罪被害。就像個案三說的：「旅客最多的安全問題是車禍、扒手、物品遺失在計程車上、計程車司機不願歸還等問題，也有因為身體障礙或重病的問題。其實在旅遊的過程當中，旅客身體上的問題，就是健康問題會遠比旅遊被害問題多」。

個案二剛開始也覺得旅遊犯罪不常發生，根據他的認知，在旅遊期間受到犯罪侵害，個案不多。接著他卻娓娓道出過去旅遊時多次的被害經驗。

個案二：「被偷（護照、行李），我過去旅遊被害經驗有
很多次，曾經在貴州被偷手提電腦、在上海被偷
了數位相機、在鎮州被黃牛騙上車而坐錯車，以
及到西藏旅遊二次，有一次被騙，因為車子故障
但被換了贓物的零件，另一次被大陸公安攔下
來，在不知情狀況下被勒索金錢。另外，還有因
為不知當地的法令，駕車超速而被罰，不過超速
的部分，執法機關並沒有測速或照相，只因為我
到目的地的時間提早了，就這樣被罰了200元（人
民幣），所以侵害我的對象有時是執法機關。還
有一次是，我到朋友的餐廳吃飯，我的朋友跟當
地人因財務糾紛，對方亮槍，但在我們報案之
後，公安卻又對我們勒索。我的父親也有很多像
這種的被害經驗，可是因為損失金錢不是很多，
所以很少主動提到」。

個案一：「帶團去義大利的時候，我的客人很多當街被
搶，還有當地人玩弄各種把戲偷走你的東西，這
種事情常常發生。客人都在抱怨，在臺灣從來沒
被人這樣騙過。……那我也覺得人在國外特別容
易受害，舉個例來說，逛士林夜市，會發現日
本、韓國人會將自己的包包往前背，因為扒竊
多，他們比我們本地人小心，外國人真的比較容
易成為焦點」。

雖然本研究三名個案一開始均表示，旅遊犯罪案件不多，
但並不意味著它很少發生。實際上，從他們敘述的被害經驗，

顯然相當支持旅客易於受到財產犯罪的侵害，旅客遭受詐騙、偷竊、搶奪、勒索等被害案件經常發生，且相對於居家經驗，旅遊期間顯然有著相當多的旅遊被害經驗。

（二）戲劇性的人身傷害才是犯罪

就法律的觀點來定義犯罪，犯罪被界定為「立法機構所禁止，刑罰附加於上的行為」。雖然犯罪的概念及定義有其時間、空間的差異，但在當代法治社會中，犯罪仍有其必要的法律構成要件。一般而言，犯罪類型可區分成一般竊盜、汽機車竊盜、詐欺背信等財產犯罪；強盜搶奪、殺人、強制性交及傷害等暴力犯罪；以及毒品、賭博及公共危險等無被害犯罪。根據受訪者對於犯罪的認知，歸納結果如下：

個案一：「我覺得旅遊被害通常是指被殺害的事件之類的，如果是一般旅遊被竊被害，旅客會覺得這是一個『旅遊經驗』而非被害。其實很多旅客會發生被偷被搶被騙的事情，因為損失不大，旅客會覺得這只是個『旅遊經驗』，一般人會覺得聳動的問題才算犯罪」。

個案二：「去旅行就不要講到犯罪這麼恐怖的事情嘛！要出門大家總是希望高興一點，雖然有時候是有被偷被騙的事，那就當作是花錢消災，不要說是犯罪被害這麼嚴重」。

個案三：「譬如隨身所攜帶的物件，或是有些商家會說沙灘車故障向旅客求償，賣假貨詐欺旅客等等，這個範疇是很普遍的。但是，如果不是直接造成他本身的傷害的話，那財產的應該還不算犯罪」。

　　犯罪會造成人命傷亡，引發財物損失，很多人不願意將旅行的期待與喜悅和犯罪聯想在一起，以免讓自己的情緒陷於緊繃狀態。因此旅客寧可淡化被害真象，甚至否認旅行期間所遭遇財物損失的被害事實。而旅客心目中「真正的」犯罪被害，指的是媒體經常報導的攻擊、殺害、性侵害、綁架等人身犯罪，至於損失財物不多、身體傷害不大、且沒有那麼「戲劇性」情節的財產犯罪案件，只願稱作是「旅遊經驗」，堅稱自己絕非犯罪被害人。

（三）不會發生在我身上

　　根據前章研究指出，旅客出遊期間遠比他們在家期間有更高的被害率，且對歹徒來說，旅客也是屬於歹徒高獲利低風險的最佳獵物，但旅客評估發生在自己身上的可能性仍舊偏低。從事導遊工作的個案一說：「我常會提醒旅客，將自己的包包往前背，因為扒竊多，但他們很多人還是不聽，我覺得依旅客的心態來講，他們常說，反正那麼多人應該不會選擇我，但事實上是會發生的」。

　　　　個案二：「就我個人來講，我出外旅遊時，我會事先做好
　　　　　　　　充分的準備，所以我覺得旅遊犯罪被害不會是
　　　　　　　　我」。我問：『都作那些準備』？他說：「我會
　　　　　　　　注意當地風景、人文以及自己想知道的訊息。例
　　　　　　　　如有關當地交通狀況，我會自己上網查資料」。

　　個案三也不認為自己會那麼容易受害。當我問她：「有聽過旅客在旅遊期間被害過嗎」？她回答：「是有聽過整台遊覽

車連人帶物被洗劫的」。我問：「那你出遊時會擔心嗎」？她回答：「不會啦！沒這麼倒楣嘛！我又不是挺有錢，外型又這麼普通，歹徒不會找上我的」。

　　本研究結果發現，旅客的警覺性仍然很低，即使他們過去遭受多次財物被竊的經驗，也曾聽聞媒體關於旅客被害報導，他們仍然心存僥倖，堅稱那絕對不會發生在我身上！這種想法暴露出旅客心態上傾向於疏忽。

二、旅客被害的原因與責任歸屬

（一）旅客不須為旅遊地點的犯罪被害負起責任

　　如何解釋自己的不幸遭遇，部分是歸因的問題。心理學家將歸因方式，大致分為內在與外在兩種。對於犯罪事件的責備對象，外在歸因者通常指向加害者、所處情境、社會環境等等，內在歸因則多指向被害者本身（邱淑蘋，2003a）。旅客經歷被害之後，有人認為自己必須為遭受犯罪被害負責，有人則責怪歹徒。

　　個案一：「旅客往往將自己的包包背在後面，但這樣他的包包因為看不到可能已經被割開了。而且，很多客人出外旅遊全身上下穿金戴銀、帶名牌物件，背著LV包包，人家就會覺得這樣是待宰羔羊。但他們並不會覺得自己有疏失，會覺得自己一向都是這樣穿著打扮的」。

　　個案三：「有碰過被騷擾，老實說，旅客自己是要為自己負責的，比如說穿著清涼或暴露，尤其在西方法

　　國、義大利國情比較熱情的國家，許多男性常常會騷擾我們女性旅客。女生嘛！到國外總希望有人來搭訕，有個豔遇什麼的。但有一次在夜店，和當地男性跳舞，後來發現他們緊貼著你，我想拒絕，但他們就會糾纏你，這時我只好倉促逃離現場」。

個案二：「我曾在大陸網咖被一個女的騙了200元的人民幣。還有一次我在泰國，有人拜託要帶罌粟回台灣，不過後來因為入海關當時有新聞報導，有人因此被捕我就不敢，不過我當時，他們供應我抽大麻，人在旅遊常常會把心裡放清鬆，常常因為放鬆而受害」。

　　儘管身邊不斷有人提醒你提高警覺，但許多旅客仍難改變平日的居家習慣，他們仍覺得渡假區是安全的場域。旅客也承認，出門在外確實比平時敢於嘗試更冒險的活動，如上夜店、酒吧、舞廳，看色情表演、走訪偏僻、不熟悉或到當地人都覺得危險卻步的地方；或嘗試毒品、找陌生人搭訕、買春等等，無形中也促成他們的被害風險。

（二）他人保證我去的地方會很安全

　　對出國旅客來說，不論是需要行程規劃、觀光旅遊、商務考察、參展會議、代訂機票等服務，最直接的方式便是商請旅行社及旅行規劃服務業幫忙，旅行業者也經常是旅客諮商的對象。個案三在一次參團到菲律賓旅行前，特別詢問旅行社當地的治安狀況，旅行社一再聲明那裡安全無虞，所以就放心出

發。但抵達當地第二天就被搶，事後對旅行社的一再保證十分
不諒解。從事旅遊業的個案一，則談到旅行業者有自己的一套
旅遊安全準則：

個案一：「我們的旅遊安全係數是最高規格的。一般人會
　　　　認為到印度是危險的，到美國、日本可能是安全
　　　　的。安不安全可能是標準的不同，比如說有人認
　　　　為被偷、被搶就是不安全，但有人認為暴動、暴
　　　　亂才是不安全。有很多旅遊地方是旅遊的警戒
　　　　區，這個觀光局會公布，旅行社在決定地點時，
　　　　會在意這類地區的安全問題，這可能會延伸之後
　　　　的旅遊退費問題」。

我問：『旅遊平安保險包含犯罪被害嗎』？

個案一：「這個問題我曾問過富邦保險，如果是因為忽然
　　　　的暴動傷害，他們是不理賠的，沒有這類的保
　　　　障。但是傷害險、醫療險部分，醫療費用是有
　　　　的。目前旅行業已主動將旅客的交通事故、傳染
　　　　病、SARS、衛生條件、生病醫療等，納入旅客的
　　　　平安保險理賠內容中，犯罪被害是沒有的」。

我問：『那你建不建議未來旅遊業者將旅客的旅遊犯罪被
害加入保險理賠內容當中』？

個案一：「我覺得保險公司會考慮很多，還有旅遊被害的
　　　　標準。比如說發生旅客旅遊犯罪被害，到警察局

報案取得警察的證明，我覺得這是可行的。如果
保險公司會這樣做的話，我覺得這是很棒的」。

個案三：「我覺得可以列入理賠範圍，因為保險理賠越
　　　　　高，旅客心理越安心」。

　　幾乎沒有一家旅行業者願意告訴你，有關其他旅客被害這
種不愉快的事情。為了行銷景點，旅行社也會向你保證，你即
將要去的地方很安全。實際上，到處都有危險性，旅行犯罪被
害是無所不在。觀光局的法令規定，旅行社必須主動為旅客投
保「旅行業責任保險」，保險範圍包括：旅客參加旅行團時，
發生意外事故而導致身故或受傷、旅客家屬前往善後必需支
出，以及旅客證件遺失等賠償費用。顯然旅遊期間旅客遭受犯
罪被害，並未列入理賠項目中，旅行社似乎沒有責任向旅客保
證當地安全與否。

三、被害者特性

（一）男性旅客較不易被害

　　就生理結構而言，女性常被認為是生理上弱勢的人，女
性旅客出門在外，自然較脆弱且易受攻擊，一旦遭受男性犯罪
人侵害，她們較沒辦法抵抗或逃脫，因此應有較高的被害率。
基本上，三名受訪者都同意，男性旅客比女性較有能力保護自
己，至於男性是否較不容易被害，則觀點不一。

個案一：「我覺得性別的角色並不是絕對的，可能是男生
　　　　　覺得自己比較孔武有力，應該沒有人敢對我造成

威脅，但是男生往往被竊的機會高於女生。依我的帶團經驗中，男生被竊的機會有4到5次，而女生只有1次；女生比較會在意被侵略的感覺，所以會比較小心，而男生可能比較大而化之，會比較粗心。舉例來說，當遇到旅遊威脅時，女生會表現出想把自己的包包夾緊保護好，而男生可能只是盯著人家看，並沒有特別的保護動作，而這兩種的表現方式是截然不同的，因為歹徒可能只是接近，趁著不知不覺中竊取你的東西，男生的東西這時可能就被偷、被竊了。女生在夜間也比較少會想出去，而男生可能會前往PUB之類的夜店。往往因為這樣男生受到旅遊被害機會就會增高，尤其是在國外」。

個案二：「一般男性看起來比女性會比較強壯，不過其內心自我防備能力降低，所以因此常被騙。男生夜間出遊也不會有顧忌，有一次我與朋友去香港看展覽，夜間去KTV就被當地人圍毆」。

個案三：「男性被害率可能比女性低。原因可能是因為男性的身體動作、體力、或反抗能力、防禦都比女生好」。

本研究證實，男人被認為較有能力保護自己，但也可能因此疏於保護自己。特別是渡假時，男性通常比平時敢於嘗試更冒險的活動，如上夜店、酒吧、舞廳，看色情表演、走訪偏僻、不熟悉或到當地人都覺得危險卻步的地方；而女性旅客出

門在外，自認較脆弱且易受攻擊，他們的被害恐懼感較高，無形中也促使她們有更多的防衛與避免行為，被害風險相對降低。根據調查，日常生活中的女性被害率一向低於男性。至於旅行目的不論是基於公務出差或觀光的旅客，女性旅客的被害率依舊低於男性（Riley, 2001）。

（二）旅行經驗不等於不會被害

一般人總是覺得走在自己熟悉的地方比較安全，但根據Riley（2001）的旅遊安全守則，知道在機場怎麼以最快的方式轉機，知道哪裡是最高檔的餐廳，或者知道怎麼訂到最好的飯店房間，這些並不等於你會知道怎樣去防止犯罪暴力被害。個案一和個案二都承認，旅行經驗再豐富，也不等於你能保護自己免於受到犯罪的侵害，反而是對當地越熟悉，心情會越鬆懈，越失去防範，被害機會比較高。

個案一：「依我當領隊的經驗來想，會想說很熟的地方我不會被搶，可是卻很大意的被扒，而且是被小女孩扒竊。我覺得越有經驗越容易被扒，因為越容易鬆懈。領隊往往是要帶很多東西，有時候遇到忙的時候，會託負自己的包包給他人，而他人可能就是歹徒」。

個案二：「我的工作經常需要出國，有些地方我出入過十幾次了，但是還是經常在那裡被偷被騙，所以我覺得常常因為經驗多，解除心防而受害」。

四、對犯罪人的印象

根據官方統計，社經地位越低的人越可能從事犯罪行為，特別是街頭性的犯罪型態。三名受訪者對歹徒的印象是：

個案二：「歹徒就是那種說話很大聲、看起來凶神惡煞的人，性格、生活方面，我覺得可能就是生活上缺錢」。

個案三：「歹徒不一定就是穿著邋遢，反而有可能是穿著一般或是更為大方的人。如果是暴力型的侵犯者來講，我們會想說他外型是剽悍的，他們也有可能是因為長期使用毒品而造成心神錯亂，毒癮造成他們興奮不安」。

個案一：「歹徒常常是一個有團體、有組織性、有規劃的，他們並不是笨蛋，會計算成功的機會，並非懶惰之人。舉例來說，我在一次義大利旅遊中，遇到一位妙齡女子，一開始我覺得沒什麼，可是另一個導遊卻說有點怪怪的，在火車上，她卻選擇我的客人偷竊，當場被我跟另個導遊拆穿。所以，很多歹徒常常是人家所謂的紳士、美女、小孩犯罪」。

本研究發現，特別是暴力性的犯罪人，常讓旅客懷疑罪犯是外型兇惡、吸毒、生活懶散的。但個案一則認為，會鎖定旅客下手的罪犯，他們早已精心製作出一套計畫，執行計畫需要智力和特別的訓練，歹徒其實是足智多謀，勤奮工作的，誠如Riley（2001）所言，真正威脅旅客的嫌犯則是那些有目的、有

計劃，並且付諸行動的罪犯，如果只是去防範那些失去理性人
的攻擊，他們之中只有極少部分的人會威脅到旅客。

五、如何降低旅遊被害風險

（一）攜帶武器來保護自己

　　個案二認為，旅行期間，如果帶著武器，比如說一把瑞士
刀，比較可以抵抗歹徒的攻擊。但是個案一和個案三就很不同
意，他們說，這樣很危險，讓歹徒有更多機會傷害你。

> 個案一：「我不贊成攜帶武器，除非是拿拐杖可以防護
> 　　　　　自己，但是如果攜帶攻擊性武器，我覺得反而會
> 　　　　　加害到自己的身上。我曾經遇到有旅客攜帶哨
> 　　　　　子，這我覺得不錯，哨子可以在緊急時發生很大
> 　　　　　功能」。
> 個案三：「覺得簡單的噴霧器類的東西就好，因為攜帶武
> 　　　　　器本身就是一種挑釁行為」。

　　根據學理，阻絕物能幫助你避免成為受害者，阻絕物可以
是任何增加身體力量去對抗攻擊。武器是阻絕物的一種，它
能引起他人身體的不適、傷害或者甚至死亡，像槍、刀、
扁鑽和催淚瓦斯等。但如果你不善於使用你的武器，武器
可能成為歹徒反攻擊你的工具，當歹徒襲擊你時，如果他
知道你有武器，更可能加重地傷害你，甚至會想置你於死地
（Riley, 2001）。

（二）無法自我掌控被害與否

當你旅行時，歹徒擋住你的去路，你不是他刻意選中的目標。罪犯是抱著機會主義。他們正在尋找一名受害者，或者是任何可能的受害者，如果你剛好符合他們的標準，那麼你就可能成為他下手的對象。個案二就悲觀地認為，旅遊犯罪防不勝防，是否被害全靠運氣。

其他兩名個案則樂觀的認為，保持警覺，讓歹徒認為向你下手簡直沒有價值，使歹徒覺得要擺平你很困難，都可以降低旅遊的被害機會，被害與否並非全然無法自我掌控。他們說：

個案一：「如果不把自己處於容易被加害的地位上，事先作好防範，被侵害率會降低非常多。例如盡量減少單獨出遊、不要到容易被攻擊的區域、首飾戒指盡量不要帶，或者不要穿著太過於暴露、個人的行為不要太過囂張、不必帶太多現金」。

個案三：「一般的犯罪者往往是臨時起意的，很少盯住特定的旅客，應該是旅客本身會不會防護自己，就是自己的態度問題」。

參、旅遊犯罪被害的迷思與澄清

綜合以上發現，部份旅客對於旅遊和犯罪確實存有錯誤的觀念，以下是多數人對於旅遊犯罪被害經常存有的迷思，本文也試著澄清旅客對於旅遊犯罪容易產生的誤解。

一、「很少發生」的迷失

旅客認為旅遊犯罪並不普遍。

事實上，犯罪現象的衡量方式主要來自警察機關、法院或獄政系統的統計資料。官方所統計的旅遊犯罪案件雖然不多，並不意味著它很少發生。由於多數執法機構並不會刻意區分犯罪被害對象是當地人或旅客，此外，犯罪黑數問題亦常使得吾人很難精確估計出旅遊犯罪真正存在的數量。實際上，不論是利用官方統計或旅客的被害經驗調查，皆一致發現，旅遊地區普遍具有較高的犯罪率，且隨著旅客人數的增加，旅遊地區犯罪率也相對升高，可以說觀光業本身就是犯罪率增加的一個因素。

二、「戲劇性」的迷思

旅客認為暴力犯罪才是犯罪被害。

事實上，犯罪被害包含了許多不同特性的被害類型，如暴力犯罪、財產犯罪、公共危險犯罪、組織犯罪、白領犯罪、公司犯罪、政治犯罪等，其中又以暴力犯罪易於引起強烈的公眾反應和損害，因此大眾對於旅客被害的焦點，總是放在他們遭受嚴重的攻擊、謀殺和強制性交方面，對於偷竊、扒竊、詐騙等經常發生、且情節沒有那麼戲劇性的案件上，認為只是旅遊經驗，不能算是犯罪被害。

三、「不是我」的迷思

旅客認為旅遊犯罪不會發生在我身上。

事實上，多數研究顯示，旅客的被害經驗多於當地居民，出遊期間也比在家期間有更高的被害率，旅遊犯罪被害是相當

可能發生的現實問題。罪犯易於鎖定旅客下手，因為旅客的防範性很差，幾乎不需要什麼作案工具，很容易得手，即使可能受到逮捕，旅客配合司法調查與審判的意願不高，根本沒有刑事追訴處分的風險。如此低廉的成本，當然旅客犯罪被害現象層出不窮。

四、「清白」的迷思

旅客認為不須為旅遊地點的犯罪被害負起責任。

很多時候，旅客不但不認為自己必須為遭受犯罪被害負責，在旅遊期間好像也更能容忍不當、騷擾的對待。尤其，旅客的穿著、打扮、行為、談吐等等，如果和當地的常規產生很大的差異，會升高旅客和當地人的衝突情結，導致當地人覺得旅客冷漠、具有攻擊性與侵略性。就像很多人認為，遊旅期間性騷擾之所以發生，通常是因為女性旅客穿著暴露、行為挑逗，被人誤認為很容易上手。

五、「性別角色」的迷失

旅客認為男性比女性較有能力保護自己，更不容易被害。

雖然女性或男性，都可能從事犯罪活動。但大部分暴力犯罪人都是男性，女性在犯罪的過程中常被認為只是幫忙監督的角色，負責聲東擊西，或者引導一名不甚清楚的旅客走入陷阱，而男性經常是使用暴力將人推入陷阱，女性犯下暴力犯罪行為的機率似乎較低。因此女性旅客出門在外，一旦遭受男性犯罪人侵害，女性被認為沒辦法抵抗或逃脫，因此應有較高的被害率。

事實上，不論是居家或旅遊期間，女性被害率一向低於男性。男人覺得自己較有能力保護自己，也較不易被害，也可能

因而疏於保護自己，男人就是心存這樣的想法，對於歹徒正在
尋找易於下手的對象來說，十分有利。

六、「識途老馬」的迷失

　　旅客認為我的旅遊經驗豐富較不會被害。

　　調查發現，旅客所以引來更多的被害風險，是因為他們喜
歡到貧困、失序的危險地區（Ryan, 1993）。根據這個論點，旅
客被害機會比較高，係因他們喜歡去容易產生偏差或犯罪行為
的地點、場所，與潛在的犯罪者有較多的互動機會所致，與他
們是否熟悉當地環境沒有直接的關係。並且對當地越熟悉，心
情會越鬆懈，越可能失去防範，被害機會反而高。

七、「他人保證」的迷失

　　旅客認為我的旅行社一再向我保證我會很安全。

　　旅客很少有被旅遊業者告知要防範犯罪，旅客總是帶著過
度浪漫的心情蒞臨，以致於連最基本、例行的防範裝備或作為
都沒有，而莫名其妙地被害。不但旅行社不能保證你的安全。
事實上，沒有人能夠保證你的安全。雖然飯店裡有專人負責你
的住宿安全，汽車租賃公司有責任提供你一輛保養很好的車
輛，計程車公司有責任確保他們的司機素行良好，觀光局有責
任提供給你更多旅行安全的資訊。但是，當你被搶之後向警方
報案，或者當你正被推進醫院的急診室，其他人可能會給你一
些小安慰，或者出現一名強暴創傷專家，他會給你一些建議。
但是只有你，你必須對你自己的安全負責。

八、「全無謀略」的迷思

旅客認為會攻擊旅客的人是因為使用毒品、外型兇惡、懶惰的。

事實上，最有創意和最勤奮的人往往很難誠實的工作過日子。會鎖定旅客下手的罪犯，他們早已精心製作出一套計畫，執行計畫需要智力和特別的訓練，別誤認歹徒都是遲鈍的，也不要低估罪犯追求生活的能力，他們是勤勞的，攻擊你是他們人生的目標。小偷也懂經濟學，做事總要想一想是否划算，如果獲利或報酬夠高，損失或危險較小，他就可能採取行動。獲利就像一般人想要的現金，或可以很容易變換成現金的財物。危險則包括犯罪進行期間，可能造成歹徒身體傷害，或被逮捕與監禁的機會大小。雖然罪犯的想法不可能像這裡列舉的那麼制式化，不論如何，歹徒判斷成功與否絕對是以最大報酬、最少危險為考慮。

九、「重裝備」的迷失

旅客認為可以攜帶武器來保護自己。

旅行期間，如果你拿出你的武器，或者隨時準備著，或許可以降低你成為犯罪被害的機會。不過，對出門在外的旅客來說，如果你帶著武器，武器通常不會明顯的被人察覺，就因為不容易被看見，那麼這個武器就發揮不了嚇阻作用，你成為歹徒襲擊的目標並不會少於那些沒武器的人。而且，如果你不善於使用你的武器，武器可能成為歹徒反攻擊你的工具。建議旅客帶的阻絕物不是武器，而是像一把哨子，能夠簡單發出噪

音，裝電池的安全汽笛更好。當歹徒靠近你時，你可以使用它，而且歹徒不能用它來攻擊你。

十、「不管你怎麼做」的迷思

旅客認為無論作什麼都不能保護自己免於受到無法預期的犯罪被害。

事實上，罪犯是抱著機會主義。他們正在尋找任何可能的受害者，如果你剛好符合他們的標準，那麼你就可能成為他下手的對象。根據Riley（2001）的研究，歹徒會尋找身體上比他們瘦弱、越弱越好的對象下手。常被認為生理上弱勢的人包括：女性、老年人、生理殘障、生病、矮小、懷孕、身體不舒服、疲倦、神智不清、穿著打扮讓自己難以抵抗，例如，緊身裙可能有礙活動，昂貴的禮服恐受損等，以上身體上的弱點因素是你無法改變的。不過，有些你可以去控制、減少的。例如碰到危險情況時你必須要能迅速移動脫身。因此你最好穿著很容易活動的衣服，選擇沉穩並且夾持力強的鞋。公務出差女性旅客通常會穿著高跟鞋，建議你在公務往返之間可以穿著平底鞋。

除了生理上弱勢的人可能易於成為罪犯合適的對象外，如果你存有不正確的旅遊安全態度，不能及時、理性的關心自己的安全，旅遊期間受到犯罪傷害的機會也較高。心理上脆弱的人還包括：漫不經心、無法全神貫注、迷罔的、困擾的、疲倦的、酒醉的、嗑藥的（Riley, 2001）。不同於身體上的弱點因素，所有心理上的弱點因素都在你掌控之中。減少你心理上弱勢的關鍵，就是善於計劃你的旅行，讓你的旅程始終保持高度的警覺。

　　情境因素也是你可以掌控的，千萬記得三個非常重要的旅行安全守則（Riley, 2001）：別單獨旅行、別在夜裡行動、碰到不尋常的狀況保持繼續往前走。此外，非受害者具有三種異於受害者的行為特性。包括：去感覺所處的環境、會想去解釋無法料想的事件、採取行動去降低威脅。

　　總之，讓歹徒認為向你下手簡直沒有價值，歹徒覺得要擺平你很困難。善於偽裝或欺騙歹徒，絕對可以大幅降低受到旅遊犯罪被害的風險。

第七章　旅遊者主觀風險認知

　　旅遊是前往異地尋求佳境和愉悅為主要目的一種短暫體驗，由於不熟悉當地事務、缺乏對目的地的了解，一方面容易阻礙旅遊者對風險的認識，另一方面，也可能導致旅遊者對旅遊風險過度敏感，一旦旅遊當地發生任何負面事件，就會引起旅遊者過度恐慌，因而導致旅遊活動供需層面的重大波動，使得旅遊業蒙受重大的經濟損失。例如1994年發生在中國大陸的千島湖事件和2001年美國九一一的恐怖主義襲擊事件，已經讓我們目睹了這一事實。

　　本章內容主要介紹旅遊風險概念及旅遊者對犯罪的主觀風險認知，分項說明如後。

壹、旅遊風險概念

　　所謂風險就是所有影響目標實現之不確定性事件或因素的總合，就消費者而言，風險是在其消費行為中認知到可能發生的負面結果，因此，旅遊風險就是旅遊者主觀期望和最終獲得的旅遊體驗間可能的誤差（安輝、付蓉，2005）。基本上，旅遊風險評估主要分成兩方面：一是客觀風險評估，基於合理預期的基礎上，客觀判斷事件可能衍生的過程，而不去考慮旅遊者的主觀價值，此法主要為旅遊業運用在旅遊保險的計算；二

是主觀風險評估，此種風險評估模式完全仰賴旅遊者個人的風險認知，具有旅遊者個別屬性的差異，無法客觀地去計算負面事件可能發生的概率。

一、客觀風險評估的形成機制

　　旅遊者通常會依據負面結果的概率與損失的嚴重性作為客觀風險的評估準則（安輝、付蓉，2005）。

（一）負面結果的概率

　　客觀的風險評估會去分析負面事件發生的機率，最常用的方法是經驗類比法，它是依據旅遊者對事件的敏感度，以及藉由曾經發生的事件形成特定的認知，然後判斷負面結果的概率，由於經驗類比法是依照類似經驗的比對，非常接近真實，同時，推演出來的結果也較為穩定，只須客觀地運用相關知識與資訊，就可以預測旅遊者可能的被害機會，相當經濟。

　　經驗類比法中比較重要的模式包括：(1)典型經驗類比法；(2)可得性經驗類比法；(3)固定標準值經驗類比法；(4)可調整經驗類比法。典型經驗類比法是指，根據認知到的某件事物或活動，找出和某特定風險類型之間的關係，並作出風險判斷，就像我們經常從著名的案例中，得出關於某種風險的結論。可得性經驗類比法是運用人們很容易記住，或想像到曾經發生過的事件，來推衍此事件發生的可能性。固定標準與可調整經驗類比法是運用所謂的認知標準，從某單一實體的失敗率來判斷整個系統失誤的可能性，此二法能有效評估複雜的活動體系。

根據以上方法，不難理解為什麼旅遊者在空難發生時，只會關注到此單一事件，而忽略其他所有成功的飛行記錄，再加上資訊媒體的傳播效應，使得害怕的記憶網絡變得相當穩定而持續，導致人們對那些幾乎不可能發生的概率，也誇大為是極有可能發生的。

（二）損害的嚴重性

對於風險造成的損害程度評估，主要受兩方面因素所影響：一是該事件演變為重大災害的可能性，二是對事件的震驚程度。隨著事件後果嚴重程度的增加，將升高人們對損失的評估，因此當負面事件發生時，人們會依據傷亡人數及金錢損失多少，加以判斷損害的大小。另外，引起人們震驚的程度也有影響，例如吸煙致死的事件頻傳，但遠不及一件多名旅客被集體搶劫殺害的新聞更令人感到震驚（安輝、付蓉，2005）。

二、主觀風險認知的形成機制

以下事件特性將影響旅遊者的主觀風險評估（Larsen, Brun & Ogaard, 2008）：

（一）負面事物的起因

負面事物的起因大體分為兩大類，一是由於不可抗拒的天然災害，二是由於人為的因素所導致的不幸事件。天然災害所造成的風險被認為難以避免，人們一般不會將其造成的後果看得過份嚴重，因此，很少將其列入旅遊風險評估之中。人為造成的負面事件被認為更具威脅性，後果更令人無法忍受，特別

是旅遊期間受到他人惡意的傷害。相對於天然災害，人為犯罪
被害風險是旅遊者認為可以控制，並且可以想辦法避免的。

（二）責備的對象

發生負面事件後，歸因不同，面對或解決不幸事件的方
式與態度，便會有異。人們總是傾向於找出誰該為發生的負面
事件負責。依照心理學的歸因說，就不難理解為何旅遊者總是
在事後關心相關機構是否履行應盡的義務，或要求提供解釋之
類的問題，如果是因為業者或有關單位必須負起損害賠償的義
務，那麼旅遊者就可以有逃避責任的藉口，主觀上會覺得風險
不大。

（三）事物發生的頻率

人們較能接受經常發生、或眾所周知的負面事件，卻難以
接受新興的風險，由於沒有經歷過這種未知的風險，因此難以
預測、也無從度量其可能的負面影響，任何可能發生的負面情
況，都很容易被列入旅遊者的主觀風險評估考量。

貳、旅遊者對犯罪的主觀風險認知

一、旅遊者的擔心或害怕

旅行的特性是離家進行的活動，距離具有空間的意義，特
別是出國旅行，當旅遊者置身於陌生的環境，較能從中體驗到
異地的新奇與變化，相對的，對於不熟悉的環境，也易於升高

旅客對安全感的需求。旅遊被害風險評估中，人們經常強調的是客觀的被害機率，而往往忽視旅遊者的主觀風險認知，事實上，對於即將離家遠行的旅客來說，確實存在某種程度的不可預測性，因此或多或少會出現心理層面的擔心與害怕。

根據全球最大的旅遊集團美國運通公司公布的「全球旅行安全調查報告」，發現出國旅行時絕大多數旅客最害怕的是：怕被偷、被搶，或被敲詐（法務部調查局，1995）。

擔心或害怕犯罪被害係旅客面對即將前往目的地，可能受到犯罪侵害的一種主觀風險認知，通常會以三種方式表現出來（邱淑蘋，2002）：

（一）關心當地的治安問題，特別是旅遊地區較常發生、嚴重的犯罪事件或社會失序現象。

（二）個人直覺上覺得自己可能的被害風險，若人們知覺自己被害可能性很高時，擔心或害怕的程度也隨著增加。

（三）衡量環境中可能受到犯罪的威脅，因而採取防範行為。

擔心是對未來不明確結果的一種思維。害怕則是對現在、預期的危險有想要逃跑或防衛的衝動。人會擔心或害怕，是因為他們相信藉著擔心或害怕可以防止負面結果的發生，心理學家認為，擔心或害怕可以緩和內疚感，並且可以降低未來的失望感。此外，擔心或害怕有其正面意義，擔心或害怕有助於找到更好的應變方式，是積極尋求事物的解決辦法。Garofalo（1983）研究指出，對犯罪不同的認知會直接影響日常生活行為，同時也將間接影響個體受到犯罪侵害的機會。旅遊者對犯罪的主觀風險認知越高，越會保持高度的警覺，旅遊期間越會限制進行某些容易

被害的休閒活動；覺得旅遊地點不安全，旅遊期間越會積極採取行動去降低威脅，實際的被害風險就相對降低。鄭向敏、張進福（2002）針對大陸地區福建省的旅遊安全調查證實，旅遊安全意識薄弱是發生旅遊安全問題最主要的原因。

二、旅遊犯罪被害風險認知的影響因素

除了個人層面外，生態層面因素對旅遊犯罪被害風險認知也具有相當程度的影響力。

（一）個人層面

個人層面因素包括旅遊者的年齡、性別、社經地位、家庭結構、被害機會、旅遊方式等。

1、年齡

多數研究發現，年齡與犯罪被害恐懼感有正相關。除因生理結構衰老外，主要來自主觀的感受，認為再也不能抵抗年輕人的侵害所致（邱淑蘋，2002）。世界旅遊組織針對美國和英國的調查發現，18到24歲之間的年輕旅遊者的風險認知程度，往往比年長的旅遊者低（安輝、付蓉，2005）。鄭向敏、張進福（2002）的調查也證實，年齡與旅遊方式的選擇具有密切的關係，年輕人偏好自主性、冒險性、刺激性的旅遊方式，老年人則以參加團體、恬靜、舒適的旅遊型態為主。足見，年長旅客的被害恐懼感較高，也更加關注旅遊安全問題。

根據George（2003）交叉分析旅客個人特性與安全感受發現：旅客的年齡與是否遇到危險狀況、被害恐懼

感之間呈現顯著的關聯性。35歲以下的旅客表示，曾遇到危險狀況、覺得此地危險性很高者佔25.5%；35歲以上有此感受的旅客只佔11%。原因在於：(1)年輕人一旦到了旅遊地點，較可能於夜間外出探險，當然就可能遇到危險的情況而易於感到不安全；(2)老年人的旅遊經驗較豐富，處世判斷能力較佳；(3)年輕人因為經濟不佳，較可能選擇以背包客型態的方式旅遊，為了省錢也較不講究住處的安全，老人則較可能住在度假區或高級旅館。

2、性別

　　傳統上，女性常被認為是生理上弱勢的人，女性旅客出門在外，自然較脆弱且易受攻擊，因此應有較高的被害率。此外，因為男女社會化過程與社會期待有異，乃對犯罪被害表現出不同的感受、因應與處理態度。男性被認為身體方面較能保衛自己，再者，社會期望男性不能輕易表現出恐懼感，因此，男性對於自己可能淪為受害者經常存有錯誤的觀念，男人覺得自己較有能力保護自己，也較不易被害，也可能因而疏於保護自己（邱淑蘋，2008c）。

　　事實上，很多男人就是心存這樣的想法，容易成為歹徒下手的對象。根據旅客停留阿姆斯特丹期間受害情形的調查發現：女性旅客9.4%被害率依舊低於10.2%男性（Hauber and Zaudbergen, 1996），至於旅行目的基於公務出差的旅客，一般而言，男性較女性易於在出差時成為歹徒侵害的目標，這點其實也很合理，本來男性就比女人有更多出差的機會（Riley, 2001）。

除了性侵害與家庭暴力外，日常生活中的女性被害率一向低於男性，但女性的被害恐懼感卻顯著高於男性（邱淑蘋，2002），在Marsteller（1994）的研究發現，女性比起男性更在乎旅遊地區的安全問題，她們在向旅行社詢問或訂購行程之前，大多已考慮過旅遊地點的安全性。女性旅客很自然地會避免前往感覺不安全的地方，特別在夜間，她們會儘量避免參加額外的休閒活動，以免增加受害風險。世界旅遊組織針對美國和英國的調查發現，女性旅遊者確實比男性旅遊者對風險的認知程度更高（安輝、付蓉，2005）。鄭向敏、張進福（2002）的研究亦證實，女性較男性具有更高的旅遊安全關注程度，男性比女性更偏向冒險型的旅遊活動。

女性旅客一般也比男性旅客，對旅遊地區的社會治安有更負面的觀感，根據Hauber and Zandbergen（1996）比較即將離去和剛抵達阿姆斯特丹的旅客調查發現，剛到的女性旅客比男性旅客對阿姆斯特丹的社會治安印象更負面，然而，即將離境的女性旅客反而比男性認為阿姆斯特丹的治安更好，可見女性在旅遊期間改變了她們原先的想法，男性顯然較堅持己見。

3、社經地位

收入、教育程度與種族是社經地位的重要指標。多數研究顯示，低社經地位、少數族群者受害的機會增加，因而有較高的犯罪被害恐懼感（邱淑蘋，2002）。但亦有研究發現，高教育程度者對具體的犯罪被害恐懼感較高，而低教育程度者常處於抽象的恐懼中（林燦璋、黃家琦，1999）。

　　一份針對關島度假的旅客進行安全感調查，發現在旅遊活動的安排上，年紀輕、有錢的日本人，比其他國家的旅客覺得參加當地的休閒活動較沒有安全感，他們較不願意參加行程以外安排的活動（Hauber and Zandbergen, 1996)。Demos（1992）的調查也顯示：教育程度越高的旅客較可能表達自己的安全顧慮。鄭向敏、張進福（2002）的研究也發現，學歷越高，從事醫生、律師職業的旅客，對旅遊的安全關注度越高，越不喜歡從事冒險的旅遊活動。

　　風險評估也會因個人是專家，還是外行而有所不同。專家往往借助於客觀數據去評估風險，如果不是這方面的專家，則較傾向以主觀感受去評估。

4、家庭結構

　　面對旅行期間可能發生的犯罪被害風險，攜家帶眷的成年人不僅需要考慮自己的安全，也會擔心週遭人員的安危，特別會害怕犯罪降臨到同遊的孩子、配偶及至親朋好友等人身上，此稱之為「利他性害怕」。最常見者，主要發生在害怕犯罪發生在自己子女身上，此種害怕往往比個人本身的被害恐懼更為普遍，發生頻率也較高，雖然犯罪被害恐懼感一向被視為是女人的專利，但若連男性都擔心自己配偶與孩子的安危時，則顯然不能低估利他性被害恐懼感（邱淑蘋，2003a）。相對的，單獨旅行的男性旅客少了家庭聯結的顧慮，容易忽略自身的安全。

5、被害經驗

　　被害經驗必然升高對犯罪的被害恐懼感。犯罪恐懼

感來自不同的來源，最普遍的是來自親身的被害經驗。知道鄰居、或他人被害的替代性經驗，也很容易引起恐懼。一般而言，直接被害經驗比他人的替代性被害經驗，有更高的恐懼感，並因此較易產生抑制行為（邱淑蘋，2002）。

Milman and Bach（1999）調查美國奧蘭多的旅客發現，不論旅客住在哪種旅館或飯店，過去的被害經驗影響他們的安全感受，曾經受害者比較傾向於不安全感。Hauber and Zandbergen（1996）的研究也發現，半數以上（54.4%）到荷蘭阿姆斯特丹遊玩的女性覺得很可能舊地重遊，她們絕大多數並沒有被害，也不認為自己有較高的被害風險；至於旅遊期間真正受害的女性，則有72.5%覺得夜間在外行走很不安全，也不會推薦親友前來。

6、旅遊方式

典型的旅遊者特性是出於自願，暫時離開其固定居住地，前往目的地停留超過24小時以上，期望在旅行中能體驗新奇和生活變化的愉悅。依人們旅行時間的持續長度，可進一步分為一整天、好幾天、一週或更長時間。依旅行距離可區分成國內旅行和國際旅行。依旅客是否在一定期間內回到相同地區，可看出旅行的重複次數。依旅行目的，除了娛樂、度假、健康、學習、宗教等休閒性質，也包括從事商務活動、探親訪友、公務出差或參加會議等（Cohen, 2007）。基本上，旅行時間、旅行距離、旅行重複次數、旅行目的等，不同的旅遊方式將影響個體對旅遊安全的認知與反應。

（二）環境層面

　　旅客的風險認知也與旅遊環境因素有關。旅遊地區犯罪事件頻傳，旅遊環境出現髒亂、沒有秩序的現象，媒體的負面報導，以及地理、文化與人種間的相似性等因素，也會影響旅客的犯罪風險認知。

1、犯罪率

　　一般而言，居住在高犯罪率地區的人，會因知覺潛在被害的可能性較高，而產生更高的犯罪恐懼感。George（2003）調查南非開普敦的英國旅客是否會向他人推薦到此一遊，發現37.5%的旅客絕不向他人推薦此地，原因是因為考慮當地的犯罪問題。Demos（1992）針對美國華盛頓的旅客，進行該城市高犯罪率是否影響他們來此地的安全感受調查，發現有三分之一的人來此之前就已經非常在意這裡的犯罪問題，39%抱怨天黑之後此地並不安全；半數以上的人覺得這裡的犯罪問題讓他們以後不想再來。

　　對某個地區的社會治安感往往是非常主觀的，停留時間長短會影響旅客對當地的治安感受，通常待得越久的旅客越覺得當地的犯罪率越低。可能的解釋是，因為預期會待得更久，事前的準備越多，安全防範計畫也越周詳，較能客觀地評估當地的治安好壞。此外，旅客的國籍也會影響對所前往國家或地區的安全評估，Hauber and Zandbergen（1996）的調查發現，相較於其他歐洲國籍的旅客，美國人覺得荷蘭阿姆斯特丹十分安全，且願

意向人推薦來此一遊的比例都高於其他國籍的旅客，這可能與美國的犯罪率一向偏高有關。

2、社會失序現象

社會環境的失序現象，例如環境裡出現棄置的舊車、燒毀的屋舍，破損的窗戶、散落的垃圾與胡亂的塗鴉。遊民、乞討者、酒醉者、吸毒者充斥、喧譁吵鬧的青少年聚集，鄰里缺乏公德心等，雖未必直接有侵犯或犯罪行為，卻使得人們覺得所信賴的社會規範與價值蕩然無存，是造成居民犯罪恐懼感的最直接因素（邱淑蘋，2002）。

Hauber and Zandbergen（1996）的調查就發現，74%的人因為親眼目睹或聽到很多交通上的爭執、塗鴉、環境吵雜、扒竊等事件，而覺得荷蘭阿姆斯特丹很不安全；41.2%旅客覺得搭乘公共運輸系統的感受覺得非常不安全，原因是聽聞過去幾年來發生了數件計程車司機搶客源的暴力事件，造成旅客對交通系統的負面印象。Milman and Bach（1999）的調查也發現，如果旅遊地點裝置有監視攝影器材、路燈多、飯店有保全人員等，旅客覺得較有安全感。

3、媒體報導

根據荷蘭阿姆斯特丹旅客調查（Hauber and Zandbergen，1996），旅客對當地的治安感受主要來自媒體的報導佔38%，其次是親友的受害經驗佔17%，再次是自己的受害經驗佔16.5%。媒體的報導與渲染常會導致旅客異常的犯罪恐懼感，很多人認為，被害恐懼感和真實的被

害風險總是不成比例，旅客的受害率之所以讓人感覺很高，主要是受到報導所影響，媒體總是誇大了當地的犯罪危險性。就如一九九○年英國及德國籍旅客在美國佛羅里達州遭受犯罪侵害的事件不斷被報導，次年，該州的旅客人數立即少了11%。事實上，一年該州旅客大約四百萬人，旅客被殺害率是很低的，1992年非當地居民受害率佔3.2%，全數1121名被殺害人數中，非當地居民佔22人，除了旅客外，亦包含在軍隊工作、移入工作者（Brunt and Hambly, 1999）。可見負面的治安報導實為發展觀光事業的一大阻力。

4、地理、文化與人種間的相似性

　　地理、文化與人種間的相似性，也會影響旅遊者對於風險評估的嚴重程度。根據研究，對於當地報導10000公里以外發生的旅遊安全事故所造成39人死亡、1000公里以外的事故所造成7人死亡，和100公里以外的事故導致1人死亡，其風險評估的結果都是相同的，可見地理環境更接近，更能影響個體的主觀認知（安輝、付蓉，2005）。

此外，不同的文化圈有著不同的風俗、行為與發展模式，面對不同的文化族群，將形成不同的風險認知和評價，根據一項美國人對於發生在國外的自然災害新聞報導的感受調查（Adams, 1986），發現同樣是災難事件報導，發生一個西歐人被害、三個東歐人被害、九個拉丁美洲人被害、十一個中東人被害、十二個亞洲人被害，所評估的被害風險是一樣的，如果被害者與美國的文化越相近，美國人受到報導的影響就越強烈。

　　同樣的，同一族群或國籍的旅客在異鄉受到犯罪被害，其同胞將深切感覺到危險並做出反應，對於不同族群的受害威脅感則相對降低（安輝、付蓉，2005）。例如一九九〇年英國及德國籍旅客在美國佛羅里達州遭受犯罪侵害的事件被報導之後，次年，該州的國際旅客人數立即少了11%，其中德國和英國旅客分別減少22%、25%，是人數降幅最多的國際旅客（Brunt and Hambly, 1999）。

第八章　旅遊社會失序現象
──旅遊騷擾

　　旅遊騷擾問題不僅影響旅客的旅遊品質，同時也威脅到旅遊城市的形象，長遠來看，更將影響整體國家觀光收入，值得深層探討。本章將就旅遊騷擾現象、旅遊騷擾的概念、騷擾的主要類型、被騷擾的旅客特性、旅客受騷擾的原因，反騷擾行動等，分項說明如後。

壹、旅遊騷擾現象

一、旅遊騷擾案例

　　我在貝里斯短期工作期間，曾在大學校園被一名當地的女性教授當場拉住，她強烈斥責我不禮貌，因為我沒有回應她的問候，我當場覺得很錯愕，還必須因我沒有客氣的向她這麼一個陌生人打招呼而賠不是。

　　去年我到泰國曼谷待了一段時間。因為必須去拜訪一些機構，於是雇了一輛計程車負責接送我。幾次之後，我對司機的服務不甚滿意，便在結清賬後辭退了他。我正要離開時，司機說可以第二天送我去機場，但被我斷然拒絕了這個提議。第二天我正打算攔一輛車去機場時，前一天的那個司機來了，他

強烈要求我上車，我爭辯說前一天就將他解雇了，這時司機叫來了好幾個當地人圍堵我，並以言語威脅我別想走。我感到驚恐、無助、束手無策，而且我的航班也馬上就要起飛了，迫於無奈只好答應了他們的要求。

我曾遊歷加勒比海國家，發現觀光景點成了打工仔和商販們聚集的地方，到處可見暫時性、臨時搭建的攤位，走在海灘和街道，許多流動攤販向你出售食物、飲料、服裝和禮物，隨時會碰到當地男性和你搭訕，也有人向你乞討，令我十分尷尬。

相信很多人在國外旅行中都曾有過樣類似的經歷，但令人奇怪的是，存在於旅遊者和當地居民之間的衝突關係記載卻寥寥無幾。

二、旅遊騷擾現況

很多人在旅遊期間都曾受到街頭小販、乞丐、皮條客和計程車司機騷擾的負面經驗。根據Kozak（2007）調查停留在土耳其的馬爾馬里斯（Marmaris）262名英國籍旅客發現，近半數（45%）的旅客回答曾遭受過騷擾。一份針對即將離開巴貝多（Barbados）的7782名國際旅客調查亦發現，超過半數（59%）的旅客在旅遊期間經歷過某些型態的騷擾；該項研究亦顯示，受到騷擾的旅客，感覺這趟旅遊的品質很差，他們不太可能再重回舊地，也不會推薦其他人前往一遊（de Albuquerque and McElroy, 2001），可見負面的騷擾印象實為發展觀光事業的一大阻力。

近年來，旅客在許多國際知名的熱門景點遭受騷擾的事件不斷被報導。根據McElroy（2001）整理的資料，希臘常見販賣

毒品，巴勒斯坦和牙買加以性騷擾著稱。印尼的巴里島、巴貝多和肯亞的旅客，常在街道或購物時被流動商販糾纏。印度、古巴和柬浦寨金邊很多當地人會向你討錢。1994年格林瑞達（Grenada）的聖喬治（St. Georges）和黛安斯（Grand Anse）泳灘，發生郵輪乘客受到嚴重的騷擾問題，許多大型郵輪公司對當地政府提出抗議，除非當局處理這個問題，否則揚言航運要退出該島嶼（de Albuquerque and McElroy, 2001）。

　　即便是在臺灣地區旅遊騷擾問題也似乎難以避免，常見各大風景區業者競爭激烈，為了招攬生意，業者常僱請員工走上街頭，站在馬路中攔車攬客，影響交通秩序，有的業者甚至追著旅客跑，或在停車場守株待兔，旅客一下車便被包圍，造成旅客不小的心理壓力，令外來觀光客心生畏懼，嚴重影響旅客安全及旅遊秩序。也屢見假裝好心的不肖業者，攔下外來旅客進店「奉茶」，再百般遊說購買鹿茸、茶葉等產品，旅客如果不善拒絕，很容易花大錢買到假貨，回家後才大呼上當。這種攔路買賣者，俗稱「鏢客」，最早鏢客的名稱是取自當時流行的飆車諧音，形諸文字，用鑣客或鏢客，形容旅客「中鏢」，相當傳神。鏢客的發源地日月潭、溪頭及墾丁等風景區，警方只當成一般消費而未積極介入偵辦，使風景區內鏢客行徑愈見囂張，事實上，台灣的「鏢客」行徑有些已經構成詐欺犯罪。

　　儘管旅遊騷擾事件無處不在，卻很少有國家或地區願意解決旅遊騷擾問題。歸納可能的原因包括：目前除了牙買加外，騷擾不被任何國家視為犯罪行為；第二是騷擾經常屬於主觀的認定，用更積極、主動的手法出售商品，反而被旅客視為騷擾；第三是騷擾雖然令旅客起反感，多數人卻覺得不值得去

報案；第四是蒐集證據困難，因為肇事者出現時間往往非常短暫，短期停留的旅客大多不願負起舉證的責任。

貳、旅遊騷擾的概念

騷擾（harassment）一詞原指邊境重覆發生的小型戰事，雖令人不快，但基本上並非攸關國家存亡的重大威脅。有學者認為，任何使人感到困擾的行為都可以稱之為「騷擾」，騷擾的程度較為極端，一開始的行為也許並不那麼讓人困擾，但只要行為持續，最後常會造成當事人極端痛苦（Kozak, 2007）。騷擾行為雖然並不構成犯罪或實質的傷害。但可能對於個人產生令人厭惡或壓力的不愉快感受或經驗。在觀光旅遊過程中，由於觀光客與觀光區當地居民的語言、文化風俗與角色認知之異質性，導致二者間可能產生衝突或認知差異，使得觀光客產生被騷擾的不愉快感受或經驗。

觀光旅遊品質的好壞，端視供應商和消費者之間的互動程度。旅遊期間受到「款待」或「騷擾」，是完全不同的感受，「款待」指的是旅客受到熱烈的歡迎，衡量的指標包括當地所提供的餐飲、住宿和友善的交流等。騷擾與否取決於個人對外在環境的容忍度，衡量的標準包括對某些事情產生抗拒、煩惱或不安，如果感覺到外在環境的行為或態度，令你覺得不滿、想投訴，就叫作旅遊騷擾（Neumann, 2005）。

要界定旅遊騷擾並不容易，除因國情、文化、風俗習慣等所造成的認知差異外，亦可能會隨著旅客個人特質，當下

感受之不同而對於旅遊騷擾的定義存有歧異。根據巴貝多政府訂定之「微罪法1998-1」（Minor Offense Act, 1998-1），將「騷擾」定義成是：使用不堪的言語、手勢和行動，去煩擾，奚落，虐待和侮辱旅客（Carnegie, 1995）。此外，加勒比海觀光組織（Caribbean Tourism Organization）在其「旅客騷擾及法令」（Visitor Harassment and Legislation）內容，將騷擾（harassment）定義為：有目的的行為，預期它會影響旅客，包括二項因素：（一）可能會困擾旅客；（二）干涉到旅客的隱私、遷徙自由或其他行動。然而，此項法令對騷擾的定義不夠嚴謹，因為仍有太多問題只能籠統的被歸類成「其他行動」（Carnegie, 1995）。

　　而台灣對於旅遊騷擾之問題也有相關規範，根據發展觀光條例第63條，在觀光區內強行向旅客推銷物品、騷擾旅客或影響旅客安全之行為，甚至強行向旅客拍照並收取費用，經風景區管理處會同警方勸導不聽，可處新台幣1萬元以上5萬元以下罰鍰，並得禁止其營業。

　　由於騷擾行為與認知，較屬於個體之心理認知，難以形成具體的衡量標準，容易造成觀光客與旅遊接待者（或當地居民）雙方之各自心證；同時，旅遊騷擾現象往往因觀光目的地之風俗與文化差異，而產生不同之騷擾行為與認知，更加使得旅遊騷擾問題定義上產生模糊；因此，各地區雖已具基本規範，但實務上騷擾行為之蒐證困難，且旅客往往自認倒楣或避免麻煩而沒有訴諸求償或要求改善。但是，受到旅遊騷擾之負面影響，造成觀光收入的損害與影響，可能是難以估計的，目前的文獻與相關調查，對於旅遊騷擾問題之定義與分類等議

題，相當缺乏，為能確保旅遊品質，實有必要透過科學的程序，有系統的將旅遊騷擾的內涵與構面進一步釐清。

參、旅遊騷擾的主要類型

每個人在旅遊期間都可能受到各種不同型態的騷擾，研究顯示，旅客以受到商販的口頭騷擾和性騷擾最普遍。而騷擾客的身分可能是商販、遊艇工作人員、泳灘員工、導遊、計程車司機、乞丐、酒店工作人員、毒販或當地百姓（Kozak, 2007）。根據de Albuquerque和McElroy（2001）於1991年到1994年，總共在巴貝多進行十七次調查，歸納7782名國際旅客曾受到的騷擾類型發現，旅客主要受到五種型態的騷擾。第一種騷擾是，旅客被堅持要求購買東西（商販騷擾）；其次是，男性或女性旅客，被要求進行他（她）不想要的性關係，無論事後是付錢或自由意志使然（性騷擾）；三是以不雅的語言或手勢，讓旅客感到惱火或威脅（辱罵）；四是對旅客的冒犯行動。可以是言語的辱罵、侮辱或暗示，或身體虐待（肢體虐待）；五是毒品有關的犯罪（販賣毒品）。茲就五種主要旅遊騷擾型態詳述如下。

一、流動商販的糾纏

最常見的旅遊騷擾型態是，旅客被流動小販緊跟不放，特別易於發生在沙灘或街上。常見商販推銷的商品或服務包括按摩、頭髮編織、賣飾品、服裝、飲料和水果，他們也會為你配戴販售的串珠項鍊或飾品。

二、性騷擾

基本上，女性旅客比當地女性較易受到當地人的性騷擾。特別是女性獨身旅行，常會引起外人許多揣測，當地男子常藉故向你攀談，或尋求一夜浪漫。根據de Albuquerque和McElroy（2001）調查，7%的美國旅客，以及12%的歐洲旅客有被性騷擾的經驗。性騷擾發生的原因，可能是當地人對性的思維較開放，觀光景點到處可見海灘男孩在泳灘尋求性伴侶，也常在夜店看到當地男性一再要求女性旅客共舞，如果遭到拒絕，當地男性可能因此翻臉，並用惡劣口吻或手示污辱她們。有些女性旅客一開始同意共舞，後來發現他們會向你灌酒，跳舞時會緊貼著你，等到女性旅客想拒絕時，他們則可能糾纏、猥褻你，甚至毆打女性旅客，這時女性旅客只好倉促逃離現場。

當然也有專家指出，男性也易於受到性騷擾，在亞洲國家如中國大陸和泰國，男性特別會受到娼妓的騷擾（Cohen, 2003）。男性旅客隻身一人住進旅館，常見的是房間電話響起，對方傳來女性甜美的聲音：「先生，你寂寞嗎？到你房裡坐坐好嗎？」。男性旅客受到這樣的性騷擾情形相當普遍。

三、當街辱罵

辱罵旅客的騷擾情形，發生在年輕男性之間最普遍。但有時也會出現在中年女性商販身上，她們咒罵旅客，造成旅客的不安情緒。根據de Albuquerque和McElroy（2001）的研究結果，平均12%的美國人、加拿大人和英國人曾有被辱罵的經驗。歐洲人（21%）和加勒比海旅客（19%）被辱罵騷擾的情形更嚴重。

辱罵旅客的情形，通常是小販、乞丐和毒販試圖和你溝通時，所發生的口角衝突。例如有些地區到處都是流浪小孩或乞丐，他們喜歡圍繞著旅客，爭著幫你拿行李提東西，以便索取小費，有時他們也會趁機扒竊旅客的財物，被旅客發現後則追著歹徒跑。根據調查加勒比海旅客受到口頭辱罵騷擾的程度，比美國、加拿大和英國旅客都高，可能是因為他們常會用手指著商品討價還價，當交易談不成時，小販開始採取激烈的反擊或恐嚇，而加勒比海地區旅客，較會以苛刻的話加以反駁，歐美國家的旅客則因為語言隔閡，經常不多作回應（de Albuquerque and McElroy, 2001）。

四、身體受到凌辱

旅客身體受到凌辱的情形相當罕見，根據de Albuquerque和McElroy（2001）的調查，僅2至3%的旅客有此經驗。身體受到凌辱的範圍可以從簡單的攻擊，如推、撞、到更嚴重的毆打，也可能涉及武器。身體受到凌辱，幾乎已經構成犯罪要件，屬於犯罪行為，較不同於上述形式的騷擾。

五、毒販

觀光景點的泳灘及街上也常見到毒販向旅客兜售毒品，尤其是在夜間，一些熱門旅遊餐館和夜店附近，常有旅客受到毒販的騷擾。毒販通常會特別挑選年輕旅客尋問，有時他們推銷的態度極其強硬，執意要客人購買，當客人表示不感興趣時，他們甚至轉而辱罵或攻擊旅客，讓旅客感到相當害怕。

肆、被騷擾旅客的特性

過去許多研究顯示，旅遊騷擾與旅客的社會人口因素有關（Kozak, 2007）。換言之，騷擾經驗與旅客不同的人口變項，包括性別、年齡、收入、種族或國籍、旅遊時間長短、旅遊次數多寡與下榻地點等因素，皆具有顯著的關聯性。

一、性別

一般來說，男性和女性旅客的騷擾經驗，沒有明顯的差異。也就是說，性別並不會造成不同程度的騷擾經驗。不過，男性更可能受到辱罵和毒販的騷擾，而女性則更有可能受到性騷擾和被小販持久糾纏（de Albuquerque, 1999）。

二、年齡

被騷擾的經驗往往隨著旅客年齡增加而減少，例如de Albuquerque and McElroy（2001）的調查，20-29歲的年輕人有73%經歷過騷擾，60歲以上旅客只佔23%。年輕人喜愛冒險，更可能去海灘、逛街、夜間去餐館吃飯和上夜店，將自己暴露在更多騷擾的情境。年紀越大的人較不會碰到騷擾問題，他們只想留在飯店裡休息。

三、收入

收入和騷擾經驗也有關係。收入較高的旅客，常花很多錢向商販購買東西，自己較不會覺得受到騷擾。相反的，收入較低的旅客，通常喜歡到較便宜的地方購物，那些地方將引來更多的騷擾風險。購買力較差的旅客，更有可能只是閒逛而沒有

購買，碰到有人強行推銷東西，令他們覺得備受騷擾。住在高級飯店、或參加豪華團旅遊方式的旅客，自然可以避免這類的騷擾。

四、種族或國籍

根據de Albuquerque and McElroy（2001）的調查，北美人和歐洲人在海灘上受到的騷擾程度沒有顯著的差異；北美人比歐洲人略少受到騷擾，可能是因為他們住在更高檔的飯店，飯店的泳灘設有警衛負責看管，騷擾客較不易出現。加勒比海國家的旅客較不會受到巴貝多當地人的騷擾，主要是因為他們的膚色很相似，小販和毒販常誤認他們是當地人，而不去和他們接觸。相較之下，非裔美國人較易被巴貝多人認定為旅客，被騷擾的程度高於加勒比海旅客。

五、旅遊時間長短

停留時間越長會增加被騷擾的機會。正如同de Albuquerque and McElroy（2001）的調查發現，53%的美國人、加拿大人和歐洲人回答自己經歷了一些騷擾（「很多」和「有點」）。英國旅客經歷的騷擾程度最高（69%）。原因是，英國旅客旅遊時間約兩個星期，美國人和加拿大人平均一週左右，歐洲人則停留一到兩週，因此，旅遊時間越長越有可能被騷擾。

六、旅遊次數多寡

相較於來過多次的旅客，初次來的旅客更易受到當地人的騷擾。來過的旅客更熟悉當地的地理環境和人文規範，他們會

避免再度前往熱門的觀光地區；他們也較能禮貌地迴避小販、計程車司機、乞丐和毒販的騷擾。此外，在加勒比海地區，小販大聲呼喊客人被認為十分正常，但對初次到訪的旅客來說，可能會覺得受到騷擾。也就是說，來過多次的旅客較熟悉本地人的習慣，較不認為這是騷擾行為（Kozak, 2007）。

七、下榻地點

　　旅客住宿的地點，也會影響其騷擾經驗。很多旅客覺得最安全的地方，就是他們所住的飯店。原因是，許多大型酒店都有警衛巡邏，避免客人受到不必要的騷擾。根據de Albuquerque and McElroy（2001）的調查發現，住在東海岸地區的旅客較不可能受到騷擾，因為東海岸地區離觀光市區較偏遠，旅遊設施相當有限，那裡沒有夜店，較少商店、小販，也沒有遊艇出租店。相形之下，南部和西部海岸的飯店附近，有很多沒有牌照的商店，出售各種商品和服務，那裡也有相當多的毒販、乞丐和皮條客，住在那裡的旅客覺得受到騷擾的情形較嚴重。

伍、旅客受騷擾的原因

　　除了旅客的認知與被騷擾的經驗外，必須整合旅遊業者等相關人員的意見與想法，才能找出旅遊騷擾產生的根源。根據加勒比地區262名旅客問卷調查，以及當地業者包括小販、計程車司機、水上運動廠商、編髮辮的、泳灘按摩師等人的訪

談結果，歸納旅客易於受到騷擾的原因（de Albuquerque and McElroy，2001）。

一、旅客的想法

大多數旅客覺得自己之所以受到騷擾，主要是當地人為了圖利，是因為「他們要我們旅客的錢」。其次是為了經濟，因為「外國旅客有很多錢可花用」；另外，有人認為是因為「從事旅遊服務的人收入太低」使然，也有人覺得，騷擾客一廂情願的相信「旅客喜歡這麼被對待」。

至於性騷擾，很多人認為，遊旅期間受到性騷擾可能是文化差異的問題。性騷擾之所以發生，通常是因為女性旅客穿著暴露、行為挑逗，被人誤認為很容易上手。另一種想法是，特別是來自歐美的女性旅客，讓人覺得她們很有錢。

性騷擾問題是最難以控制和起訴的。很多的騷擾客擁有合法的就業機會，他們可能是在沙灘上的救生員、服務員或水上活動的經營者。性騷擾也特別會發生在夜間擠滿人的夜店，在那裡女性旅客很難辨識騷擾客的外型。性騷擾唯一的追索證據就是嫌犯的猥褻行為，然而，被騷擾的旅客無不想盡辦法儘快逃離現場，即使可以找到嫌犯，女性旅客多半避免二度傷害，不願舉報或不想返回旅遊地點接受審理。

二、觀光業者的想法

首先，他們並不認為自己一路緊跟旅客的推銷方式是騷擾行為。做生意時大聲向可能上門的客戶打招呼，並沒有什麼不妥，為了促銷產品和服務，堅持推銷產品的做法無可厚非。這

樣的行銷方式，在加勒比地區屬於文化的一部分。

　　向躺在沙灘或走在街上的旅客推銷商品或活動，不應被視為擾民。不同於歐洲和北美洲國家，在加勒比海地區，街上是可以賣東西的地方，泳灘也是屬於公共空間，商販堅持他們有權在那裡活動或賣東西，躺在沙灘的旅客是他們的商機。商販說，他們還有一家人要養，生活十分困苦。如果政府堅持他們只能在固定的售貨亭作買賣，簡直是剝奪他們賺錢的機會。

　　很少有人能夠理解，旅客其實喜歡在渡假期間能夠有充份的時間，在泳灘放鬆或做日光浴，如果他們想購買紀念品，就必須挪出額外一個上午或下午時間，因此，業者認為自己的促銷手法是在幫助顧客。況且，所有的旅客看起來都非常富裕，為什麼他們不能為自己作點小生意，旅客當然可以負擔得起T-shirt、手工藝品、椰子水或按摩，而這些服務與商品可以更方便而直接提供給旅客。

　　大多數商販都會很有禮貌向旅客說：早安、您的旅遊愉快嗎？然而，當旅客揮手叫你走開，或不向你問好，也不想和你交談，這在加勒比海地區被認為是粗魯行為。商販不滿的說，很多旅客的不回應是相當不禮貌的，只能用種族主義去解釋，無可避免的，較貧窮的黑人社會暗自對相對富裕的白人旅客產生對立。

　　他們強烈反對1995年「流浪行為法」修訂案。認為新政府是屈從於白人旅遊業主的壓力，試圖搶走他們的生計，使守法公民淪為罪犯。他們堅稱自己有權利出售商品和服務，政府不能告訴他們不能在公眾地方賣東西。有人擔心，修正案真正的意圖是想驅離當地商販，以便於白人壟斷旅遊市場。

陸、反騷擾行動

如果旅遊地點存有許多騷擾上的顧慮，當然會讓潛在觀光客望之卻步；不僅影響到觀光地區的店家生意，還關係到外資長期投資的意願，有鑑於觀光業所衍生的騷擾問題與負面情緒，促使國際間許多當地政府不得不正視並積極研擬此種局勢的施政作為。

一、訴諸法律，嚴刑重罰

將騷擾旅客處以加倍罰金或監禁，是直接且能在短時間奏效的辦法之一。1994年巴貝多的執政黨，由於來自飯店業者與旅遊工會的龐大壓力，決定以刑事罪論處層出不窮的騷擾事件。首先，修訂原先「流浪行為法」（Vagrancy Act），新的法案規定：任何人如果沒有合法權限或理由，在街上、公路或公共場所挑釁路人，都屬於犯罪行為。新的法令立刻製造出三項罪名，即妨礙、威脅和騷擾罪，這些行為卻沒有受到明確的界定。觸犯妨礙或騷擾，從原先2.5到5美元提高到1250美元；威脅則處以入監服刑2年至3年，或易科罰金2500美元（Carnegie, 1995）。

實施新法案四年期間，旅客的騷擾現象從65%下降到54%。但新法案卻引起國人強烈的不滿，在野的民主勞工黨透過其領導人和國會議員聯手抵制，抗議此法是侵犯百姓的權利和自由。許多小商販和計程車司機業者擔心，隨時可能誤觸妨礙、騷擾或威脅行為的規定。輿論譁然，「流浪行為法」修訂案在1998年被廢除，以「微罪法1998-1」（Minor Offense Act,

1998-1）取代。（Carnegie, 1995）

　　「微罪法1998-1」處罰對象主要是流浪漢和各類不道德的人，法案內容詳細規定他們的言行、服飾、遊蕩、挑釁、猥褻及騷擾。雖然這項法案不只是專門針對旅客的騷擾問題，但部分條文亦適用於懲處旅客騷擾。（Carnegie, 1995）

　　透過法律處罰騷擾客，的確可以降低部分的騷擾行為，但容易引起民怨，很多窮人可能因此難以維持生計。此外，強行將騷擾以刑事罪行論定，涉及違憲，畢竟騷擾的認定是相當主觀的。值得注意的是，仍有相當多的旅客自認並沒有被騷擾的經驗。騷擾究竟是什麼，在當地人眼裡，只不過是他們企圖賺取生計的方式而已。

二、跨部門合作與協調行動

　　目前國際間警察機關與相關單位對於掃除旅客騷擾的具體作法包括：肯亞政府禁止商販出現在馬林迪鎮（Malindi Town），以免旅客受到私人導遊、流動商販和街頭流浪兒童的騷擾。牙買加政府為解決多年來旅客騷擾的投訴，特別增加便衣警察，加強巡視熱門的觀光景點。1997-98年格林瑞達為解決旅客在里奧斯（Ocho Rios）和蒙特灣（Montego Bay）郵輪的騷擾，一律對騷擾客加倍罰款，並設立夜間專事法庭，以加速處理旅客騷擾的投訴案件。土耳其政府規定，凡騷擾旅客業者，可勒令商店關閉一段時間。國際間以巴貝多政府最重視旅客的騷擾問題，當地政府在一些受歡迎的泳灘上部署督導員和執法人員，強力取締騷擾客；實施提高罰金、監禁等預防措施；同

時，加強巡邏旅客常聚集的酒吧、餐館和夜店等犯罪熱點，並指定地區設置販售亭及攤位，將小販集中管理，並要求他們穿制服（McElroy, 2001）。

三、尊重旅客，公平交易，還給旅客一個自由行動的空間

就經濟的角度，旅客如果處於安全的場所，較能安心購物。街頭攤販的騷擾和糾纏，儼然像隻蒼蠅被困在陷阱中。相信很多旅客和我一樣，可以接受在購物或步行街頭時，當地政府對旅客進行特別的監控與保護，但不希望在酒吧或用餐時還受到嚴密的監督。很多時候我們會抱怨街頭攤販的產品沒有標示價格，旅客在不信任的心態下，試著與商販討價還價，或者選擇離開、不會買任何東西，因而與當地商販產生磨擦。解決的辦法之一是，觀光城市應有更好的城市規劃，例如控管當地的飯店、商店和餐飲業者的數量和大小，避免惡性競爭；要求店家對其商品或服務一律標示合理的價錢，從而減少街頭攤販。建議遊客配合、融入當地文化、飲食、習慣與裝扮，避免被歸類成特異族群等等。

巴貝多的經驗告訴我們，刑事定罪是次要的、短時間內可以降低騷擾事件。為能化解旅客與當地人的衝突，減少旅遊騷擾問題，除了參考旅客的認知與被騷擾的經驗外，必須整合旅遊協會代表、酒店、餐飲業、商家、司機等的合作，以及政府機關與執法人員的意見與想法，才能發現旅遊騷擾滋生的根源，找出既可以滿足當地民眾的生計，又可以兼顧旅遊品質的雙贏對策。

第九章　旅遊犯罪預防與控制策略

　　旅遊犯罪形成原因是多方面的，因而預防和控制旅遊犯罪是一項複雜的、系統的機制，需要政府單位、旅遊企業、旅遊社區、旅遊者等多方面的共同努力方能奏效，本章內容將依政府方面、旅遊業方面、旅遊社區方面、旅遊者方面等分項陳述如後。

壹、政府方面

　　觀光業的發展前提是需要有一個讓人感覺安全的旅遊環境，旅客若遭受犯罪的侵害，不僅是自身安全的問題，同時也威脅當地社區的治安，長遠來看，更將影響整體國家經濟收入。政府預防和控制旅遊犯罪的具體作法包括：

一、制定專門保護旅遊者的旅遊安全法規

　　基於尊重和保障旅遊者人身及財物安全，將侵害旅客的違規或犯罪者處以加倍罰金或監禁，是直接且能在短時間奏效的辦法之一，其嚴格執法的前提便是制定完備的旅遊法規。就旅遊法規的訂定觀點，有人主張直接在刑法中增設旅遊業相關的罪名，例如在刑法中增設「破壞旅遊資源和旅遊設施罪」、「妨礙旅遊管理秩序罪」、「危害旅遊者人身和財產安全罪」等新的罪名，並於規定中比照刑法的量刑標準。另一觀點則建

議制定旅遊基本法，規定旅遊業發展的宗旨、政策，以及旅遊法律關係主體的權利、義務，其次，在旅遊法的規定中採取「若違反……危害嚴重構成犯罪者，負刑事責任」的方式，與刑法相互銜接（龔勝生、熊琳，2002）。如此一來，將能避免刑法條文越來越龐雜，造成適用與遵守上的困難；另一方面，也不致違背刑法的謙抑原則，當其他法律規定不足以控制犯罪的情況下，刑法才是防範犯罪的最後手段。

　　無論採行何種觀點，為實現政府打擊旅遊犯罪問題的決心，必須加強有關法理研究，適度制定旅遊法規，唯有提出具體的懲治條文才能讓執法人員依法行事。此外，旅遊犯罪活動與現象涉及國際旅客的權益，因此制定旅遊政策與法規時必須一併考慮國際公約和規則的相關規定。

二、成立觀光警察隊

　　隨著旅客遭受犯罪侵害的事件不斷被報導，許多以觀光產業為主要經濟收入來源的國家，皆在重要觀光景點派駐專責觀光警察以保護旅客的安全。例如印度，每年大約有三百萬外國旅客到印度觀光，外國旅客在印度被敲詐或遭到攻擊時有所聞，2004年3月，59歲澳洲旅客在新德里機場搭計程車，被計程車司機殺害，導致印度政府決定在首都新德里成立觀光警察大隊，員警駐守在機場、火車站和觀光景點，以幫助外國旅客解決問題，並保護外國旅客免受攤販敲詐、歹徒攻擊或被乞丐騷擾（戴能振，2007）。

　　目前世界各國陸續實施之觀光警政作為包括：美國紐約市因曾遭受恐怖攻擊，故成立反恐局，採取各項安全作為以確

保觀光旅遊安全。紐西蘭則是以任務編組型態,由警察人員針對當地旅遊犯罪發生頻繁的地區,採取各項措施,如運用民眾力量協助、印製防竊盜宣導與觀光安全資料等,以維護觀光客之安全。希臘於全國重要觀光景點派駐專責觀光警察,觀光警察與當地警察在外型與工作任務是明顯有區分的,其主要工作包括協助觀光客問路指引、受理觀光客報案,並可從觀光警察制服上辨認出提供何種語言服務。觀光資源一向是泰國財政命脈,近年來觀光客數量逐年增加,同時也開始面臨犯罪案件與管理上的問題,因此泰國設置一個永久性的觀光警察部門,經立法通過後成為正式編制,其服飾、徽章皆經專家設計,執勤交通工具亦有其特殊的標誌,易於辨識,因此能讓觀光客有耳目一新的感受(戴能振,2007)。

　　近年來國內為配合行政院「觀光客倍增計畫」及各縣市積極推動的「國際級觀光島嶼」施政方針,各地方相繼成立觀光警察隊,結合警政治安與觀光產業的發展方案,因應觀光發展所帶來的治安衝擊。例如臺北縣騎警隊及單車隊、台中縣警察局鐵馬騎警隊、高雄市警察局騎警隊、台東縣警察局觀光警察隊及澎湖縣警察局觀光警察隊等。各地警察局全力積極配合地方政府推動國民旅遊業務,以提昇觀光品質為目標,除了提供基本的觀光、交道、治安等諮詢服務外,並因各地區之特性、財務狀況等因素,發展出具地方特色的觀光警察服務。

　　不論是我國或世界各國觀光警察之勤務與編制雖有不同,整體而言,觀光警察之服務理念均以保護旅客安全,與以客為尊之目標為導向,服務項目主要包括:主動提供觀光旅客旅遊資訊、地圖等服務,負責觀光客的安全、投訴、宣導及犯罪防範等工作。

三、提升執法人員對觀光產業發展的正面態度

就現有的經費與資源來說，警察人員責無旁貸，必須肩負起保護旅客的安全，良好的社會治安才是推動觀光產業發展的原動力。為了提升執法人員對觀光產業發展的正面態度，首先必須瞭解執法人員對觀光產業發展的態度。Glensor and Peak（2004）運用心理測驗的態度量表，測量美國Orlando, Florida, Forth Worth 等觀光城市共 254名員警，詢問他們對於觀光產業的觀感，以便找出觀光地區警察工作的重要指標，作為未來遴選觀光地區駐警人員的參考，研究結果發現：

（一）就警察人員的態度方面，幾乎所有員警95%同意觀光業乃該城市重要的經濟資產，但認為對自己的薪資有所貢獻的比例較低，佔58.6%。

（二）五分之四的警察認為自己在工作時很樂意見到來自各個地方的旅客，只有極少數人（2.4%）覺得非常不樂見。三分之二的警察認為，因為工作時會碰到很多外國來的觀光客，創造了工作上的另一種樂趣。僅10%的人反對這種說法。

（三）72.7%的警察認為自己會挺身幫助旅客，54.1%認為向旅客推薦好玩的景點是他們的職責之一。

（四）儘管警察人員對觀光業多持正面的態度，卻只有22.9%認為警察必須施以特殊的教育訓練以處理觀光客的問題。

（五）進一步分析個人性別、年齡與語言能力，發現男性、能說多國語言、年紀大、年資長的員警，較支持觀光產業。

從以上態度測量結果得知：雖然警察人員並不認為觀光事業對自己的薪水有任何好處，但警察人員視觀光業是當地社區

相當重要的經濟來源，多數警察人員也樂意分擔觀光業發展的部分角色，特別的是，警察人員覺得過去的訓練足以處理觀光客的安全問題，雖然員警覺得相當有意願去配合觀光產業的發展，卻不認為警察應投入更多的時間或金錢，接受有關觀光的教育訓練，這是未來必須克服的問題。

　　不論旅遊地區是否成立專門的觀光警察隊，身為執法人員，不能因為自己轄區成為熱門的觀光景點而坐視犯罪的發生，除能勝任維護社會治安最重要的角色外，警察人員必須抓住良機與旅遊社區建立更好的公共關係。歸納執法人員必需接受的觀光教育專題資訊包括（Glensor and Peak, 2004）：

（一）了解觀光業的經濟價值與影響。

（二）熟悉觀光產業的各個環結。

（三）知道觀光業者專業術語與專有名詞。

（四）了解觀光客的社會心理狀態。

（五）了解國際觀光客的特殊需求及常會碰到的問題。

（六）了解語言隔閡的觀光客常碰到的問題。

（七）知道觀光專業人士是如何看待警察。

（八）了解觀光專業人士希望執法機關提供那些協助。

（九）指導觀光專業者評估觀光設施的安全性。

（十）接受多種語言訓練、禮儀講授及當地文化特色的專業
　　　知識。

四、加強觀光景點的安全防衛措施

　　提昇旅客安全感治本之道，當然在於確實降低外國旅客的被害人數。加強與相關單位的合作與協調，共同攜手打擊犯

罪。降低犯罪率，將犯罪者繩之以法，甚至追回被取走的財物，應該是提升旅客安全感的最好策略。

目前各警察機關的具體的作法包括：美國佛羅里達州Dade County Police Department警察隊為降低旅客被害的機會，組成六十名員警編制的旅客防搶專案小組，加強巡邏旅客易於被害地區，並協助解決旅客的安全問題，經過一段時間評估，發現被害人人數明顯下降。再者，將醒目的租車號碼牌予以更換，改善路標、指示牌，以降低旅客車輛竊盜率。美國紐奧爾良警察局亦成立類似小組以保護當地重要的觀光地區，精選訓練有素的警察人員，專事處理旅客的安全問題。聖托馬斯夜間實施青少年宵禁。牙買加政府則是針對某些旅遊地區設置圍欄，限制旅客必須在度假區域內活動，園區內則由保安人員負責保護旅客的安全，此外，為因應1992年荷蘭旅客在當地被殺害事件，牙買加政府採取更激烈的行動，派遣軍隊加強巡邏觀光犯罪熱點區域。

為降低旅客被害機會，執法機構也必須與相關單位協調、合作，進行提升旅遊安全專案計劃，例如日間在旅客出入的海灘或街道，協助相關單位部署一些著裝制服的旅遊督導員，他們受僱於政府，雖然沒有配裝武器，卻受過嚴格訓練，專門提供旅客及時的資訊和援助，也可當成警察機關的耳目。會同有關單位取締無牌經營的商販，指定地區設置販售亭及攤位，將小販集中管理，並要求他們穿制服；另外，凡騷擾旅客業者，可勒令商店關閉一段時間，以解決流動商販騷擾旅客的安全問題。

五、啟動旅遊緊急救援系統

隨著出國旅遊風氣日漸普及，愈來愈多的人重視旅遊地點的安全問題，旅遊被害者不但會將被害的不平與不滿告訴他人，進而影響他人未來選擇旅遊地點的決定。因此，當旅客被害後，即時提供情緒安撫與實際幫忙也十分重要，成立多年的荷蘭旅客服務處、美國佛羅里達州免費為旅客被害辯護，以及中國四川省巫山的旅遊法庭，都是在於提供旅客被害者服務。非洲的肯亞和南非亦重視旅客的安全問題，旅客被害案件處裡機構隸屬國家最高層級，列為政府優先解決事務，自成立以來減少了許多旅客受害事件。此外，當被害旅客必須返回傷心地作證出庭時，當地司法機關應儘量予以協助並提供必要的經費，以提高旅客配合的意願。

六、蒐集、整理並建立旅遊安全的相關統計與資料

隨著觀光事業的發展，有些國家已開始注意旅遊地區的犯罪記錄，刻意區分旅客與當地居民的被害身份，但恐造成觀光地區不安全的負面形象，大多不願對外公開發佈。為明確指出旅客的被害特徵，自1989年以來，巴貝多皇家警察隊配合觀光業者蒐集旅客犯罪被害資料，詳細記錄被害人的年齡、性別、國籍、被害型態、發生地點、發生時間和總人數，以及嫌犯的人數、使用武器、估計損失價值、何種侵入方式等。利用這些數據不但可以分析每月和各年度的旅遊犯罪統計，也可作為犯罪熱點巡邏措施的參考。

基於安全考量，許多國家政府也會提醒其公民避免到某些危險地區或國家，或呼籲國人倘必須前往應提高警覺。例如

阿爾及利亞、埃及、墨西哥和秘魯因為犯罪問題嚴重，或者像以色列、愛爾蘭北部、阿富汗，被認為是政治局面不穩定的國家，經常被認定是旅遊警示等級很高的國家。

此外，當旅客不幸的犯罪被害事件一旦發生之後，旅遊目的國應迅速成立危機事件處理小組，透過媒體客觀、及時地向公眾發布、通報事件的處理與進展，避免負面的訊息無限擴大。

七、建立打擊旅遊犯罪的國際合作機制

國際旅遊行為往往涉及到旅遊客源國和目的國兩地的空間，為提升跨國打擊旅遊犯罪的能力，必須加強旅遊目的地和客源地之間的相互合作，才能防止國際旅遊犯罪分子逍遙法外，有效制裁旅遊犯罪分子。建立國際合作機制首先必須簽定旅遊犯罪國際公約，確立各國懲治旅遊犯罪的刑事規範，其次是建立打擊旅遊犯罪的區域性合作，加入打擊旅遊犯罪的國際刑警組織（周富廣，2004）。特別是當今國際恐怖犯罪活動日益猖獗，加上旅遊活動國際化，使得跨國人口流動更加頻繁，透過旅遊客源國、目的地等國家的司法互助關係，簽署雙邊引渡條約等作法，均有助於防範和懲罰跨國犯罪、毒品走私、洗錢、非法移民等旅遊犯罪活動。

貳、旅遊業方面

旅遊安全是旅遊活動中最基本的需求，是評量旅遊服務品質的最佳指標，加強旅遊設施的安全管理，提高從業人員的安全防範意識，有助於降低旅客被害風險，長遠看來，亦不失

為降低旅遊企業經營成本的根本策略。旅遊業界的安全防範包括：提供旅客防範資訊、實施旅遊工作人員的安全培訓計畫、落實旅遊安全工作管理、節制誘發犯罪的旅遊項目、完善旅遊被害保險制度等作法。

一、提供旅客防範資訊

　　政策上，旅遊業者必須和當地的刑事司法體系共同提供旅客關於報案與犯罪預防的資訊，並透過生動活潑的旅遊安全手冊廣為宣導，以確保旅客能夠獲得真實的被害風險資訊。雖然，過去也有警察機關試圖透過媒體，促進人們重視旅客安全，卻引來當地人的反彈，認為太過強調旅客被害、可憐的形象，不但有損當地的治安形象，也會讓當地人看起來都像是潛在的犯罪者。事實上，自1995年夏天開始，荷蘭政府分送所有到達阿姆斯特丹機場的旅客乙份安全防衛手冊，教導他們如何作好自我保護以降低在當地的被害風險，一段時間後進行評估，接受這種服務的人，兩倍於未取得這本手冊者，覺得阿姆斯特丹更安全（Hauber and Zandbergen, 1996)。可見，提供這樣的服務不但不會破壞城市治安的形象，反而讓旅客得到更好的保護與感受。

　　旅客防範資訊最好在沒來之前就將資料傳送到他們手中，以便於啟程前作好應有的準備。執行上若有困難，也要在他們到達時，立即主動提供相關資訊。手冊內容應包含：離開房間和車輛時必須鎖上大門和窗戶、攜帶的現金管理、永遠不要讓貴重物品離開你的視線，等等一般旅遊安全常識。如果可能的話，儘可能在旅客常去的地點四處張貼提醒旅客安全的須知與設施。

二、實施旅遊工作人員的安全培訓計畫

旅遊業者有義務想盡辦法告知旅客，採行簡單的防範作為，說明旅遊地點可能遭遇的各種犯罪問題，比較住宿旅館或飯店的侵入竊盜率，選擇安全的環境以降低客人被害風險，隨時公布不安全的旅遊地區，建議旅客配合、融入當地文化、飲食、習慣與裝扮，避免被歸類成特異族群等等。

為此，旅遊從業人員必須具備類似基本的旅遊安全素養，旅遊安全管理者應定期實施旅遊工作人員的安全培訓計畫，將旅遊安全議題列入旅遊專門培訓學校的養成教育課程，以及成為旅遊業者職業訓練的重要講授內容，從而提升從業人員旅遊安全防範意識。此外，飯店的管理者和工作人員、計乘車司機、店家和經常與旅客接觸的有關人員，也是重要的教育宣導對象。

三、落實旅遊安全工作管理

旅遊業者有義務為旅遊者規劃一個安全無虞的旅遊行程，因此有必要實地了解、考察旅遊當地的犯罪狀況，應儘量為旅客選擇安全管理完備之旅遊設施或設備，避免安排旅客到治安不好的旅遊景點。行政管理部門也可以將各地旅遊場所的犯罪發生記錄，作為旅遊企業安全評估的指標，藉以督促各旅遊企業確實執行各項安全防範措施，特別是關於旅客住宿時財物的保管制度、旅客登記制度、旅遊保險制度、飯店工作人員巡查制度、監控系統、警報系統等項目的考核，既可防止機構內部員工發生偷竊、貪污等不法活動，又能有效降低潛在犯罪人成功犯案的機會（趙勝珍，2006）。

四、節制誘發犯罪的旅遊項目

　　浪漫和色情是旅遊業者廣告時訴求的主題，這些印象當然會引發可能的犯罪聯想，不論是飛機、旅館、旅行社，以及和旅行業有關的地方，都會出現這種明示或暗示的性聯想。Uzzell（1984）歸納促銷旅遊的目錄，發現無一不是在販售陽光、沙灘、大海，以及性活動，這種宣傳內容，不但鼓勵旅客去尋求浪漫或與性有關的活動，抑且間接造成旅客對當地居民產生曖昧的性聯想。賭博和性服務一樣，被認為有助於疏解旅客的心情，賭博長期以來一直是觀光區必備的活動項目。

　　旅遊目的地和旅遊服務機構經常成為引誘旅客犯罪的溫床，一些不良的旅遊服務機構在旅行活動過程中，往往為了取得不當利益，利用職務之便，主動或被動地提供旅遊者進行犯罪行為。因此，在預防階段，行政部門應該提醒業者適當的節制廣告手法，避免過度強調與性交易、賭博等游走法律邊緣的服務，從根本消除旅客滋生犯罪的隱患。

五、完善旅遊犯罪被害保險制度

　　觀光業的發展主要靠行銷，也就是向觀光客推銷景點，吸引他們去旅遊，因此幾乎沒有一家旅行業者，樂意告知旅客有關犯罪被害這種不愉快的事情。實際上，到處都有危險性，旅行犯罪被害是無所不在。因此，旅行業者不應一味地隱瞞可能發生的風險。透過旅行平安保險制度，提供旅遊者認知可能的被害風險，讓旅遊者得以自行選擇承擔風險的機會，同時可以減輕被害負面事件可能造成的後果。

　　旅行平安險是為了保障被保險人，於旅行途中可能發生的種種意外傷害事故。一般保險公司所提供的旅遊平安險，主要以身故、殘障或是生病、住院等醫療補助為主。另外，常見旅客碰到旅行文件遺失、行李遺失、班機延誤改降、劫機、食品中毒等情況，亦包含於「旅遊不便保險」保險項目之中。可惜的是，旅遊期間受到犯罪被害所致的財物損失卻不在其列。今後保險業者在規劃各種保險服務時，可考慮參考出租車輛失竊保險，以及旅行期間的居家竊盜保險制度，增設「旅遊犯罪被害平安保險」，一方面可藉此提升旅客的犯罪被害風險認知，一方面亦可回復旅客犯罪被害的損失。

參、旅遊社區方面

一、旅遊當地居民參與預防

　　為解決加勒比海旅遊地區的犯罪與騷擾現象，當地政府無不想盡辦法，對旅客進行特別的監控與保護，例如巴貝多將騷擾旅客處以加倍罰金或監禁、牙買加派遣軍隊保護旅客等激烈的作法，短時間內的確可以立即降低部分的犯罪與騷擾行為，但太過激烈的掃蕩或懲罰，容易引起民怨，也會升高旅客和當地人的衝突情結。雖然觀光產業導致無可避免的犯罪與騷擾問題，根據de Albuquerque and McElroy（2001）的調查發現，旅客密度很高的Aruba（阿魯巴島）及百慕達（Bermuda）並非出現一般犯罪學者所認為的：「渡假地區是犯罪熱門的地點」。阿魯巴島和百慕達的經驗告訴我們，除了加強觀光景點的安全防衛外，必

須整合政府機關、執法人員、旅遊協會代表、飯店、餐飲業、商家、當地居民等各方的意見與想法，才能釐清旅遊犯罪與騷擾滋生的根源，共同找出既可以滿足當地民眾的生計，又可以保護旅客安全，並兼顧到旅遊品質的控制與管理之道。

正如同1998年5月第七屆拉斯維加斯旅遊安全會議（the 7th Las Vegas Tourism Security Conference），Gary Rockwood提出夏威夷當地居民如何與檀香山當局聯手合作，保護Waikiki海灘安全的具體作法（Tarlow, 2000）。de Albuquerque（1999）也認為光靠執法人員無法有效解決旅客的安全問題，長遠之計，必須重視當地人對觀光業的態度，結合社區居民共同參與旅遊犯罪的防範計劃，強化旅遊當地居民的法制教育，讓在地居民了解旅遊安全問題對當地經濟的重要性，進而使當地居民自發性地維護旅遊地區的治安環境。

二、回饋居民合理的旅遊收益

研究發現，社區居民從旅遊業中獲得的就業機會和收益越大，他們對社區旅遊業越持有一種歡迎的態度，否則，對旅遊就容易產生排斥和厭惡，持排斥和厭惡態度的居民會採取不同的方式抵制旅遊業的發展（邱淑蘋，2008a）。澳洲凱因斯一份居民調查也發現，雖然當地人覺得犯罪率升高了，但居民認為觀光所帶給地方的經濟價值多過人身安全的考慮，可見一個人覺得能得到正面的報酬越多，就會更淡化犯罪所帶來的負面影響（Brunt and Hambly, 1999）。

旅遊業的發展所帶來的就業機會和市場商機都應以當地居民為優先對象，旅遊收益必須適切地回饋社區居民，並為社

區居民減免部份稅收、生活環境補助方案、增加地方建設等作
法，均有助於化解旅客與當地人的衝突，減少觀光產業活絡當
地經濟之外，可能衍生貧富差距的問題。

三、提高旅遊社區整合外來文化能力，減少文化衝突

　　根據客戶滿意度理論，一個人感到非常滿意，或非常不滿
意該項產品或服務，將產生兩極化的結果。旅客受到熱情款待
時，會積極的想再回來，相對的，旅客受到騷擾，就不太可能
再重回舊地，受到「款待」或「騷擾」，這兩股力量將會影響
個人未來的旅遊決策。我曾經去過希臘薩摩斯島，島上的人對
待外國人十分友善，被譽為渡假的天堂，我也一直希望有一天
能再度光臨。

　　旅遊騷擾本身隱含著文化差異。亞洲人和歐美旅客不論
是在文化、溝通形式、感情的表達、關係的建立和態度上都有
很大的差異。歐洲人寧願以自己的方式去觀賞、評估商品或服
務，對他們來說，賣方過度的介入，反而讓他們感到厭煩和困
擾，甚至是侵犯到私人隱私。也就是說，某些情況下，有些人
希望你提供某些服務，卻不一定為另一個文化或國家所接受，
旅遊騷擾經常是因為彼此不了解所引起的。

　　旅客受到「款待」或「騷擾」的感覺，也象徵一個國家
或地區旅遊業發展的興盛與否。經營旅遊事業，如同所有的產
業或產品行銷一樣，應該勇於面對客戶的不滿，妥善處理顧客
的投訴，一則可以重新獲得客戶的信心，再者能夠避免惡性循
環，否則基於骨牌效應，失去一個顧客，恐怕流失更多的客
源。為因應當前旅遊業競爭的壓力，旅遊服務機構的經營方

式，必須深入了解旅客多元文化的需求或問題，建立旅客和旅遊業者之間良好的互動關係，口碑相傳，吸引更多的旅客前來旅遊，才能永續發展旅遊國家或地區的觀光事業。

肆、旅遊者方面

預防旅遊犯罪主要的責任還是在於旅遊者本身。從犯罪學的角度，個人若缺乏危機意識與自我防護的措施，則成為犯罪被害者的機會大大增加。Riley（2001）認為如果旅客存有漫不經心、無法全神貫注、疲倦的、困擾等心態，旅遊期間受到犯罪傷害的機會也較高，因此他建議旅客善於計劃行程，事前作好更多的安全防備，掌握更多當地的犯罪資訊，旅程始終保持高度的警覺，豎起耳朵、睜大眼睛去感覺周遭環境可能的威脅，以降低自己可能的受害機會。以下是旅遊者在旅遊期間基本的預防之道：

一、慎選旅遊目的地

旅客在出行前應盡可能詳細了解旅遊目的地的治安狀況，儘量避免前往不安全國家或地區旅遊。可以直接向觀光局獲取特定國家的訊息相關資料，或透過網路了解各國安全警示公告。出發前先取得你正要前往的主要城市臺灣駐外館處的電話號碼，或當你到達某國家時，最好能親自與當地駐外館處聯繫，以得到最新有關安全的訊息。

如果可能的話，旅客應儘量參加旅遊業者所舉辦的行前說明會，以便進一步了解旅遊地點的各種安全問題。旅行事前應先預覽你將行經的路線，使用當地的地圖熟悉主要幹道和地標

建築，以便於建立對你即將到達地點的概念；避免走你不熟悉的路段，或到人煙稀少的地區，通常最安全的路線永遠不會是最短的距離。

二、提高安全意識

　　只要你正準備旅行，就已經升高了你將成為犯罪被害的可能性，如果你能意識到可能的後果，那麼旅行期間採取各種保護措施，對你自己絕對有益無害。一般罪犯不會刻意鎖定某些特定對象，最簡單你能做的就是去降低歹徒可能的獲益。例如儘量配合、融入當地文化、飲食、習慣與裝扮，以免被歸類成特異族群；身上不帶太多現金、攜帶較沒有價值的東西；避免單獨在夜晚留連在娛樂活動場所或貧窮失序的環境；不要盲從參與冒險、刺激、游走法律邊緣的旅遊項目；在旅遊期間應更加小心地保護自己的財物；儘量參加團體、或結伴方式有人相互照料等，均有助於降低旅遊被害。

　　旅客自身應採合理的消費行為，不要貪小便宜參加所謂的採購團。到觀光區旅遊時，對任意搭訕之陌生人推銷產品或服務，應該提高警覺，如果推銷高額或超過平常價格之產品，要先冷靜判斷是否合理。旅遊行程中，應配合領隊、導遊的指示，不要任意行動，且千萬留意旅遊目的國家的法律和行政命令，避免誤蹈法網。

第十章　旅遊安全規劃

　　雖然沒有一次旅行可以保證你一定安全，但事前投入更多旅遊安全計畫，絕對有助於降低你旅行時受到犯罪被害的機率。以下一些簡單的安全預防措施，不管你正要去哪兒或者旅行的目的為何，都有幫助。

　　旅遊安全規劃包括：外觀打扮、保護隱私、旅遊裝備、保持健康、防範器具、緊急代號、行程規劃、住宿安全、交通安全，及娛樂活動等（Rail, 2001），分項說明說後。

壹、外觀打扮

　　你穿什麼、或帶什麼都足以讓你成為容易或者不易被害的目標。

一、安全重於美觀

　　你的穿著和你帶什麼東西也能使你更加容易，或更難迴避突如其來的攻擊事件。如果你關心這裡的建議會破壞你的專業形象，見到你的人也許不會欣賞你的外表，但他們會稱讚你真的很實際。

二、切勿炫耀自己的財富

　　將昂貴珠寶和其他象徵財富的東西通通留在家裡。戴一隻運動休閒手錶，背個帆布袋而不是皮製公事包。炫耀自己的財

富等於是在獎賞嫌犯，也增加你成為危險攻擊的目標。另外，不要用便宜的模仿品取代真品，讓你的東西看起來不怎麼具有吸引力，而不是去騙一個歹徒來搶劫你。

三、穿著舒適的衣服

碰到危險情況時你必須要能迅速移動脫身。因此你最好穿著很容易活動的衣服。最能影響你能否迅速移動的因素就是鞋子。選擇沉穩並且夾持力強的鞋。公務出差女性旅客通常會穿著高跟鞋，建議你在公務往返之間可以穿著平底鞋。

四、錢不露白

不要把現金、信用卡或旅行相關文件放在腰間的霹靂腰包上，那等於是昭告世人你錢財的位置。

皮包的拉鍊方向應向著自己。皮夾應儘可能放在身體前方的口袋裡，同時口袋要扣好，出門前應檢查口袋夠不夠深、有沒有釦子，必要時，可用別針將皮夾或現金固定好。另外，市面上販售有繞肩掛在腋下的貼身袋。

貳、保護隱私

你的名字是很私密的。當你看見你的名字被刊登出來，一定引起你的注意。當你在人聲吵鬧的人群中聽到你的名字，你會轉頭去看誰叫你。當你接到電話對方叫出你的名字時，你會想知道他是誰。任何人只要提到你的名字，會解除你的防衛心。我們經常誤認，只要有人知道我們的名字，特別是我們的名，那他一定是你很熟的親友。

一、保護你的名字

你的名字是你的一部分。就因為如此，你的名字對你比任何事情都重要。因此，你必須像保護你其他有價值的財產一樣，保護它。

二、降低別人可以識別出你的機會

減少別人可以識別出你的各種訊息。為了減少有人知道你的名字和其他個人基本資料，儘可能不外漏有關你自己和你隨身財物的資料。通常尋找你旅行失物只須你的姓氏和電話號碼即可。如果對方沒有硬性要求提供其他資料，那就不必給。

三、將可識別出你的資料分散

用各種方法述明你自己和你的財物訊息。例如，盡量使用郵政信箱而不提供你的家或者公司地址。

四、把可以識別你的資料和鑰匙分開存放

你的鑰匙和鑰匙圈必須和你任何識別資料分開。當你遺失了鑰匙或者被偷了，你當然不希望有人知道你住在那裡。

五、將車輛鑰匙分開存放

將你家或者辦公室鑰匙和車輛鑰匙分開放。如果你的車輛被偷了，而你家或者辦公室鑰匙也放在裡面，竊賊難道不會順便去偷你家或者辦公室嗎？

六、減少信用卡可以識別出你的個人資料

光從你的信用卡只能得知你很少部分的個人資料，通常只有姓和名。

七、識別你的財物資料也要謹慎

如果你的行李丟了，只須要很少的個人資料就可找到，例如姓氏、名字和公司電話號碼，並非你的私人電話。

八、隱藏你的身分證明

用皮套將你的行李和財物標籤蓋住，以防個人資料外露，除非你有意使用而打開它。

參、旅遊裝備

當你準備旅行時，記得東西帶的越少越好。

一、只帶你需要的東西

切勿攜帶過重的袋子、皮箱或行李。你帶的越多，越增加你被襲擊的機會。剛好可以供應歹徒更多好東西，同時也降低你遇到危險時可迅速脫逃的能力。公務出差時，先將你所需的設備、樣品，或者其他材料，在你抵達前行先郵寄過去。

二、少帶你的私人財物

錢包內只留你旅行必要的東西。將有紀念價值或者不能替

代的物品留在家裡。如果你帶著重要的公務文件，記得影印一份放在家裡。如果你被搶劫，別指望搶匪會在離去時留下你想要的。歹徒總是希望在最短的時間完成搶案，並且能夠迅速逃脫。

三、帶小額鈔票

不管你到哪兒旅行，你總是需要用錢。帶錢的方式也會影響你的安全。除了旅行支票外，切勿攜帶大於美金20元現鈔。最好能將錢兌換成小額現鈔，以便於支付精確的款項，節省付錢時間，也避免必須到當地從事兌換作業。

四、攜帶當地貨幣

一旦到達你的旅遊地點，立刻將你的錢兌換成當地貨幣。如果在你出發之前兌換，你很可能只能拿到大面額現鈔，此外，在你的口袋裡放少量當地貨幣支付臨時的花費。

五、隨身帶兩張信用卡

信用卡可隨意支付購物款項、提領現金，也可以打長途電話，但不要帶超過兩張信用卡。為了刷卡時可能產生被拒絕的機會，你最好帶不同公司發行的信用卡。

六、保護帳戶資料

不要帶著你的存款、或提款記錄。如果歹徒發現到你有大量資金往來，會認為你帶著大量現金。

七、擅用旅行支票

根據全球旅遊安全調查報告結果發現，在各種旅行付款工具中，被認為最安全的是旅行支票，然後依序是信用卡、提款卡、個人支票與簽帳卡，而在所有付款工具中，被認為風險最高的則是現金。

旅行支票是最安全的付款工具，即使被偷或遺失也能理賠有保障。

八、攜帶緊急連絡電話

事前記下我國駐外的大使館、領事館、辦事處、代表處或聯絡處，以及航空公司、保險公司、發卡銀行等單位的海外聯絡電話，隨身攜帶，以備不時之需。

肆、保持健康

旅行時應該保持健康最佳狀態，身體健康絕對是你旅行計畫的一部分。如果你生病了，考慮待在家裡，直到你完全恢復健康。生病讓你有消沉的感覺，降低你判斷事物的能力，身體也會顯得很衰弱。如果你是公務出差就顯得格外重要，因為公務出差旅行的壓力容易加重你的病情，讓你更符合歹徒想下手的全部特徵。

一、保持身體健康

不要忽略在日常活動中維持你的健康，保持良好的體能。確保你有足夠的休息，吃得好一些，並且常做些運動。

二、避免喝酒

酒精只會降低你碰到危險時，採取適當行動的能力和知覺。而且，它會干擾你的聽覺，以及安全防衛的能力。在旅行時要限制你飲酒活動。

三、節制用藥

旅行時避免用藥，藥物會讓你感覺遲鈍，你會想睡，或者干擾你的睡眠。

四、勿攜帶不合法的毒品

攜帶不合法毒品將升高你被歹徒攻擊的危險，你還可能被旅遊當地政府逮捕。如果有人威脅你運送不合法毒品，你要考慮求助警察。一旦攻擊你的人知道你有不合法毒品，他也知道你不太可能會去報警，無異將你自己陷入更大的危險。

伍、防範器具

為提升你的旅行安全，建議你攜帶防火求生工具和防身器具。

一、防火求生工具

飯店火災的原因經常是人為縱火，準備一套個人安全或求生工具，讓你避免淪為激情暴力罪犯的受害者。安全 求生工具必須很容易組合，能放在你隨身行李箱，以備你旅行時不時之需。工具應該包括下列項目：

（一）手電筒

一個小手電筒就能照亮罪犯可能潛伏黑暗的地方，它能用來檢查停放車輛的內部，當飯店發生火災時，可以引導你逃離現場。

（二）煙霧警報器

或許你住的飯店或者汽車旅館就有煙霧檢測器，攜帶式煙霧警報器能增加安全係數。

（三）膠帶

膠帶能密封你房間煙霧的入侵，在火災過程中它是真正致命的兇手。

（四）手機

手機能提供立即求助，不管你在街道、公共場所，或者在你飯店房間內，你只要按鍵就能呼救。即使手機漫遊費用昂貴，你都必須確保能隨時使用，手機是旅客必需且便利的安全設備。

二、防身器具

（一）不建議帶致命武器

旅行時阻絕物能幫助你避免成為受害者，阻絕物可以是任何增加身體力量去對抗攻擊。武器是阻絕物的一種，它能引起他人身體的不適、傷害或者甚至死亡，像槍、刀、扁鑽和催淚瓦斯等，武器可能成為歹徒反攻擊你的工具，並不推薦使用。

（二）簡單防身工具

　　建議帶的阻絕物不是武器，而是像一把哨子，能夠簡單發出噪音，裝電池的安全汽笛更好。當歹徒靠近你時，你可以使用它，而且歹徒不能用它來攻擊你。制止強暴的另一種阻絕物，可以考慮隨身攜帶一瓶假的藥丸罐，上面有愛滋病HIV的治療標籤，但如果你正在旅行時，你的行李可能會被搜查時，則不推薦。

陸、緊急代號

　　想出一個代號或一句話，當你遇到危險時可以傳達給你的家人，朋友或者同事。他們一旦收到這個代碼就知道你有了麻煩，可以立即與警察單位聯繫。代碼最好越簡單、越容易記越好，它不太可能在你的正常對話裡出現，且要容易確認。例如，如果你想求助，但不好直接講，你可以說：「豬肉放在冰箱裡」，對方於是問道：「是不是要解凍」？以確認你確實需要幫助並採取行動。一旦對方收到並確認你的緊急代碼，可能的話，勿掛電話、保持電話連線，使用另一支電話通知警察。

柒、行程規劃

　　事前考慮一下旅行路線更符合個人安全。

一、選擇白天到達

　　盡量安排你最後到達終點時間是白天，特別是如果你對旅遊目的不熟悉時。不僅讓你更容易找到飯店或其他地點，你也

會有更充裕的時間選擇更優質的旅館，同時也能讓你更安全。
如果你必須在夜裡到達機場，考慮當晚住在航站飯店或附近，
減少第一天的夜間旅行。白天到達旅遊目的地，對生意往來、
便利性和時差來說，可能產生適應上的問題。不過，如果你重
視旅遊安全，那麼儘可能計劃在白天到達目的。

二、找人一起旅行

　　如果可能的話，尋找同伴一起去旅行。如果你是因為生
意旅行，查明公司內是否有人要去相同的地點，並且協調一同
旅行的時間表。不論什麼時間，能找到一起去的同伴最好，當
然，最好是和一群人一起去旅行。

　　如果你是一個人，建議到背包客棧網站（backpackers.com.
tw）尋找旅遊同伴。

三、給自己更充裕的時間

　　當你計劃每天的行程時，行程之間讓自己有更充裕的時
間，並確保你有足夠時間安全到達當日最後的地點，儘量在黃
昏之前回到你住處或飯店。

四、計劃你的路線

　　旅行期間事先預覽你將行經的路線。使用當地的地圖熟悉
主要幹道和地標建築，以便於建立對你即將到達地點的概念。
避免走你不熟悉的路段，或到人煙稀少的地區。通常最安全的
路線永遠不會是最短的距離。

五、詢問曾去過人的建議

接洽你的公務行程時，順便請對方提供你前往當地的安全路線，也一定要詢問他們哪些是屬於危險的地區，避免前往。

六、知道如何得到幫助

要知道怎樣與當地警察聯繫。如果你有手機，查明怎樣打到本地急難服務機構。

七、了解當地事件

了解可能與你這次旅行有關的當地發生的事件，以便於決定你是否照著計畫走，或因此規劃更好的候補計畫。例如，當地正預報會發生一場大風雪，城裡正要舉辦一場大型的展覽會，你將拜訪的客戶地區正進行罷工活動等。

八、蒐集安全資訊

你可以直接向觀光局獲取相關資料，或透過網路了解相關公告。觀光局旅客服務資料一段時間才會更新。很多國家的情勢瞬息萬變，當你到達某國家時，最好能親自與當地駐外館處聯繫，得到最新有關安全的訊息。出發前先取得你正前往主要城市駐外館處的電話號碼。

捌、住宿安全

以下可以幫助你旅行時選擇安全的住宿地點並提高住宿的安全性。

一、旅館之安全

（一）確定住處以及附近是否安全

不必花時間去要求飯店或者汽車旅館提供他們或附近的安全記錄，他們絕不會據實以報。改向當地警察機關或社區事務部門聯繫。當你詢問關於某地區的安全性時，要採開放性的發問方式。例如在某某飯店及其附近是不是有治安方面的問題？他們只會說「沒有阿！」，你要改問：最近某某飯店正面臨那些犯罪問題？飯店附近有那些地方是危險的？如此一來，你將得到更多有用的訊息。

（二）提前預訂

當你預定房間時是不太可能知道這麼多客房安全措施的細節。訂房中心的人可能沒辦法告訴你這些設施的位置，預訂房間前可要求負責安全的職員和你對話。如果你很滿意旅館的安全設施，那就提前預訂。提前預訂讓你免於到處尋找住處，臨時去找等於把自己放到一個危險的情境。

（三）保護你的名字

預訂房間時，儘量只使用你的姓，如有必要，提供你第一個名字的大寫首字母。不管你實際上是先生還是小姐，一律選用先生作登記。切勿使用女士或小姐。

（四）善用保險箱

投宿旅館需擅用保險箱，除了房間內的保險箱外，為了確保安全，值錢物品應寄放在旅館的主要保險箱內。

（五）掛「請勿打擾」吊牌

寧可讓人以為你在房間休息、睡覺，也不要使用門把上的「請打掃房間」吊牌。

（六）詢問有關運動設施

如果你有運動的習慣，儘量待在飯店的健身俱樂部。即使你喜歡在戶外慢跑，考慮以跑步機或游泳代替。這些是室內活動設施是既安全又方便的選擇。

二、設備之檢查

旅行期間尋找住處時，一旦你對選擇的飯店及周邊的治安狀況覺得還滿意，除了確認該處所還提供那些安全措施保護客人外，最好再次檢查房間門鎖、門栓、窺視孔，以及大廳入口。

（一）門鎖

現代許多旅館普遍以電子式的卡片作為門鎖，當卡片插入門鎖時，裡面的資料會被讀進電腦程式，房門隨即打開。飯店和汽車旅館經常發生門卡遺失的狀況，當客人退房後，沒人能保證電腦卡鎖被重整過。對於現代科技來說，複製很容易做到。建議你要求旅館將你的門卡在電腦上重整一遍，門卡會被嵌入一個新的電子代碼，可以降低歹徒非法侵入的機會。

（二）門栓

確認你房間裝置有門栓。門栓能防止外人方便進入，增加利用工具推開房門的困難度。門栓只有當你待在房間裡時才能發揮它保護的效果，當你離開時，它不能阻止其他人進入你的

房間。門栓的門板和門夾至少有一英寸螺栓才有作用，旅行時可自備活動式螺栓，以防旅館設備不足之用。

（三）窺視孔

打開房門之前，如果有裝置窺視孔，就可以讓你看到房間外邊的狀況，並證實敲門者的身分。

（四）大廳入口

旅館裡的大門及入口廳通常可以直通內部房間的走廊，很多旅館會在門廳多安裝幾個安全門，以方便緊急安全事故逃生。歹徒常趁這個走廊安全門打開時進入房間，也能迅速利用這裡逃跑到外面，因此可要求旅館安全管理部門注意，嚴防罪犯利用這個安全門進出你的房間。

三、房間之選擇

（一）詢問提供給婦女的特別房間，然後選擇另一間

有些飯店專為女性旅客保留某些房間或某些區域。這些房間通常特別會放些香精、肥皂、熨斗和吹風機等設備。令人遺憾的，這無異提供歹徒一種信號，原來住在這些房間或區域的很可能是女性。查明飯店或者汽車旅館是否提供這樣的房間，然後選擇不是要給女性的房間。

（二）要求一個進、出不方便的空間

通常，進出更方便的房間更易於被害。一樓的房間特別符合歹徒的需求，因為便於進入，也便於從門或窗子逃走。避免住在汽車旅館的一樓、以及客房門面向外的房間，這些房間接近停車場，不僅容易進入房間而且非常容易逃跑。

（三）要求出入頻繁的房間

要一個可步行到的房間，靠近電梯或大堂，而不是一個離這些設施很遠的房間。歹徒出沒這裡更容易被看到，相對的，歹徒在這裡犯案的風險也會升高。你的房間必須是其他客人出入頻率高，也容易被看見的，切勿接受旅館安排你住在長廊的末端，或是從門廳裡看不到的房間。

（四）要求特定的樓層

為了安全，可要求位於第七或第八層樓以下的房間。沒有一輛消防車裝備可以延伸到那麼高。

（五）要求毗連的房間

如果和同伴一起旅行，可要求毗連的房間，附近隨時有人可以提供你及時的協助。

玖、交通安全

如果你將抵達機場或火車站，必須事前安排機場或火車站和飯店之間的交通方式。以下是交通安全訣竅，避免在交通路程上讓歹徒有可趁之機。

一、利用飯店的交通工具

最好能利用你將入住飯店所提供的交通工具，自己搭乘大眾運輸系統，停靠到不同地點，被歹徒劫持的機會就越多。

二、了解當地的交通運輸系統

在旅行時使用當地交通運輸系統的危險性經常被忽略。當然，不管你是乘坐計程車、小客車、公共汽車或者租賃小汽車，每一種都有它獨特的危險性。對你將使用的運輸服務了解越多，可以讓你在選擇他們時避免更多犯罪的攻擊。

三、知道交通工具時間表

如果你將飛抵機場，然後轉乘大眾交通系統，例如火車、通聯車、公共汽車或者渡輪，在你離開家之前，就必須查明服務時間表、乘坐費用、是否需要提前買票、那裡可購票等資訊。盡量請你的代理商提前代購。

四、知道怎樣辨識合法的計乘車

如果你將搭乘計程車，要知道怎樣辨識這輛計乘車是否合法、有執照，可以詢問當地的旅館，請他們提供你這方面的訊息。

五、找到你的交通總站

知道在那裡可以找到接駁車站、公車站、計程車站或者租賃汽車櫃台，你就不必像走失了一樣到處徘徊。

六、知道你將到達地名

知道你搭乘的運輸系統是如何稱呼你要去的地方，例如街道名稱、城市或市中心地名，避免讓人覺得你對前往地點很陌生。

七、向有聲譽的公司租車

為了確保你想租的車輛被維護得很好，最好向享有國際聲望的公司租車。一輛功能良好的車輛能夠避免你在旅途中拋錨，降低你在求助無門的路途中被歹徒打劫你的機會。

八、預約一輛簡單、大小適中的車輛

租一輛大小適度的車。小汽車可能動力不足，大車過於醒目，也難操控。例如雪佛蘭或是福特汽車，比凱迪拉克或林肯車較不那麼顯眼。

九、選擇租車的地點

機場的租賃汽車櫃台提供罪犯尋找他們的潛在受害者。如果你旅行時需要租車，但你是初次到這個地方，考慮在機場先搭飯店的接駁車或計程車，然後隔天早晨才在旅館或附近辦理或取車。很多大型租車辦公室設在大型商業中心或飯店附近，在旅館或附近取車，比在機場較少會受到歹徒的注意。

拾、娛樂活動

旅客有很多機會可以觀賞到令人驚嘆的美景與表演，去體驗當地的文化是旅行最開心的一部分。如果你能為你的旅行作好準備，採取適當的安全預防措施，沒理由不去參與當地的活動。

一、查明當地營業時間

如果你計劃去採購、觀光，或遊覽，查明當地商家或旅遊景點營業日期和時間。

二、提前購票

如果你計畫去參加體育競賽、劇院或者當地的嘉年華會，儘量事先購票，這樣能減少你接觸歹徒的機會，歹徒經常出沒在售票處和這些活動入口。此外，如你能預先購票，可以找到更安全的交通工具往返，也能降低你暴露危險情境的機會。

三、保持警覺

旅遊活動期間不要讓自己的行李或隨身皮包離開自己的視線，如果要吃飯或上洗手間，寧可花點錢將行李寄放在服務台。

不要接受陌生人的搭訕。留意任何人，特別是婦女、小孩也要注意。

參加旅遊觀光團體時，保持自己不脫隊，盡可能讓自己維持在看得到領隊、導遊的距離範圍內。

參考書目

Cohen, Erik著；巫寧、馬聰玲、陳立平譯（2007）。旅遊社會學總論。中國，天津市：南開大學。

安輝、付蓉（2005）。影響旅遊者主觀風險認知的因素及對旅遊危機管理的啟示。浙江學報。第1期，頁196-200。

吳必虎、馬曉龍和鄧冰（2005）。面向實施主體的旅遊犯罪危機管理。桂林旅遊高等專科學校學報。第16卷第1期，頁54-58。

吳朝彥、陳怡全和蘇錦霞（2000）。旅遊休閒零糾紛：旅遊休閒的法律智慧。台北市：新自然主義。

李太正等合著（2006）。法學入門。台北市：元照。

周富廣（2004）。旅遊犯罪的預防與控制。樂山師範學院學報。第19卷第11期，頁111-114。

林山田（2008）刑法通論。台北市：著者。

林燦璋、黃家琦（1999）。臺灣犯罪測量、犯罪黑數、治安安全感與社會治安指標之關係。中央警察大學學報，第33期，頁237-268。

邱淑蘋（2002）。犯罪恐懼感初探。警學叢刊。第32卷第5期，頁177-196。

邱淑蘋（2003a）。住宅竊盜被害的影響與支持。警學叢刊，第33卷第6期，頁79-92。

邱淑蘋（2003b）。犯罪被害者報案之決意歷程。警學叢刊。第34卷第2期，頁131-146。

邱淑蘋（2006）。財產犯罪被害者報案行為之研究。中央警察大學犯罪防治所博士論文。

邱淑蘋（2008a）。觀光產業對治安之影響與對策。警學叢刊，第39卷第1期，頁67-84。

邱淑蘋（2008b）。沒有旅遊安全就沒有旅遊業發展。澎湖時報，第2

版，民國97年11月15日。

邱淑蘋（2008c）。旅遊犯罪被害的十大迷思。中央警察大學犯罪防治學報，第9期，頁217-230。

法務部調查局編（1995）。國人赴大陸探親、旅遊問題面面觀。台北縣：共黨問題研究中心。

高仰止（2007）。刑法概要。台北市：五南圖書。

張世鈞（2006）。論旅遊業發展中的犯罪問題及其解決對策。新疆警官高等專科學校學報。第26卷第1期，頁3-6。

張平吾（1996）。被害者學。桃園縣：中央警察大學出版社。

張立生（2004）。近期國外旅遊學研究發展。旅遊學刊。第3期，頁82-88。

黃建軍（2000）。昆明旅遊犯罪研究。旅遊學刊。第15期第3卷，頁59-64。

教育部國語辭典（2007）。台北市：教育部。

許春金（2007）。犯罪學。台北市：三民書局。

趙勝珍（2006）。旅遊安全視域中的犯罪。法制與經濟。第127期，頁64-66。

蔡德輝、楊士隆（2002）。台北市：五南圖書。

鄭向敏（2003）。旅遊安全學。中國，北京市：中國旅遊出版社。

鄭向敏、張進福（2002）。旅遊安全理論與實踐：福建省個案研究。香港：香港教育及社會科學應用研究社。

鄧煌發（1995）。犯罪預防。桃園縣：中央警察大學出版社。

戴能振（2007）。澎湖縣觀光警政服務品質之研究。國立中山大學公共事務管理研究所碩士論文。

羅結珍（2003）。標籤下的理論困惑。北京第二外語學院學報。第113期，頁6-11。

龔勝生、熊琳（2002）。旅遊犯罪學：定義、領域、方法與意義。旅遊學刊。第17卷第2期，頁15-21。

Adams, W. （1986）. Whose lives count? : TV converage of natural disasters. Journal of Communication, 36, 11-122.

Brunt, Paul and Zoe Hambly（1999）. Tourism and crime: a research agenda. Crime Prevention and Community Safety: an International Journal, 1(2), 25-36.

Bryden, John M. （1973）. Tourism and development: a case study of the commonwealth Caribbean. Cambridge: Cambridge University Press.

Carnegie, R. （1995）. Report on visitor harassment and legislation. St. Michael, Barbados: Caribbean Tourism Organization.

Chesney-Lind, Meda and Ian Y. Lind （1986）. Visitors as victims: crimes against tourists in Hawaii. Annals of Tourism Research, 13, 167-191.

Cohen, E.（2003）. Transnational marriage in Thailand: the dynamics of extreme heterogamy. In Sex and Tourism: Journeys of Romance, Love and Lust, G. Bauer and Bauer and B. McKercher, eds., pp. 57-84. New York: Howard Hospitality Press.

De Albuquerque, Klaus. （1981）. Tourism and crime in the Caribbean: some lessons from the United States Virgin Islands. Paper presented at the Third Annual Meeting of the Association of Caribbean Studies, Port-au-Prince, Haiti.

De Albuquerque, Klaus. （1984）. A comparative analysis of violent crime in the Caribbean. Social and Economic Studies, 33(3), 93-142.

De Albuquerque, Klaus. （1996）. Give me a five dollar: the drug menace in the Eastern Caribbean. Caribbean Week, 2(1), 2,4,5.

De Albuquerque, K. （1999）. Sex, beach boys, and female tourists in the Caribbean. Sexuality and Culture, 2, 87-111.

De Albuquerque, Klaus and Jerome L. McElroy（2001）. Tourist harassment: Barbados survey results. Annals of Tourism Research, 28(2), 477-492.

Doxey, G. V. （1976）. A causation theory of visitor-resident irritants : methodology and research inferences. In the Impact of Tourism, pp. 195-198. Salt Lake City: TTRA.

Eijken, A. W. M.（1992）. Criminaliteitsbeeld van Nederland: criminaliteit, onveiligheid. En preventie in de periode 1980-1991. Den Haag: Ministerie van Justitie, Directie Criminaliteitspreventie.

Felson, Marcus and Ronald V. Clarke（1998）. Opportunity makes the thief. Home Office.

Fujii, Edwin T. and James Mak（1979）.The impact of alternative regional development strategies on crime rates: tourism vs. agriculture in Hawaii. Annals of Regional Science, 13(13), 42-56.

Fujii, Edwin T. and James Mak （1980）. Tourism and crime: implications for regional development policy. Regional Studies, 14, 27-36.

Garofalo, James（1983）. Lifestyle and victimization: An update. paper presented at the 32th International course in criminology, Vancouver, British Columbia.

George, Richard （2003）. Tourist's perceptions of safety and security while visiting Cape Town. Tourism Management, 24, 575-585.

Glensor, Ronald W. and Kenneth J. Peak （2004）. Crimes against tourists. Washington, DC : Department of Justice.

Hauber, Albert R. and Anke G. A. Zandbergen （1996）. Foreign visitors as targets of crime in the Netherlands: perceptions and actual victimization over the years 1989, 1990, and 1993. Security Journal, 7, 211-218.

Hindelang, M. J., M. R. Gottfredson and J. Garofalo（1978）. Victims of personal crime: an empirical foundation for a theory of personal victimization. Cambridge, Mass. : Ballinger Publishing Company.

Jud, G. D.（1975）. Tourism and crime in Mexico. Social Sciences Quarterly, 56, 324-330.

Kim, S. and M. Littrell（1999）. Predicting souvenir purchase intentions. Journal of Travel Research, 38, 153-162.

Larsen, Svein, Wibecke Brun and Torvald Ogaard（2008）. What tourists worry about：Construction of a scale measuring tourist worries.

Tourism Management, 15, 1-8.

Kozak, Metin（2007）. Tourist harassment: a marketing perspective. Annals of Tourism Research, 34(2), 384-399.

Marsteller, Burson（1994）. The concerned traveler. London: Author.

Mawby, R. I., P. Brunt and Z. Hambly（1996）. Victimisation on holiday: a British survey. International Review of Victimology, 6, 201-211.

McElroy, Jerome and K. de Albuquerque（1982）. Crime and modernization: the U.S. Virgin Islands experience. Paper presented at the Seventh Annual Conference of the Caribbean Studies Association. Kingston, Jamaica.

McElroy, Jerome（2001）. Tourist harassment: review and survey results. Paper presented at the second Caribbean Conference on Crime and Criminal Justice. U.S.A.：University of the West Indies.

McPheters, Lee R. and William B. Stronge（1974）. Crime as an environmental externality of tourism: Miami, Florica. Land Economics, August, 288-292.

Milman, A. and S. Bach（1999）. The impact of security devices on tourists' perceived safety: The central Florida example. Journal of Hospitality and Tourism Research, 23(4), 371-368.

Murphy, P. E.（1981）. Community attitudes to tourism: a comparative analysis. International Journal of Tourism Management, 2, 189-195.

Neumann, D.（2005）. Hospitality and reciprocity: working tourists in Dominica. Annals of Tourism Research, 32, 407-418.

O'Donnell, Clifford R. and Tony Lydgate（1980）. The relationship to crimes of physical resources. Environment and Behavior, 12(2), 207-230.

Oomens, H. en J. Van Wijngaarden（1992）. Toerisme en onveiligheid. Arnhem: Gouda Quint.

Pearce, P. L.（1982）. The social psychology of tourist behavior. International series in experimental social psychology3. Oxford: Pergamon Press.

Riley, Terry（2001）. Travel can be murder： a business traveler's guide to personal safety. U.S.A., Santa Cruz：Applied Psychology.

Ryan, C. （1993）. Crime, violence, terrorism and tourism: an accidental or intrinsic relationship. Tourism Management, 14(3), 173-183.

Schiebler, S. A. , J. C. Crotts and R. C. Hollinger（1996）. Flordia tourists' vulnerability to crime . In A. Pizam and M Mansfeld (Eds.). Tourism, Crime and International Security Issues, pp. 37-50. Chichester: Wiley.

Sonmez, S. F. and A. R. Graefe（1998）. Influence of terrorism risk on foreign tourism decisions. Annals of Tourism Research, 25(1), 112-144.

Tarlow, P. E.（2000）. Las Vegas Tourism Security Seminar. Tourism Management, 21(2), 205-212.

Tarlow, P. E. and M. Muehsam （1996）. Theoretical aspects of crime as they impact the tourism industry. In A. Pizam and M Mansfeld (Eds.). Tourism, Crime and International Security Issues, pp. 11-22. Chichester: Wiley.

Trumbull, Robert （1980）. Hawaii acts to curb crimes against visitors. New York Times, March 9.

Walmsley, D. James, Rudiger M. Boskovic and John J. Pigram （1983）. Tourism and crime: an Australian perspective. Journal of Leisure Research, 15(2), 136-155.

Wellford, Charles F. （1997）. Victimization rates for domestic travelers. Journal of Criminal Justice, 25(3), 205-210.

Uzzel, David （1984）. An alternative structuralist approach to the psychology of tourism marketing. Annals of Tourism Research, 11(1), 79-99.

附錄一

我國及各國觀光警政推展現況與成效

（資料來源：戴能振（2007），澎湖縣觀光警政服務品質之研究，國立中山大學公共事務管理研究所碩士論文，頁67-92。）

壹、各國推動觀光警政之概況

一、美國紐約市之觀光警政

（一）成立背景

　　紐約市警察局鑑於該市係全美國觀光旅遊中心，且為恐怖組織鎖定進行攻擊的城市之一，該局為加強反恐，確保觀光旅遊安全，除增設反恐局，專責反恐情資蒐集及調查外，另實施反恐專案，整合各相關單位之力量，共同維護該市市民與觀光客之安全。

（二）旅遊安全作為及因應措施

1、強化觀光旅遊景點安全維護

　　　　加強情報分析與增加警力佈署巡守，維護觀光客聚集之重要地標、景點（例如摩天大樓）、車站、機場、橋樑、隧道、地下鐵、教堂等地點之安全。

2、增加警力與安全佈署

 (1) 增加機場及港口之一般及緊急處理事故之警力佈署與安檢。

 (2) 設置生化及放射感應物品處理小組與警犬隊。

 (3) 加強保護載客之渡輪、捷運、客機等運輸工具。

 (4) 與消防單位成立聯合處理危險物品小組。

 (5) 運用COMPSTST策略，加強熱點掃蕩與守望巡邏。

 (6) 反攻擊小組使用便衣巡邏車。

 (7) 實施反恐動員演習。

3、確保大眾運輸與捷運安全

 (1) 與捷運公司緊密合作，以確保各項反恐安全措施之實施。

 (2) 在主要地鐵站增加警力佈署，運用國民兵協助加強巡守各地鐵車站，以及派便衣警察隨車戒護。

 (3) 加強掃蕩無票乘客及其它違規案件，以嚇阻並進而攔截恐怖攻擊。

 (4) 執勤員警配備放射物品偵測器。

 (5) 加強拖吊特定地點之違規停車。

 (6) 在各聯外橋樑、隧道設置檢查站，並隨時變更設置地點。

4、擴大巡邏範圍與機動能力

 (1) 在舉行各類大型活動之場合或特定場所，例如旅館、餐廳、地標及觀光景點現場設置「快速反應處理小組」，進行全面、系統性的搜尋放射性及危害物品。

 (2) 在重要商業區實施24小時的密集巡邏，以及定期提供有關最新的反恐資訊予相關之民間機構與企業組織參考。

(3) 各警察分局長必須擬定緊急應變計畫，俾警察局遭到恐怖攻擊而無法運作時，得以單獨進行指揮及運作。

(4) 緊急事故發生時，得隨時徵召四名校警協助疏散人群及運送警察物資，或擔任緊急事故避難所工作人員。

5、加強情報蒐集與研析

(1) 每日進行情報評估，以彈性決定那些地點必須增強警力保護。

(2) 每日進行情報評估，以決定各國駐紐約機構或人員有無加強保護之必要。

(3) 定期評估各機場安全措施，以防止恐怖分子利用機場設施進行攻擊。

(4) 對停車場業主及工作人員實施訓練，以強化發現可疑物品能力。

(5) 與臨近城市及聯邦機構相關單位密切合作，並交換情資。

二、泰國觀光警政

（一）成立背景

　　泰國是一個島嶼國家，主要靠觀光資源增加該國經濟收入，根據資料統計，泰國觀光客數量逐年大幅增加，觀光產業收入大幅或長，同時，觀光客犯罪與被害問題亦不斷衍生。最初，泰國觀光當局要求皇家泰國警察（The Royal Thai Police）應重視旅客安全，皇家泰國警察於是在犯罪鎮壓部門（Crime Suppression Division）之下成立旅客安全服務中心（Tourist Safety and Convenience Center, TSCC），受理調查投訴案件，並

提供旅客安全及保護，同時皇家泰國警察研擬設置一個永久性的觀光警察部門，負責旅客的安全及福址。政府在1976年11日24日同意此提案，但遭遇經費上的問題。

1990年泰國推展觀光年，內政部負責保護旅客安全及一般服務。皇家泰國警察奉命成立一個正式單位，即皇家泰國警察旅客服務中心（TAC），分佈於較著名觀光景點，受理旅客有關犯罪投訴案件。1992年，政府相當重視該機構，因此成立一個永久性觀光警察機構，依據皇家法令，隸屬內政部皇家泰國警察，在犯罪防制部下設八個直屬部門。由於觀光業快速成長，觀光客在當地旅遊景點大量增加，當局於是將觀光警察組織提升為觀光警察局，依據泰國皇家法令，隸屬內政部皇家泰國警察中央調查局，專事處理旅客抱怨、犯罪與預防等，而其負責範圍也擴大到各觀光勝地，如吉安美、芭達亞、普吉和海耶等地（Pbuket Tourist Police,2006）。

（二）組織架構

皇家泰國警察Royal Thai Police→中央調查局Center Investigation Bureau→觀光警察局Tourist Police Division（下設一至六個分局），泰國觀光警察歷經多年努力，終於立法通過，成為一個專責單位。

（三）職責與功能

泰國觀光警察主要任務為協助、服務並保護泰國及外國觀光客安全及維護治安。泰國觀光警察必須接受雙語訓練及禮儀訓練，瞭解當地文化特色背景，成為一支專責的隊伍，以

解決外國旅客所遭遇的問題。泰國觀光警察的功能和責任分述如下：

1、保護和防止犯罪問題發生在外國觀光客身上。

2、促進並提供泰國及外國觀光客安全與防護。

3、促進泰國觀光業的發展。

4、參與並支持有關當局所推展的各項活動。

（四）組織業務分工

　　泰國旅遊業蓬勃發展，觀光客持續增加，有關安全問題亦不斷發生，因此，觀光警察為了與皇家泰國警察及中央調查局更有效率解決觀光客所遇到的問題，以確保旅客安全並達到觀光警察成立的目的，因此，建立七個勤務單位：

1、犯罪預防、偵查。

2、刑事案件調查。

3、國內安全政策。

4、民眾及旅客服務。

5、社會及群眾關係。

6、行政部門。

7、法令及監督。

（五）特色

　　泰國觀光警察是於立法通過後正式編制成軍，其服裝有別於一般行政警察，經過專家設計，服飾及徽章令觀光旅客耳目一新，容易讓外來旅客辨識，且吸引旅客拍照留念，此亦成為一項觀光景點。泰國觀光警察有專屬交道工具，不論是機車

或巡邏車，皆有其專屬的標誌，易於辨識。在各旅遊景點設立
服務中心，備有旅遊導覽、地圖等相關資訊，並在門口設置明
顯的立體標誌，方便旅客尋找。與觀光當局合作，製作宣導手
冊，列有服務電話、服務中心地址（地圖）、服務項目、注意
事項、宣導法令等，提供旅客安全又安心的旅遊資訊。

三、希臘之觀光警政

（一）成立背景

希臘係一觀光業相當發達的國家，每年前往觀光的旅客更
為該國帶來大筆的外匯，成為希臘經濟的重要支柱。希臘相當
注意保障旅客之安全，因此於全國各重要觀光景點派駐專責觀
光警察。

（二）職責與功能

希臘於全國各都市幾乎都有觀光警察，有些地方之觀光
警察是季節性派駐。觀光警察主要工作包括協助觀光客問路指
引，受理觀光客報案，諸如觀光客被害傷亡、受騙或起爭執，
計程車司機索費過高，用餐價錢不合理，飯店帳單價錢不清楚
等。觀光警察接受過特別的訓練，提供旅客安全與諮詢服務，且
精通多種語言，可以從觀光警察的制服肩章上辨認出其能提供何
種語言服務，觀光警察並提供24小時多國語言緊急服務專線。

（三）特色

觀光警察是希臘警察十分重要的一部分，他們接受特別訓
練以提供旅遊者資訊和協助，協助解決旅遊者和商店間的糾紛

爭執。旅客若發生糾紛可求助於觀光警察，希臘警察多只能說希臘語，而觀光警察則會說各國語言，以方便外國人溝通，他們的語言專長就以各國的國旗為標幟，別在胸前。在雅典若需要觀光警察的服務，可直撥171。

四、澳洲之觀光警政

（一）組織編制

澳大利亞目前在昆士蘭地區設有專責之觀光警察（Queensland's Tourist Oriented Policing Unit），其他地區尚未普遍設置專責「觀光警察」。關於觀光旅遊地區安全維護工作均由各當地警察局負責，或由警察總部犯罪預防組成立專組兼辦。

（二）職責與功能

維護觀光旅遊安全之相關作為，包括每年盛夏時節，雪梨警察會在旅客眾多的主要海灘派遣年輕便衣警察，他們以便服打扮、戴墨鏡以及佩帶制式配槍，以預防盜竊、制止反社會行為發生，以及處理在禁酒區內非法飲酒的現象。此外，該便衣小隊並與穿制服的員警及騎單車巡邏的員警緊密聯繫，共同偵防犯罪活動。

（三）特色

澳大利亞昆士蘭警察總部有印製多種語言的旅遊注意須知，以供民眾及旅客索取，每年並特別印製精美的警察年曆，贈予來訪人士。澳大利亞塔斯馬尼亞州在警察網站上有專門提

供觀光客須知，介紹該州概況與特色，並提供免費緊急電話及警察總部24小時的服務專線，同時提醒旅客應妥善保管貴重物品、叢林漫步注意事項、當地道路及駕車規則、毒品相關法令，以及武器手槍使用規則等。

五、日本之觀光警政

日本警察機關並無特別設置觀光警察機構。警察機關僅為觀光安全協辦單位，惟在觀光業發達地區之地方政府，針對觀光旅遊安全採取相關措施。以下茲以全國性觀光旅遊安全作為與千葉縣政府所採取之夏季觀光安全對策為例：

（一）全國性之觀光安全對策

1、制定觀光基本法

日本1963年施行的觀光基本法，於該法第九條規定，國家為謀求確保觀光旅遊安全，應採取防止觀光旅遊事故的發生，避免觀光相關事業經管者的不當營利行為等必要的施政作為。

2、觀光立國行動計畫

依據「建立適合居住、適合造訪的國家」策略行動計劃，日本於2003年7月31日制定「觀光立國行動計畫」，在於維持、提升、創造日本的觀光魅力，策略中有關旅遊安全部分，以確保旅遊地區社會的治安與秩序為計畫實施重點。

（二）千葉縣的觀光安全對策

千葉縣三面環海，氣候溫暖、夏天的海水浴場與早春的摘花、採草莓活動，並列為縣內代表性的觀光資源，即使近年來

夏季休閒活動多樣化，海水浴場旅客數有下降趨勢，然每年約1億3600萬人次造訪千葉縣的觀光客中，海水浴場旅客人數多達370萬人次，其中以8月份最多。

　　鑑於夏季期間造訪之觀光客數量龐大，自1968年起由千葉縣政府相關部門組成「夏季觀光安全對策本部」作為平台，由副縣長擔任召集人，並於觀光業務主管課（觀光禮俗課）設置事務局，另縣內11個地區亦配合設置「地方夏季觀光安全對策本部」。主要施政作為如下：

　1、海水浴場安全對策

　　　　制定海水浴場等安全指導綱要及海水浴場等安全對策指導綱要指導要領，規定海水浴場開設所需必要設備、管理人員等之基準，依該基準對各海水浴場（74處）實施現況調查。

　2、預防犯罪對策

　　　　對易發生之犯罪類型實施重點警戒，強化少年輔導活動，加強犯罪預防宣導。

六、菲律賓觀光警政

（一）成立背景

　　觀光旅遊部係依據總統命令189號而成立，該命令規定觀光旅遊部必需成立「特別服務局」（現為觀光服務與地區辦事處），該部門職責為「維持安全警力、專責旅客安全及在必要時協助調查牽涉到旅客相關案件」。1987年1月30日，根據行政命令120號，進一步規定觀光局係政府主要部門，負責下列事項：

1、促進、宣傳及發展觀光為主的社經活動，以增加外匯及就業機會。

2、向大眾宣傳觀光業的利益，並且要取得私營及政府經營企業的支持、協助及合作。

3、確保國內外旅客在菲律賓旅遊期間能得到方便及享受。

次年依據執行命令120號、行政命令001號，成立「旅客保安處」職務如下：

1、執行旅客保安及相關事宜之政策。

2、調查牽涉到旅客相關案件及違反觀光旅遊部規定之案件。

3、在觀光地區巡邏及收集情資。

4、與局內其它單位合作對觀光設施實施檢查，執行觀光設施之關閉命令、案件調查及出席案件聽證會。

5、負責與其他執法單位協調，以確保旅客安全。

6、承辦旅客投訴案及其他部內交辦案件。

7、提供保安及隨護服務給來菲律賓參加政府所舉辦會議之外賓。

8、負責向檢察長辦公室控訴涉及旅客相關案件，及代表觀光部出席法院聽證會。

（二）旅客保安處組織架構

旅客保安處（觀光警察）係一個24小時運作，三班制服勤之單位（第1輪值時間是上午7時至下午3時，第2輪值時間是下午3時至下午11時，第3輪值時間是下午11時至上午7時）。

該處處長階級等同於菲律賓警政署警察中校。每一輪值均配有負責人、調查員及幹員。旅客保安處內分成行政、調查與

情報、及行動三組。行政組負責處長的通信及跟其他執法單位的聯絡；調查與情報組負責承辦及分析旅客投訴案，並且負責確認旅客所提供之投訴資科；行動組負責配合承辦人作後續行動，例如嫌犯被逮捕及經投訴人確認，承辦人負責再把全案移請法院審理。

（三）特別法令／許可

1、馬可斯總統簽署普通命令39號（修改1972年9月30日首席命令12號）授權軍事法庭承辦涉及旅客犯罪之案件審理，規定民事法庭必需於逮捕者提出控訴後24小時內處理該案。

2、首席法官達比地於2002年11月14日簽署高院行政傳閱58-2002號，規定迅速處理牽涉到旅客的刑事某件。

（四）旅客保安處的訓練

　　旅客保安處全體成員必須受過下列訓練課程：第一線服務、對虐待兒童案件的監控與調查訓練、運用科學方式採集指紋及刑案現場調查（由日本國際合作組織及菲律賓警政署刑事實驗室執行）、禮節與社會文化、人口走私、情報與保安行動、城市與室內作戰（由菲律賓警政署特勤隊執行）、重要貴賓防護（由總統安全護衛隊執行）、危機管理，及其它有關旅客安全及保安的執法訓練課程等。

七、印度觀光警政

　　印度每年大約有三百萬外國旅客到印度觀光，外國旅客在印度經常被敲詐或遭到攻擊，2004年3月，59歲澳洲旅客〔愛密

麗〕，在新德里機場搭計程車，被計程車司機殺害，導致印度
政府決定成立觀光警察大隊以保護外國旅客。印度於首都新德
里設立觀光警察。觀光警察負責駐守在機場、火車站和觀光景
點，幫助外國旅客解決問題，並保護外國旅客免受攤販敲詐、
歹徒攻擊或被乞丐騷擾。

貳、我國警察機關辦理觀光警政之相關作為

一、台北縣政府警察局

（一）成立背景

　　台北縣騎警隊之成立緣於91年8、9月縣議會第15屆第2次定
期大會，縣議員建議於二重疏洪親水公園組成騎警隊巡邏，以
維護治安及增加景點特色；旋即積極蒐集世界各國騎警相關資
料，並訂定臺北縣政府警察局騎警隊巡邏勤務執行計畫暨遴選
訓練計畫。

（二）騎警隊現況

　　1、人事編組

　　　　騎警隊自92年初籌備以來，訓練完成75名符合資格
　　　之騎警隊員，並進行重新整編後，騎警隊任務編組成員
　　　含正、副隊長共計60名（男警37名、女警23名）：
　　　(1) 第1期計有隊長等13名（男警8名、女警5名）。
　　　(2) 第2期計有副隊長等29名（男警22名、女警7名)。
　　　(3) 第3期計有所長等18名（男警7名、女警11名）。

2、保持訓練

　　騎警隊在固定景點執勤或參加公益活動，不僅執行觀光警察的任務，更有效提升警察優質形象，惟風景區內各地形及公益活動舉辦之地點，因地形、地物及民眾認知的差異，造成執勤上的風險。因此，讓騎警隊員熟悉各種地形騎乘技巧，增加危機處理能力，俾便執勤時遇有突發事故能妥適維護隊員、民眾及馬匹之安全。目前隊員每週共分成7梯次在漢諾威、山海觀、聖喬治馬場，實施2小時保持訓練，以達成「執勤百分之百零意外」的目標。

3、固定執勤

　　騎警隊成立3年多來，原固定在淡水漁人碼頭、八里左岸公園、二重親水公園等3處風景點執勤，並提供民眾拍照、諮詢服務，除了維護景點治安、促進地方觀光產業外，亦有效提升為民服務品質，展現警察局在維護治安方面突破舊思維的創新作為。在為民服務方面，能運用創意巧思形象行銷的新觀念，提升警察優質服務形象，受社會各界肯定與好評，讓騎警隊服務擴及社會大眾，自94年9月3日起在鶯歌陶瓷老街增加第4處假日景點勤務，擴大服務層面。

（三）執行效益

　　騎警隊成立3年多來，其效益如下：

1、促進地方觀光產業

　　淡水漁人碼頭、八里左岸公園及二重親水公園等3處所，在臺北縣政府用心規劃及經營下，現在已儼然成為

國人最喜愛的觀光景點之一，警察局成立騎警隊於上述旅遊景點擔任治安維護工作、及扮演觀光警察的角色，藉以維護景點治安交通，及以公共行銷的理念，由騎警隊提供優質與貼近民意的為民服務措施，以提升整體觀光品質，促使地方觀光產業發展，並為臺北縣觀光產業達到加分的效益。

另外，騎警隊於上述景點執勤，能吸引民眾樂於前往旅遊，許多中南部民眾慕名而來，想一睹騎警隊風采者絡繹不絕，確實帶動地方觀光產業蓬勃發展，對於活絡經濟有其正面且實質之效益。

2、確實維護景點治安

利用馬匹之速度、靈活及在馬背上居高臨下的優勢，在一般交道工具不易執行任務之區域及地形，執行例行巡邏、預防犯罪、交通疏導、急難救助、為民服務與治安維護等工作，減少治安之死角，對治安之維護頗有助益。另對於大型聚眾活動現場秩序之維護，及類似歐美先進國家熱情球迷之臨時暴動滋事事件等亦可結合馬匹體型高大之優勢，發揮鎮懾效果、迅速消弭事故於無形。經93年1至12月份統計，騎警隊執勤地點治安狀況與92年同期比較如下：

(1) 淡水碼頭竊盜案件減少5件。

(2) 八里左岸公園一般刑案減少2件、竊盜案件減少18件。

(3) 二重疏洪親水公園一般刑案減少6件、竊盜案件減少1件。

(4) 92年10月間，執行淡水漁人碼頭巡邏勤務員警接到淡水分局勤務中心通報指稱：沙崙海水浴場有一民眾跳

海輕生，員警利用馬匹適應各種地形之優勢，於第一
時間馳赴現場援救，與駐點救生人員合力從大海中，
將罹患有精神躁鬱症之婦人搶救上岸，成功阻止一件
家庭悲劇之發生。

3、提升為民服務品質

　　騎警隊和藹的態度、熱情的服務，讓接觸的民眾感
受到臺北縣政府對為民服務品質的重視，除了景點治安
維護外，提供民眾照相係騎警隊最重要的任務，在安全
考量許可下，亦可讓小朋友上馬免費試乘體驗，並提供
必要的諮詢服務。為顧及景點民眾導覽之便，並在執勤
地點適當位置，配合當地景觀設置中英文告示牌，介紹
騎警執勤相關訊息及旅客注意事項，在做好為民服務工
作同時，亦要求執勤零意外的高度期望。

4、積極參與公益活動

　　騎警隊成立後各報章媒體競相報導，國人對警察形
象大有改觀，國內公益活動邀請騎警隊參加者不計其
數，限於人員與經費問題，並無法全數參與，惟自成立
以來共參加了70餘場大型公益活動，這些公益活動吸引
民眾的目光，確實達到宣傳的效果。

5、擴大犯罪預防宣導

　　騎警隊公益行銷的優點，乃配合警察局各單位實施
犯罪預防宣導，讓警政單位將新興犯罪手法，迅速且有
效的傳達給一般社會大眾；另外國內幾次重要選舉，如
93年第11屆總統、副總統選舉；93年第6屆立活委員選舉
反賄選宣導誓師大會，法務部及板橋地檢署均邀請警察

局騎警隊擔任活動代言人,藉以吸引人潮,達到宣導防制暴力、賄選介入選舉之目的。另外,94年第27屆警察節慶祝活動暨「全民拼治安——反詐欺、反銷贓」犯罪預防宣導、全民拼治安行動方案——機車加大鎖宣導示範觀摩、二重親水公園「反毒、反詐欺、反家暴」預防犯罪宣導等活動,騎警隊更擔任活動表演主軸,在會場中開放民眾合影留念,不僅拉近警民關係,更彰顯警察局在維護治安方面,突破舊思維的創新作為,展現為民服務的創新積極作為、樹立警察親民新氣象。

6、促進馬術運動發展

　　騎警隊不僅執行觀光警察的任務,更擔負國內馬術運動推展的重要推手,騎馬是對健康相當有助益之運動,且馬術在奧運是正式比賽項目。而以往馬術運動的推廣一直由馬述界的人士孤軍奮鬥,在國內並不普遍;然具有官方色彩的騎警隊成立以來,全國媒體爭相持續報導,受到社會各界一致的肯定與支持,帶動了國內騎馬的熱潮,對整體社會而言是一種健康的象徵。

二、高雄市政府警察局

(一)成立背景

　　高雄市政府警察局為配合市府積極發展觀光推動,推動「健康城市」,「觀光騎警隊」的成立除了可執行各種治安勤務外,亦能帶動地區觀光產業蓬勃發展,強化風景區的觀光氣氛,並吸引觀光人潮,增加高雄市的觀光特色,對於活絡經濟有其正面且實質之效益。

（二）相關計畫擬訂及籌劃

1、成立觀光騎警隊

第一期預計遴選20名，其中男警12人、女警8名，並指定幹部擔任正、副隊長、採任務編組方式執行，並預計擬定「巡邏勤務執行計畫」暨「遴選訓練計畫」逐步推動實施，騎警隊隊部預定設於該局保安大隊之下。

2、騎警隊人員之遴選與培訓

由警察局先行成立騎警隊員遴選小組，對參選人員實施考核面試，內容分別為品德、性格、親切感、儀態、表達能力、特殊專長及外語能力等。獲選人員每人將依規定實施密集訓練72小時（約5週），並取得馬場E級（基礎級）訓練資格，另每週亦持續訓練一次，強化在職教育訓練，保持執勤員警活力，以利勤務順利遂行。

3、騎警服裝與馬飾

為彰顯騎警隊英挺俊拔、雄壯威武之特色，騎警服裝與馬飾將考量高雄人文氣候並針對代表著執法者紀律、配階、權威等來設計，以媲美歐美先進國家騎警隊，展現海洋首都活潑與朝氣之一面。

4、騎警隊勤務地點及時段

初期於該市旗津海岸公園實施，設置告示牌公布於每週六、日及國定假日時段，上午9至11時及下午15至17時、每時段3人、由3匹馬執行例行定點巡邏及騎警馬術表演等，並提供民眾合影拍照。

（三）騎警隊工作項目與績效

1、工作項目

(1) 安全維護

於旗津風景區內執行巡邏勤務，協助指導民眾至指定安全地區活動，並執行停車場車輛之防竊或景點園區內民眾財產安全維護工作。

(2) 為民服務

主動與旅遊民眾接觸並供其拍照留念（含馬匹），及接受民眾詢問、排解糾紛與為民服務等事項。

(3) 預防犯罪

執行巡邏勤務方式，對可疑的人、地、事、物之查察及盤詰，防止各類刑案發生。

(4) 處理事故

處理違反社會秩序維護法事件及刑事等案件。

(5) 維持秩序

執行違反道路交通管理處罰條例及安寧秩序、善良風俗之勸導（阻）、禁（制）止、取締等。

2、績效

提供與民眾拍照留影績效有25,290人次，提供民眾諮詢導引計達1,492件，防溺宣導1,160件，交通秩序維護166件，協助迷童返家1件1人，協助受傷民眾就醫2件2人，初步受理失竊案件1件1人，協助排解民眾糾紛1件2人。參加通行表演等專案活動共計27場。

三、台東縣警察局

（一）成立背景

　　台東縣有湛藍的海水、秀麗的海岸、澎湃的浪花、疊翠的山巒、豐沛的溫泉、雄偉的奇巖，及豐富的史前遺址、多元的族群文化及富饒的農特產品等觀光資源，鑑此，歷任縣長均以打造台東成為「觀光大縣」為施政主軸，配合縣政發展「無煙囪工業」──觀光事業，並積極改變大眾對警察刻板的印象，達到為台東觀光加分的效益。

（二）具體成效

1、建置「觀光警察派出所」網頁

　　　　提供旅遊景點介紹、文化之旅、縣府旅遊網站、天氣預報及交通流暢中心電話等，除提供各派出所相關資訊外，並介紹該縣境內各風景區據點，提供旅客更充實旅遊資訊。

2、規劃景點派出所

　　　　將「警點」柔化為「景點」，完成派出所「公園化」設施，景點派出所共計33個分駐（派出）所。包括：

(1) 瑞豐、瑞源派出所：結合客家文化，建構成優雅、樸實、休閒別墅。

(2) 達仁、金峰分駐所、正興、新化派出所：融入排灣族文化。

(3) 池上檢查哨、初來、鸞山派出所：營造布農族文化色彩。

(4) 樟原派出所：呈現阿美族文化之意象。

(5) 公園化派出所：計有27個分駐（派出）所，包括卑南、初鹿、利嘉、東興、蘭嶼、綠島、池上、錦安、東河、忠孝、泰源、都蘭、太麻里、森永、鹿野、壢坵等所。

3、辦理「觀光警察美語班」。

4、 國際禮儀訓練

邀請台灣觀光大使——延平鄉布農部落牧師伊斯坦達・霍桑安・蘭塢斯小姐辦理觀光警察講習，及外事課於邀請成功商水實習處陳明珠主任辦理國際禮儀訓練，成效甚佳。

5、觀光解說志工培訓

配合縣府旅遊局辦理「觀光旅遊解說志工第一期培訓工作」，結訓同仁實習期滿，經縣府考核合格並授予證書。

6、提供加值服務

94年度迄今提供各項加值服務，諸如加水、打氣、旅遊諮詢、故障排除、贈送觀光導覽圖、交道稽查認證卡、代叫計程車等服務，合計31200件。

7、辦理提高形象活動

期使該縣員警能以整齊的服儀、親切的服務，建立「服務導向型」的新公共服務觀來推展觀光警政工作，藉由「形象標識暨吉祥物」替警察同仁注入清新、活潑、專業的新形象。

四、台中縣警察局

（一）成立背景

為配合縣政府積極推動國民旅遊業務、提升觀光品質、在所轄風景區（如東豐綠色走廊、東勢林場）於熱門時段投入機

動派出所勤務，提供民眾良好休憩環境。此外，配合臺中縣交通旅遊局近來大力推動之兩馬文化季，積極將原臺灣鐵路廢棄之東勢支線、神岡支線籌建為腳踏車專用之「東豐綠園道」及「潭雅神綠園道」，供民眾良好休憩空間，維護休憩品質，配合規劃腳踏車巡邏勤務，投入風景區治安、交通及為民服務工作，提升縣內旅遊品質。

　　台中縣警察局在2004年1月1日針對東豐綠色走廊自行車專用道，正式成立一支「鐵馬騎警隊」。該隊員警共43名、分成2個分隊執勤，由員警頭戴自行車專用帽，穿深藍色制服，騎乘特別設計之自行車，於轄內之自行車專用道巡邏；隊員則由自行車專用道沿線之各派出所員警派任，巡邏時段以週六、日為主，除維護轄線治安外，並兼顧觀光警察之功能（潘志成，2004）

（二）勤務規劃——勤務時間、人員

1、週休二日及國定休假日

(1) 為撙節警力並發揮機動性，每線各區分二個勤務段（東豐綠園道：翁子與石岡段、土牛與東勢段；潭雅神綠園道：潭北與社口段、神岡與大雅段），由沿線所各編組警力5人，組合二所轄區執行跨區巡邏（例翁子、石岡所，巡邏範圍即翁子、石岡所轄區），每日組合二所應視治安、交通狀況、至少擇3個時段，每時段2小時、勤務時間置重點於上午7時至夜間21時，執行跨轄區巡邏、規劃時段以外，視各所轄區狀況自行規劃實施。

(2) 執行本案分駐（派出）所，以每一勤務段為一小隊、由所轄二分駐（派出）所各編組5人（應有巡佐1人），總計10人成立一小隊（由分局協調律定），由巡佐擔任小隊長（或副小隊長），成員由沿線警勤區警員充任，負責勤務執行，每線置分隊長一人，東豐線由東勢分局警備隊巡官以上幹部充任，潭雅神線由豐原分局警備隊巡官以上幹部充任，管轄分局視各所勤務狀況調配支援警力，由分隊長視狀況帶班執行勤務，以落實本項工作，隊長由警察局交通隊副隊長擔任。

2、非假日

由各所依警力多寡，轄區狀況自行規劃實施，惟執行前一日應向分局業務組及勤務中心報告列管，並置重點於上班前（6至8時）乃至下班後（17至19時）民眾休憩時段，對於未規劃勤務時段，各所應將轄區內停留點納入巡邏線，做重點交通秩序整理及安全維護。

（三）勤務執行

1、每時段以員警2人執行為原則，每人配屬腳踏車1部，規劃巡邏路線重點守望計畫，於適當地點設置巡邏箱；巡邏速度應由帶班人員依任務及道路狀況適當調整。停留點應以沿線出入口處、休息區、觀景點及與重要道路交會處為重點，停留時間依治安、交通狀況決定，惟應停留10分鐘以上，遇天候不佳或特殊狀況時，得變更勤務方式改以守望方式實施，惟應向勤務指揮中心報准。

2、巡邏路線採不定線、逆線、順線之變換運用、靈活彈性
　　調整，每一勤務時段應至少繞巡勤務段往返一週；停留
　　點除作重點守望、執行交通秩序整理及為民服務外，與
　　交通要道穿越處停留點，並應於該路口做重點交通指揮
　　疏導，提高見警率並維護通行安全。

3、出勤時應向勤務指揮中心試通無線電，報告「入網」列
　　管，收勤時報告「離網」，經允准始可收勤，每30分鐘
　　應定時報告一次，按計畫路線巡邏，無線電應保持靜聽
　　並密切連絡。

4、發現各類狀況（治安、交通）之處置、通報，依勤務指
　　揮中心作業規範、受理刑事案件報案單一窗口實施要點
　　及道路交通事故處理辦法等規定辦理。

（四）其他規定

1、勤務服裝、交通工具：執行人員著警用服裝，騎乘腳踏
　　車、戴專用帽、手套、鞋（支援勤務人員依警察服制規
　　定辦理）。

2、應動裝備：械彈、無線電、防彈衣（由分局長決定）、
　　指揮棒、警笛、手銬、勤務手冊、手電筒（夜間用）、
　　違反道路交通管理處罰條例舉發通知單等、

3、勤務人員執行期間，應主動與民眾親切招呼，提高民眾
　　對警察腳踏車巡邏的認知，建立互信互動關係，便民眾
　　與警察不致有隔閡及疏離感。

4、執行分局應視轄內治（交）安狀況及地區特性，於沿線
　　重要停留點規劃進駐機動派出所，配合腳踏車巡邏及沿

線派出所機動警力，構成綿密之點、線、面治安交通防護網，以維護休憩品質。

5、執行腳踏車巡邏勤務時，對勤務指揮中心交付之任務應立即處理，並主動請求鄰近組合警力交互支援，適時反應，協調聯繫及報告。

6、各分局對執行本案編組人員，應加強服裝儀容及服務熱忱、執勤態度技巧教育，並熟稔相關法令，以利工作推動。

（五）執行成效

1、告發違規攤販：10件10人。

2、告發違規汽機車：87件、87人。

3、查獲一般竊盜：3件3人。

五、桃園縣政府警察局

（一）成立背景

近年來國內實施週休2日，所帶動國人重視休閒活動之風潮，桃園縣縣內已發展出許多觀光休閒地區，使得假日期間湧入大量人潮及車潮，桃園縣政府警察局為提升縣內治安、交通秩序，發展全方位「社區警政服務」，特成立「觀光服務圈」，由觀光休閒區所在之楊梅分局組圈，分局長任圈長、副分局長任副圈長，一組組長擔任執行長，各組、隊、派出所員警為圈員，並擬訂執行計畫，據以執行轄區觀光活動為民服務工作（王志偉，2004）

（二）執行情形

1、觀光服務中心暨鐵馬騎警隊

桃園縣新屋鄉永安觀光漁港，在縣府、鄉公所積極規劃推展下，增加許多觀光設施，除觀光漁港、魚市中心、跨港彩虹橋外，另有南北堤海岸休閒區、雪森林遊樂區及綠色走廊（自行車專用道）等多項觀光休憩設施，成為該縣內新興且極具潛力之觀光要點，因此轄區楊梅分局特別成立「永安漁港觀光服務中心」，於例假日之8至20時，編排2人（幹部、佐警各一人）駐守服務中心，同時並派2名制服巡守人員成立「鐵馬騎警隊」在港區巡邏，提供各種觀光、交通、治安等諮詢服務，並受理報案之通報處理及各項狀況之掌握、通報、協調工作。該「鐵馬騎警隊」執勤人員係由分局內勤人員遴任，服制配備採用現行警察季節性服制，騎乘自行車、配備自行車專用安全帽、安全護具及槍械等。

2、蓮園觀光服務站

新屋鄉清華村新屋蓮園，毗鄰觀音鄉多處蓮園，已成為北部最大最負盛名之賞蓮、荷觀光農業，每年夏季（6至9月），假日湧入大批旅客，因此桃園縣政府於93年6月26日起至9月26日止為期三個月，每逢週六、日在新屋地區蓮園、花海農業休閒園區、活力健康農場、九斗桑海田園、長祥教育農園等地舉辦「桃園蓮花季」，為促成蓮花季活動順利舉行，楊梅分局特於新屋鄉清華村設置「新屋蓮園觀光服務站」，並規劃綿密的交通疏導及督導勤務，以加強為民服務。

（三）勤務執行

1、設置執行觀光服務中心期間，永安、大坡二派出所將永安觀光漁港各休閒遊憩區規劃為巡守重點，執行疏導交通、防制竊盜等治安事件及加強各項為民服務工作，新屋蓮園由新屋分駐所各班巡邏列入巡守重點。

2、執行期間規劃永安漁港休憩區、港區、觀光魚市、南北堤、雪森林、綠色走廊等巡邏專線（箱）由永安、大坡派出所編排巡邏勤務（汽機車及鐵騎巡邏），維護區內治安及提供服務。

3、巡邏箱設置地點：北岸遊憩區公廁、漁會、熟食區電梯側、雪森林售票處、南岸停車場佈告欄、自行車專道南端涼亭、福興宮等處。

（四）執行成效

1、協助代叫計程車服務：115件145人。

2、車輛損壞協助找修理廠維修：43件56人。

3、協助醫療急難救助：38件38人。

4、協助尋找迷童、25件45人。

5、協助民眾代保管物品：136件147人。

6、協助失物招領：48件48人。

7、各類案件受理：32件32人。

8、其他諮詢服務：324件355人。

六、澎湖縣觀光警政推展現況與成效

（一）成立背景

　　基於觀光旅遊產業為澎湖縣發展之主軸與未來博奕政策之推動，必須先期提升旅遊地區安全環境管理與服務品質，始

能維護觀光旅遊地區良好治安形象及促進觀光旅遊永續經營發展。考量觀光旅遊者對於旅遊地區環境安全之高度敏感性與安全服務之迫切需求性，亟需有效回應民眾對旅遊地區治安需求，避免因觀光旅遊蓬勃發展而衝擊既有良好社會治安環境，必須建立兼具治安維護與旅遊安全之政策規劃與危機管理機制。提供觀光客安全、迅捷、便利之服務需求，促進旅遊安全環境與旅遊安全服務品質、必須整合政府與民間相關資源、建立夥伴關係與策略聯盟。綜上，茲參酌澎湖縣地理、人文、治安、觀光旅遊發展等地區特性需求，訂定「推動觀光警政維護旅遊安全計畫」，全力推展。

（二）施行項目

1、成立「觀光警政研究推動小組」

　　為求「觀光警政」能穩健的推動與永續發展，在推動策略上就必須先取得正確理論基礎之支持並建立政策執行之正當性、合理性及計畫之可行性，爰成立「觀光警政研究推動小組」，由局長擔任召集人、副局長任副召集人、下設綜合計劃組、人力勤務組、資訊文宣組、後勤事務組、外事服務組，依分工項目執行籌備事宜，全力推動辦理。

2、策定「推動觀光警政維護旅遊安全計畫」

(1)　「觀光警政研究推動小組」除蒐集相關文獻與參考國內外發展觀光警政之警政機構之作為，並前往日本參訪、瞭解觀光警政發展的重要性與必要性及其相關作為，基於觀光旅遊為澎湖縣產業發展主軸，並因應推動博奕事業之政策，因此必須提升旅遊地區安全環境

管理與服務品質，始能維護觀光旅遊良好形象及促進觀光旅遊永續經營發展。

(2) 以「觀光問題為導向」的警政服務，研訂「澎湖縣警察局推動觀光警政維護旅遊安全計畫」，充分因應並突顯出觀光地區警政應有的治安作為，並符合地方政府觀光發展之施政目標。

3、成立「旅遊安全服務中心」及「旅遊安全服務（申訴）熱線」

(1) 以任務編組方式，結合現行警察勤務指揮中心110報案功能，並予以擴大並充實功能，在不增加人員、經費下，於縣警察局就現有勤務指揮中心組織編制，成立「旅遊安全服務中心」及「旅遊安全服務（申訴）熱線」之單一窗口功能，形成旅遊安全服務平台，提供觀光客旅遊安全諮詢與申訴服務。

(2) 「旅遊安全服務中心」及「旅遊安全服務（申訴）熱線」負責受（處）處理案件、急難救助、旅遊諮詢、投（申）訴案件轉報及登錄管控事宜；旅遊安全服務熱線以現有之110報案系統為主，結合民眾申訴專線0800-069-110及0800-069-995系統為輔助，強調受理旅遊安全報案流程，並建立轉介處理服務機制。

4、建置「旅遊安全資訊服務網站」

自94年4月中旬起，持續建置「旅遊安全資訊服務網站」，將警政機關組織簡介、最新訊息、旅遊安全須知、治安宣導專區、旅遊安全講座、諮詢補給站等以專頁介紹，提供民眾、觀光客旅遊安全資訊與觀光警政服務訊息。

5、召開「旅遊安全服務會報」

　　　　為建構澎湖縣「旅遊安全整體服務網絡」為目標，整合旅遊相關產業資源，建立「旅遊安全服務夥伴關係與策略聯盟」，首創將「治安會報」與「道安會報」整合，召開以「旅遊安全」為主軸之聯席會報，由縣長親自主持，整合相關部門與資源及建立共識，建構澎湖地區「旅遊安全整體服務網絡」與服務機制，另為提升旅遊服務品質及觀光旅遊形象，保障旅遊安全，激勵重視旅遊安全服務績優之旅遊業者，全面提升旅遊安全與服務品質，特建議縣府實施「旅遊安全服務環境評鑑」。

6、舉辦「觀光警政研究推動小組」計劃作業研習

　　　　為增進「觀光警政與旅遊安全」推動小組之專案規劃能力，並對縣內觀光產業狀況與發展及專案計畫內涵之瞭解，同時溝通觀念、凝聚共識，特於94年1月21日辦理「觀光警政與旅遊安全」推動小組研習。調訓各工作小組編組成員計54名，以講授、分組研討與座談方式，強化內部溝通，俾利推動觀光警政與旅遊安全之政策與計畫執行。

7、「觀光警察隊」招募甄選與編組訓練

(1) 預算爭取：規劃成立「觀光警察隊」，經費概算總計新台幣132萬元整（腳踏車設備費32萬元，執勤人員服裝費、單位衛牌、勤務人員培訓費等100萬元），以專案專款方式於94年度編列縣政預算支應。

(2) 甄選：訂頒「觀光警察隊執勤人員遴選計畫」鼓勵績優員警報名參加遴選，觀光警察成員必須符合特

定之條件（例如品操良好、儀表端正、具高度服務熱忱
等）。執勤人員於94年2月14日辦理甄選完竣，成員計隊
長1名、副隊長1名、小隊長2名、隊員28名、共計32名。

(3) 編制：「觀光警察隊」於保安隊以任務編組方式成
立，隊長、副隊長由保安隊長、副隊長兼任。執勤人
員自各單位招募甄選，以任務編組方式專責觀光警政
工作，並集中保安警察隊統一管理；甄選錄取人員，
俟完成修編程序後，即依個人意願及缺額情形，優先
納編警察局保安隊建制職缺。

(4) 設計特色服制及配備：邀集具美（術）工專長及相關
專業人員，蒐集參考泰國觀光警察、台北縣警察局警
騎隊、台東縣警察局關山分局鐵騎隊與台中縣警察局
鐵馬騎警隊服制及配備，針對觀光警察功能及特色，
設計符合澎湖縣觀光警察之服制、識別標誌、旗幟
等，並考量觀光警察任務功能及特性，購置勤務車輛
及相關配備。除能執行旅遊安全維護任務外，更能使
民眾對觀光警察隊產生鮮明印象，拉近警民距離，展
現勤務特色。

(5) 人員專業訓練：為灌輸員警「觀光警政與旅遊安全」
之理念與凝聚共識，強化專業知能與執勤技巧，俾提
供優質警政服務，爰訂頒澎湖縣警察局「觀光警察隊
執勤人員研習計畫」，於94年3月28日至31日辦理觀
光警察隊執勤人員研習。課程規劃分為「英語專業培
訓」與「專案綜合講習」兩項，自報到完成日起每週
實施訓練4小時；其中，專案綜合講習集中辦理。課

程內容規劃以「基礎概念課程」、「觀光專業知識」、「服務與溝通課程」、「技能與實務課程」等四項為主軸，透過講授、實際操作、研討座談、測驗等方式實施，結訓合格後授證。

8、賡續並擴大推動觀光警政與維護旅遊安全服務工作

於95年4月起規劃擴編觀光警察隊人力，成立觀光警察小隊，以增加執勤區域，提供各項警政服務，考量警力來源及運用，由白沙分局及望安分局就現有單位編制，各遴選20名警力、以任務編組方式，專責執行所轄「觀光警政與維護旅遊安全服務」工作。

9、設置「觀光警察機動服務站」延伸觀光警政服務

(1) 於觀光旅遊景點設置觀光警察服務站，以觀光景點治安、交通問題及旅客需求為出發點，提供各項加值服務。

(2) 觀光警察隊設於觀音亭、中正路商圈、澎管處、馬公分局設於菊島之星，白沙分局設於北海旅客服務中心、跨海大橋北端、吉貝旅客服務中心、望安分局設於望安島潭門港、七美島南滬港，總計全縣規劃設置9個服務站點。

10、整合警政治安與旅遊安全及諮詢服務功能，有效運用警察機關勤務服務據點之普及性及人力資源優勢，推動觀光警政：

(1) 初步由馬公、白沙及望安分局擇重點派出所試辦（馬公分局：啟明所、東衛所、西溪所、沙港所、虎井所及桶盤所；白沙分局：通梁所、吉貝所；望安分局：

東垵所、水垵所及七美所），並以一年為期，視試辦
之成效，全面普及至各分駐（派出）所。

(2) 建置旅遊諮詢標示及設施：

①設計鮮明並具人文特色風貌與融入地方環境之旅遊諮
詢服務站、標示牌及文宣展示櫃等相關設施，供各分
駐（派出）所陳列旅遊文宣品。

②商請縣政府旅遊局、澎管處將現有觀光導覽相關書
冊、光碟、摺頁等旅遊文宣品，定期撥發至各分駐
（派出）所，俾供旅客取用。

③繪製據點所在地區之旅遊與交通資訊圖，提供旅客觀
覽及解說。

④商請旅遊局提供各分駐（派出）所專用電腦乙台，以
建置旅遊導覽網路系統，提供旅客查詢旅遊諮詢。

⑤各分駐（派出）所分別研製具社區相關之地理及人文
特色之網頁資訊，並於旅遊局首頁中提供連結。

⑥改善分駐（派出）所服務環境與盥洗設施、提供旅客
便利乾淨舒適之服務環境，提升服務品質與形象。

⑦定期辦理旅客服務意見調查，藉以了解旅客建議，並
改善缺失。

（三）勤務執行

1、規劃觀光警政服務勤務

(1) 一般勤務規劃派遣

①服務區域每日8至16時以澎湖國家風景區管理處，岐頭
水族館，南（北）海旅客服務中心為重點，16至24時

以觀音亭、第三漁港菊島之星，中正路商圈等處為重
點。後續規劃於奎壁山、隘門沙灘、跨海大橋、通梁
古榕等處，視警力狀況編排人員前往服勤。

②於重點時段18至22時針對中正商圈（含菊島之星、及
觀音亭休閒園區）等觀光景點，規劃步巡、腳踏車巡
邏，以增加與民眾、觀光客接觸機會，更深入了解民
眾需求，並充分提供觀光客相關旅遊安全資訊。

③為提升觀光警察之能見度與機動性，加強規劃市區商
圈及觀光景點住宿、休閒娛樂場所之巡邏、臨檢查察
勤務，以增加民眾及觀光客之安全感，及防制違法與
各類脫序行為之發生。

④設置機動派出所：每週五、六、日，以中型警備車進
駐部署於轄內人潮聚集之馬公市中正路商圈，設置機
動派出所，辦理受理民眾報案、警政諮詢及為民服務
等工作，主動接觸民眾，提供警政服務。

⑤設置觀光警察服務站：各分局於觀光旅遊景點設置觀
光警察服務站，以觀光景點治安、交通問題及旅客需
求為出發點，提供各項加值服務。馬公分局觀光警察
服務站設置於菊島之星，白沙分局設於北海旅客服務
中心、跨海大橋北端、吉貝旅客服務中心，望安分局
設於望安島潭門港、七美島南滬港，總計全縣規劃設
置6個服務站點。

⑥於市區商圈及觀光景點地區超商成立警察服務連絡
站，澎湖縣內超商多位於觀光景點之主要幹道上，明
顯且易辨識，依其便利之特性，以擴張警察服務據

點，並且提供24時服務，這些超商員工由員警任務交付，隨時聯繫並提供警察在治安維護之訊息。

⑦鑑於市區商圈出入人口複雜，且觀光客多為外來人口行蹤不定，一旦犯案或被害，難以掌握相關之犯罪證據，因此規劃設置中正商圈錄影監視系統，以充分發揮嚇阻犯罪、蒐錄跡證之功效，強化觀光地區治安之維護。

⑧強化地區資源整合利用，觀光警察結合觀光地區之社區巡守隊，投入觀光治安維護行列，以促進社區居民之凝聚力及互動，並樂於參與公共事務，提升社區意識，增加社會控制之力量，有效防制觀光地區之犯罪與失序行為之發生。

(2) 配台各項觀光活動，提供延伸服務

除編排例行性勤務外，為有效行銷觀光警政，拓展勤務執行範圍、提供延伸服務，積極配合縣內各項觀光活動，派遣警力駐點服勤，拓展觀光警政服務成效。

2、觀光季文通安全維護

(1) 即時提供交通服務資訊

於澎湖縣警察局全球資訊網頁，提供縣內交通事故統計相關數據、肇事地點、管制路段及各項交通服務資訊，讓民眾、觀光客對縣內交通環境、管制措施能充分瞭解，進而減低肇事案件發生，維護交通安全。

(2) 嚴正交通執法

以輕微違規勸導、重大違規遇案取締為原則。針對輕微交通違規實施勸（宣）導教育，對於轄內觀光景點、風景遊憩區、餐飲營業場所密集路段、聯外幹

道、橋樑等綿密規劃酒測稽查勤務，取締酒後駕車，並持續防制危險駕車、集體競速飆車等執法工作。

(3) 加強交通秩序維護

　　於轄內重要幹道，加強執行交通疏導勤務，並針對各觀光景點，規劃取締大客車（遊覽車）駕駛酒後駕車、行駛中撥打行動電話、超速及未保持行車安全距離等違規行為。

(4) 規劃大型重型機車巡邏服務

　　於每週六、日規劃執行大型重型機車巡邏，適時提供民眾、觀光客道路交通安全服務，並發送澎湖縣觀光導覽圖、交通安全宣導單，深受民眾（旅客）認同與肯定。

3、執行為民服務工作

(1) 觀光警察受理報案服務

　　針對觀光警政設置「旅遊安全服務中心」以及服務（申訴）熱線，提供民眾電話諮詢、意見反應，利用原有警察指揮體系，透過管制、派遣、轉介等作業功能，使旅客迅速獲得滿意處理。

(2) 觀光警察提供旅遊資訊服務

　　觀光警察身著鮮明制服，以自行車為巡邏工具，執勤地點選擇旅客大量造訪之各重要風景區，維護旅客安全為最大宗旨，適時提供問路指引、旅遊諮詢、安全服務宣導等功能。

(3) 觀光警察提供拾得物、遺失物報案及招領服務

　　於各觀光景點設立警察服務駐點，提供旅客之拾得物、遺失物報案及招領等服務，免除旅客因環境陌生投訴無門之困擾，及提供迅速便捷之服務。

(4) 觀光警察提供旅遊安全諮詢服務

　　觀光旅遊產業為澎湖縣發展之主軸，為提供旅遊地區安全環境，維護旅遊良好形象及促進觀光旅遊永續發展，觀光警察利用各項執勤時機，加強旅客各項旅遊人身安全宣導諮詢服務，建構安全服務網路，促進觀光產業之發展。

(5) 觀光警察提供旅遊交通路標引導服務

　　觀光客大多來自外縣市，在參訪的行程中，乘船、租車，各項行的安全、路標引導服務，尤顯重要，除製作旅遊簡介、內容詳細介紹各項景點外，遇有旅客詢問即提供周全的指引服務。

(6) 觀光警察提供法令宣導及諮詢服務

　　為維護觀光地區環境資源，地方政府訂定單行法規予以保護，旅客往往不了解而觸法，因此透過觀光警察於各駐點、中正商圈，提供法令宣導及諮詢服務。

(7) 觀光警察提供受傷（簡要包紮）救護服務

　　澎湖旅遊海上活動甚多，旅客赤腳戲水、潮間帶活動，最易發生受傷情事，對於輕微受傷，觀光警察隊、各駐點服務站、巡邏用自行車上均配備有簡要包紮藥品，適時提供旅客包紮救護服務，以免因一時受傷而影響整日遊興。

(8) 改善分駐（派出）所服務環境

　　提供觀光客盥洗設施之服務結合社區警政與觀光警政之警察服務策略，除設立觀光警察隊服務旅客外，對於各衝要地點之各警察分駐（派出）所，給予改造，

形塑觀光意象，設置旅客服務台、茶水供應服務、旅遊詢諮、觀光客盥洗設施之服務，解決旅客之所需。

(9) 分駐（派出）所設置專用電腦

建置旅遊導覽網路系統，提供旅客查詢之服務及進一步的旅遊訊息，甚至利用網路功能，協助旅客告知家屬旅遊安全平安訊息，使家人更為安心。

(10)旅遊及一般服務提供茶水

觀光警察以提供旅客最基本需求為努力目標，各服務站、分駐（派出）所，均設有提供茶水服務，並由觀光警察隊製作紙杯3萬個，印製行銷圖像，安全須知標語等，提供各分駐（派出）所使用，除了解決旅客飲水服務，更利於警政工作之行銷。

(11)觀光警察提供迷童協尋服務

執勤地點選擇旅客大量造訪之重要風景區，除維護旅客安全外，更提供走失迷童協尋服務，充分關懷旅客的旅遊安全，更期盼旅客能快快樂樂出門，平平安安的回家，留下一個美好的回憶。

(12)觀光警察提供消費糾紛轉介服務

觀光地區之消費糾紛案件乃屬大宗，長期申訴無門，因事涉專業認定之限制，執勤人員居於協助角色，居間協調緩和氣氛為主，並協助轉介各主管機關處置。

(13)執行其他有關旅客服務及一般民眾之急難救助

如不慎溺水、自殺、受傷等之搶救工作，讓旅客及民眾感覺安全及窩心之觀光警政之作為。

（四）實施成效

1、具體服務績效與服務滿意度

 (1) 勤務執行績效

 ①「觀光警察隊」自94年4月成立後，於觀光季4至12月觀光季期間，於全縣各觀光景點視劃執勤3817班次，協尋旅客（迷童）走失38件，提供旅遊安全諮詢8325件，交通諮詢引導1995件，受理民眾報案133件，辦理犯罪預防宣導4413件。95年1至12月計受理拾得物17件，協尋旅客（迷童）16件，排糾解難6件，受傷救護34件，排除危害1件，協尋旅客走失38件，旅遊安全諮詢6792件，交通諮詢引導174件，受理民眾報案14件。

 ②除例行性勤務外，另積極參與配合縣內各項觀光活動，派遣警力駐點延伸服勤，維護觀光客安全與公共秩序，提供安全諮詢服務，總計參與「2005年澎湖海上花火節」、「七美石滬祭」、「泳渡澎湖灣」、「海鱺嘉年華會」、「赤崁丁香祭」等各項觀光季活動計25場次。

 (2) 社會治安與服務滿意度

 依據各項民意調查，澎湖地區之治安滿意度均位居全國第一。

 ①天下雜誌

 2005年7日評比23縣市競爭力，澎湖縣施政滿意度獲評為五星級並獲得光榮感第一、整體進步第二的榮耀；其中治安滿意度也是位居全國最高。

②中時電子報

　　　　2005年11月25日報導澎湖縣為台灣25縣市中之「理想城市」第一名，其口治安滿意度為全國第一。

③內政部

　　　　全民拼治安行動方案民眾治安滿意度調查第1階段（94年3至5月），整體治安滿意度獲91.86分，5項評量指標獲全國第一，第2階段（94年6至8月）整體治安滿意度獲92.76分，6項評量指標皆獲全國第一。

④94年度澎湖縣政府各項施政滿意度調查

　　　　「社會治安」首度超越「環境綠美化」與「觀光發展」，獲致各項縣政施政項目第一名。

2、推動觀光警政之實質意義、價值與貢獻

(1) 建立觀光警政學術理論架構與實務經驗之知識價值

①獲得觀光警政之理論基礎、知識內涵與推動正當性之依據。

②確立觀光警政之使命與任務，提供學術與實務研究參考價值。

(2) 印證推動觀光警政是正確、必要，且具典範價值，是值得肯定與鼓勵。

(3) 建構具有地方警政特色之「觀光警政」

①推動「觀光警政」是創新警察核心價值，並符合時代趨勢。

②創新發展具有地方特色之觀光警政，開創警政服務的新典範。

③提供新的多元警察服務內容，塑造嶄新的警察形象與服務典範。

附錄二
出國常見偷竊、搶奪、詐騙案例手法
及防範之道

（資料來源：中華民國外交部領事事務局全球資訊網站）

壹、亞太地區

一、發生頻率較高之國家或地區

中國大陸、澳門、香港、泰國、印尼、越南、馬來西亞、日本、菲律賓、韓國。

二、常見作案手法

（一）用餐、購票、兌換零錢時，藉機搭訕而偷走隨身行李或皮包。

（二）在巴士內及公共場所，扒手集團故意撞擠，使您分心後再下手偷竊。

（三）將現金或貴重物品置於行李箱內交付託運，事後發現密碼鎖遭破壞，現金或貴重物品遭竊。

（四）機車騎士在人行道強行奪走路人之背包或隨身腰包。

（五）以低價購買名牌物品或中藥，將旅客誘騙至串通好的商家，強迫推銷牟取利益。

（六）購買珠寶等物品，返台後經專家估價發現受騙而要求
退貨，遭賣方以購買時間過久且當事人曾簽字同意不
得退貨為由拒絕。

（七）自稱名流人士，外表體面的歹徒，誘騙未設防旅客喝
下毒藥後，進行洗劫。

（八）詐騙集團以透過友人介紹或登報方式，利誘或僱用國
人前往國外金融機構提領不法現款或轉帳。

（九）詐騙集團以航空公司舉辦旅遊配套促銷活動中幸運大
獎為餌，騙取未設防旅客之領獎手續費。

三、防範之道

（一）將貴重物品及證件分散放置，外出時避免攜帶過多現
金及貴重物品，穿著儘量樸素。

（二）儘量迴避陌生人搭訕，隨身行李應不離身，背包最好
斜背，以防竊賊覬覦。

（三）出國商旅時，應將現金或貴重物品隨身攜帶，以免遭
財務損失。

（四）夜間避免外出，不要喝來路不明的飲料，或購買不知
名的物品及藥物。

（五）購買具價值物品時，宜慎防商家訛詐，切勿任意簽具
不合理條件之同意書，以維護自身權益。

（六）切勿至國外代領來路不明款項或轉帳，以免觸犯當地
法令遭逮捕拘禁。

（七）切勿相信不明來源之中獎訊息或依指示支付款項，並
立即向相關機關查證，以免上當。

貳、歐洲地區

一、發生頻率較高之國家

法國、西班牙、義大利、英國、比利時、荷蘭、捷克、希臘、波蘭。

二、常見作案手法

（一）竊賊故意將冰淇淋、番茄醬或不明粉末倒在旅客身上或行李，假意幫忙，趁機行竊。

（二）搭乘路面交通工具如電車、巴士及火車時，當旅客翻閱旅遊書籍、地圖或確認下車站牌瞬間，最容易遭竊賊下手。機場、車站及火車上扒竊案屢見不鮮，且多為集團作案。

（三）以問路或爭吵方式吸引轉移被害人之注意力，同夥歹徒則伺機下手行竊。

（四）火車即將進站時，故意將一大袋銅板灑落被害人腳邊，趁其彎腰協助撿拾，竊盜集團其他成員即將被害人置於行李架上之行李竊走並隨即下車。

（五）歹徒經常偽裝旅客，利用列車靠站乘客上下車時，趁人不備及車門即將關閉的一剎那行搶，受害人往往在驚嚇之餘，來不及反應。

（六）歹徒利用自行開車之外國旅客路況不熟或減速時，上前敲車窗或攔車趁機搶奪。

（七）歹徒詐稱可以較高的美金匯率兌換當地錢幣，過程中用障眼法以少換多，或夾帶偽鈔、廢幣。另有假警察藉故檢查旅客身上的鈔票，而迅速將真鈔換成假鈔。

（八）歹徒偽裝成警察並稱被害人持有偽鈔或偽造證件，要
求拿出皮夾內之鈔票及證件供其查驗，等被害人取出
皮夾即下手行搶。

三、防範之道

（一）如遇假警察搜身或檢查行李，可請對方出示相關證
件，情況危急時可向路人求救。

（二）隨時隨地注意身上的貴重物品，避免與陌生人接觸，
即便一時離開座位時，如上洗手間、在自助餐廳用餐
取菜、或在教堂及博物館等場所參觀，應將貴重物品
或皮包帶在身上，以防萬一。

（三）應於機場或銀行等可靠場所兌換當地錢幣，如遇多人上
前強迫推銷或乞討，應立刻大喊或驚叫，以嚇退對方。

（四）搭乘地鐵或火車時應謹慎提防扒手或歹徒趁機行搶，
二人以上同行宜輪流休息，相互照應，避免與陌生人
搭訕，隨時注意可疑人士。

（五）開車自助旅遊，應隨時注意車門是否上鎖，如遇有不
明人士或人煙稀少之處，如高速公路休息站、郊外偏
僻地區，應小心警覺，切勿任意開窗或下車。

參、美洲地區

一、發生頻率較高之國家

墨西哥、宏都拉斯、阿根廷、巴拉圭、巴西、瓜地馬拉及
多明尼加。

二、常見作案手法

（一）歹徒常潛伏於機場免稅店或百貨公司等人潮擁擠地方，趁旅客未防備趁機偷走皮夾或錢包。

（二）旅客開車在人行道旁停留或等待紅綠燈時，歹徒藉機強開車門行搶或敲破車窗奪走皮包、行李。

（三）埋伏於銀行外或提款機旁的歹徒等待旅客提款後行搶。

（四）機場常有詐騙集團人士出沒，行騙手法為集團中一人藉故向被害人詢問問題，分散其注意力，其餘人則藉機將被害人行李偷走。

三、防範之道

（一）無論出入任何場所皆應謹慎保管錢財及貴重物品，如有陌生人接近時更應特別小心防範。

（二）行李及隨身物品應置放於目光可及的地方，以避免歹徒有機可趁。

（三）遇上歹徒搶劫或恐嚇，應以自身生命安全為優先考量，避免與歹徒搏鬥或抵抗，以維護自身安全。

（四）出入機場時應留心隨身行李，避免落單；倘遇人問話時，可答稱對當地不熟，並儘速離開現場，必要時向機場員警尋求協助。

肆、非洲地區

一、發生頻率較高之國家

南非、奈及利亞。

二、常見作案手法

（一）竊取受害人之電子郵件資料，趁其出國期間，發電郵
　　　向其親友謊稱，因在國外不慎遺失證件財物，無法支
　　　付食宿費用，要求儘速匯款，否則可能遭到旅館方面
　　　不利之對待，以騙取財物。

（二）約翰尼斯堡地區火力強大的歹徒搶劫路人及遊覽車，
　　　甚至波及餐廳、大賣場及旅館住所等，作案手法也越
　　　來越兇殘，搶劫殺人案件時有所聞。

（三）旅客搭機抵達機場返家途中，遭歹徒持槍跟蹤攔截搶
　　　劫，或發生遭假警察臨檢而被搶劫之情形。

三、防範之道

（一）國人旅外時，親友與其聯繫不易，適為詐騙集團利用
　　　之空隙，倘遇有親人以電子郵件請求匯款，應保持冷
　　　靜，耐心多方查證，以免上當受害。

（二）外出時穿著樸素、少帶現金，避免單獨行動，迴避治
　　　安不良的地區，在室內也必須鎖緊門窗，並隨時備有
　　　緊急求助的電話號碼，如不幸遭搶，謹守保護身體安
　　　全為原則，勿強與歹徒抵抗。

伍、不幸遭偷、搶、騙的處理方式

一、護照、機票及其他證件遭竊或遺失，請立即向當地警察單
　　位報案並取得報案證明，因為這是唯一證明您是合法入境

的文件，並可供作向保險公司申請理賠及辦理補發機票、護照及他國簽證等用途，報案後再向我駐外館處申請補發護照或入國證明書。

二、旅行支票、信用卡或提款卡遺失或遭竊時，應立即向所屬銀行或發卡公司申報作廢、止付並立刻向警方報案，以防被盜領。

三、立即與我駐外館處聯繫。我駐外館處均有24小時急難救助電話，駐外人員會盡全力提供您必要的協助。

四、如果您一時無法與駐外館處取得聯繫，可與「外交部緊急聯絡中心」聯絡，有專人值班服務，電話為0800－085-095。另有可以自國外直撥的「旅外國人急難救助全球免付費專線電話」800-0885-0885，可從22個國家或地區免費撥打。撥打方式如下：

日本先撥001再撥010-800-0885-0885，或撥0033再撥010-800-0885-0885。

澳洲先撥0011再撥800-0885-0885。

以色列先撥014再撥800-0885-0885。

美國、加拿大先撥011再撥800-0885-0885。

南韓、香港、新加坡、泰國先撥001再撥800-0885-0885。

英國、法國、德國、瑞士、荷蘭、瑞典、比利時、義大利、阿根廷、紐西蘭、馬來西亞、菲律賓、澳門先撥00再撥800- 0885-0885

附錄三

外交部發布國外旅遊警示參考資訊指導原則

（資料來源：中華民國外交部領事事務局全球資訊網站）

一、外交部為利出國考察、研習、推廣商務、求學及旅遊等國人，掌握目的地之警示資訊，特訂定本原則。

二、國外旅遊警示之認定參考情況：

（一）國外旅遊一般警示之認定參考情況如下：

警示等級顏色（程度）	警示意涵	警示等級參考情況
黃色警示（低）	提醒注意	如：政局不穩、治安不佳、搶劫、偷竊頻傳、罷工、恐怖份子輕度威脅區域、突發性之缺糧、乾旱、缺水、缺電、交通或通訊不便、衛生條件顯著惡化等，可能影響人身健康、安全與旅遊便利者。
橙色警示（中）	建議暫緩前往	發生政變、政局極度不穩、暴力武裝區域持續擴大者、搶劫、偷竊或槍殺事件持續增加者、難（飢）民人數持續增加者、示威遊行頻繁、可靠資訊顯示恐怖份子指定行動區域、突發重大天災事件等，足以影響人身安全與旅遊便利者。
紅色警示（高）	不宜前往	嚴重暴動、進入戰爭或內戰狀態、已爆發戰爭內戰者、旅遊國已宣布採行國土安全措施及其他各國已進行撤僑行動者、核子事故、工業事故、恐怖份子活動區域或恐怖份子嚴重威脅事件等，嚴重影響人身安全與旅遊便利者。

（二）當表列警示等級參考情況已改變或不存在時，得隨時
　　　變更或解除之。

（三）國外旅遊疫情警示之認定參考情況，請參考行政院衛
　　　生署發布之資訊。

三、國外旅遊一般警示發布時機及方式：

（一）國外旅遊一般警示之發布時機及方式如下：

警示等級	發布時機	發布方式
黃色警示	每月或視情況隨時更新	由外交部直接刊登於領事事務局資訊網或以其他方式通知大眾。
橙色警示	情況確認後立即發布	由外交部發布新聞背景參考資料或新聞稿，倘屬跨部會情況，則於聯繫相關部會後發布新聞；並刊登於領事事務局資訊網或以其他方式通知大眾。
紅色警示	情況確認後立即發布	由外交部發布新聞背景參考資料或新聞稿，倘屬跨部會情況，則於聯繫相關部會後發布新聞；並刊登於領事事務局資訊網或以其他方式通知大眾。必要時得立即召開聯合記者會公布國家整體因應措施及協助方式。

（二）國外旅遊疫情警示之發布時機與方式，請參考行政院
　　　衛生署發布之資訊。

四、本原則所公布之國外旅遊警示，不受政治或經貿考量之影響。

國家圖書館出版品預行編目

旅遊安全學：旅遊犯罪與被害預防 / 邱淑蘋著
. -- 一版. -- 臺北市：秀威資訊科技,
2009.04
　　面；　公分. --(社會科學類；PF0037)
BOD版
參考書目:面
ISBN 978-986-221-208-0(平裝)

1. 旅遊安全　2.犯罪防制

992　　　　　　　　　　　　　　98005238

社會科學類　　PF0037

旅遊安全學──旅遊犯罪與被害預防

作　　　　者 / 邱淑蘋
發　行　人 / 宋政坤
執 行 編 輯 / 林世玲
圖 文 排 版 / 郭雅雯
封 面 設 計 / 蕭玉蘋
數 位 轉 譯 / 徐真玉　沈裕閔
圖 書 銷 售 / 林怡君
法 律 顧 問 / 毛國樑　律師
出 版 印 製 / 秀威資訊科技股份有限公司
　　　　　　台北市內湖區瑞光路583巷25號1樓
　　　　　　電話：02-2657-9211　傳真：02-2657-9106
　　　　　　E-mail：service@showwe.com.tw
經　　銷　　商 / 紅螞蟻圖書有限公司
　　　　　　台北市內湖區舊宗路二段121巷28、32號4樓
　　　　　　電話：02-2795-3656　傳真：02-2795-4100
　　　　　　http://www.e-redant.com

2009 年 4 月　BOD 一版
定價：270元

讀　者　回　函　卡

感謝您購買本書,為提升服務品質,煩請填寫以下問卷,收到您的寶貴意見後,我們會仔細收藏記錄並回贈紀念品,謝謝!

1.您購買的書名:＿＿＿＿＿＿＿＿＿＿＿＿＿＿＿＿＿

2.您從何得知本書的消息?

　　□網路書店　□部落格　□資料庫搜尋　□書訊　□電子報　□書店

　　□平面媒體　□ 朋友推薦　□網站推薦 □其他＿＿＿＿＿＿

3.您對本書的評價:(請填代號　1.非常滿意 2.滿意 3.尚可 4.再改進)

　　封面設計＿＿ 版面編排＿＿　 內容＿＿　 文/譯筆＿＿　 價格＿＿

4.讀完書後您覺得:

　　□很有收獲　□有收獲　□收獲不多　□沒收獲

5.您會推薦本書給朋友嗎?

　　□會　□不會,為什麼?＿＿＿＿＿＿＿＿＿＿＿＿＿＿＿＿

6.其他寶貴的意見:＿＿＿＿＿＿＿＿＿＿＿＿＿＿＿＿＿

＿＿＿＿＿＿＿＿＿＿＿＿＿＿＿＿＿＿＿＿＿＿＿＿＿＿＿＿＿

＿＿＿＿＿＿＿＿＿＿＿＿＿＿＿＿＿＿＿＿＿＿＿＿＿＿＿＿＿

＿＿＿＿＿＿＿＿＿＿＿＿＿＿＿＿＿＿＿＿＿＿＿＿＿＿＿＿＿

讀者基本資料

姓名:＿＿＿＿＿＿＿＿＿＿ 年齡:＿＿＿＿ 性別:□女 □男

聯絡電話:＿＿＿＿＿＿＿＿ E-mail:＿＿＿＿＿＿＿＿＿＿

地址:＿＿＿＿＿＿＿＿＿＿＿＿＿＿＿＿＿＿＿＿＿＿＿＿＿

學歷:□高中(含)以下　　□高中　　□專科學校　　□大學

　　　□研究所(含)以上 □其他＿＿＿＿＿＿＿＿

職業:□製造業 □金融業 □資訊業 □軍警 □傳播業 □自由業

　　　□服務業 □公務員 □教職　 □學生 □其他＿＿＿＿＿

To：114

台北市內湖區瑞光路 583 巷 25 號 1 樓

秀威資訊科技股份有限公司　　　收

寄件人姓名：

寄件人地址：□□□

--

(請沿線對摺寄回,謝謝!)

秀威與 BOD

BOD（Books On Demand）是數位出版的大趨勢，秀威資訊率先運用 POD 數位印刷設備來生產書籍，並提供作者全程數位出版服務，致使書籍產銷零庫存，知識傳承不絕版，目前已開闢以下書系：

一、BOD 學術著作—專業論述的閱讀延伸
二、BOD 個人著作—分享生命的心路歷程
三、BOD 旅遊著作—個人深度旅遊文學創作
四、BOD 大陸學者—大陸專業學者學術出版
五、POD 獨家經銷—數位產製的代發行書籍

BOD 秀威網路書店：www.showwe.com.tw
政府出版品網路書店：www.govbooks.com.tw

永不絕版的故事·自己寫·永不休止的音符·自己唱